안목의 성장

안목의 성장

이내옥

민음사

책머리에

한가한 시간에 무료함을 달랠 겸 지나온 길을 되돌아보며 짧은 글들을 썼다. 주위의 아는 이들에게 보내니, 읽고 모두 즐거워했다. 몇몇 사람은 책으로 엮어 내라고 격려했다. 나는 웃음으로 받아넘겼지만, 시간이 흐르면서 은근히 올라오는 욕심을 억누르지 못하고 마침내 한 권의 책을 내게 되었다.

이 책은 나의 심미적 자서전이다. 아름다움을 좇아 나선 지 삼십 년이 넘는 세월을 보냈지만, 더디기가 이루 말할 수 없었다. 아름다움을 보는 안목이란 원래 감각적으로 타고나는 부분이 많은데, 우둔한 나로서는 그런 자질이 부족하여 마치 어두운 밤길을 더듬더듬 헤쳐 나온 격이다.

사람이라면 누구나 태어나 한세상 멋있게 살기를 바란다. 아름다움은 그 멋을 포괄하는 개념으로, 본시 이 우주, 자연, 세상, 인간에 모두 갖추어져 있다. 그러니 우리가 모르고 있을 뿐, 우리의 삶 자체도 아름답다. 아름다움이란 진(眞)과 성(聖)에 맞닿아 있음을 나는 믿는다. 아름다움의 체험은 우리의 마음을 정화하여 신에 이르는 길이기도 하다.

지나온 길을 돌아보면 회한만 남고, 앞으로 다가올 날을 바라보면 두려움만 가득한 것이 우리의 삶이다. 번뇌의 깊은 바다 속에 진정한 깨달음이 있듯이, 고통과 부조리의 일상 속에서 빛나는 아름다움을 본다면 우리의 삶 또한 빛으로 가득해지고 풍요로워질 것이다. 이런 소박한 나의 바람이 읽는 이들에게 전해져서 아름다움에 대한 안목을 기르고 더 큰 깨달음으로 이어지기를 기대하며 이 책을 쓴다.

<div align="right">이내옥</div>

3부 시골에 집을 마련하다

1부

아름다움을 보는 눈

산에 올라 내 사는 곳을 내려다보았다

날씨는 따뜻하고
기운은 청명하여,
뒷산과 앞산에 올라
내 사는 곳을 내려다보았다.
내려오는 길에 읍내 찻집에서
커피 한 잔을 마시고,
오는 길에 꽃집이 있어
노란 수선화 여섯 포기를 사 왔다.

에메랄드 그린

학생들 실력으로 보면 그렇고 그런 중학교에 진학해, 같은 재단 고등학교까지 다녔다.

학교의 교장은 강요한 선생이었는데, 독실한 기독교 신앙 인이자 교육자로 학교 내에서 모두 존경해 마지않았다. 선생 은 일제 때 연희전문을 졸업했다. 광복 후에는 삼십 대 나이 에 호남의 양대 명문고 교장을 역임하며 이 학교들을 전국 명 문으로 육성했다. 그 당시 가장 선진적인 존 듀이의 신교육 이론을 현장에서 실천해 교육계에 새바람을 일으켰다. 그러 나 5·16 군사쿠데타 세력과 불화하고 좌천되어 시골에서 오 랜 세월을 머물렀다. 그 후에 신생 사립인 우리 학교에서 모

서 왔다고 한다. 우리가 졸업하고, 5·18 광주사태가 끝난 뒤에 국가에 헌납한다는 형식으로 학교는 폐교되었다. 그때 교장도 강요한 선생이었다.

학창 시절, 성적을 중시하지 않는 학교 분위기여서 내내 편하게 다닌 기억뿐이다. 대기가 점점 혼혼해지고 신록이 푸르름을 더해 갈 때쯤이면 교정의 나무 그늘에 앉아 점심시간의 나른함을 보내곤 했다. 교내 방송에서는 홍사용의 시「나는 왕이로소이다」가 낭송으로 자주 흘러나왔지만, 당시에 그 의미를 알 리 없었다. 시에는 '나는 왕이로소이다'란 말이 반복되고, 슬픔이나 눈물이라는 단어들이 등장했다. 그래서 무언가 어린 시절 어머니 품에 안겨 있는 듯한 몽환적 분위기에 젖었다. 마치 나른한 꿈을 꾸는 듯했다. 그 시절은 나에게 그런 분위기였다.

세월이 흐르고 타향으로 떠돌아다니기를 수십 년, 나이가 들어 문득 다녔던 학교에 가 보았다. 학교는 흔적조차 없이 사라지고, 나무 그늘이 있던 곳에는 고층 아파트만 빽빽했다. 나의 어린 시절도 그렇게 지워졌으니, 지나온 시절은 꿈만 같았다.

모든 것이 없어지고 사라졌지만, 학창 시절 나에게 남겨진 가장 강렬하게 남겨진 이미지는 우습게도 여름 교복 상의의 색깔이다. 매우 특이하고 미묘해서 그저 애매하고 이상한 느

낌의 색이었다. 아마 전국에서 우리 학교 교복만 그 색깔이었을 것이다. 그래서 멀리서 보아도 눈에 띄었다. 들리는 말로는 강요한 선생이 그 색을 좋아해서 정한 것이라고 했다. 그 교복 색은 연한 녹색이다. 그렇다고 연두색은 아니고, 연녹색에 회색 기가 감도는 그런 색이다. 훗날 미술사를 공부하면서 그 색이 에메랄드 그린이라는 것을 알게 되었다.

에메랄드 그린은 참으로 미묘한 색이다. 색의 마술사로 불리는 칸딘스키는 이 녹색에서 완벽한 고요와 부동성을 발견했다. 서양에서는 이 녹색을 귀족적인 색으로 분류하고 있다. 우리나라 절의 단청에 붉은색과 함께 이 에메랄드 그린을 사용한다. 에메랄드 그린은 쉽게 범접할 수 없는 신비의 색으로, 깨달음의 피안을 상징하는 색이기도 하다.

이슬람 사원에서 신성을 상징하는 코발트 블루의 강렬한 청색에 비해, 우리 절의 에메랄드 그린은 훨씬 부드럽고 포용적이다. 서양인들에게 한국을 떠올리는 상징 색을 물으면 이 에메랄드 그린을 든다고 한다. 그러니 가장 한국적인 색이자, 우리의 심성을 상징하는 색이다. 한편 나에게 이 색은 학창 시절 강요한 선생을 떠올리게 하는 색이기도 하다. 그분은 왜 이렇게 신비하고 미묘한 색을 선택했을까?

알 수 없어요

엄혹한 박정희 독재 정치 아래 시작된 대학 생활은 데모와 휴강의 반복이었다. 노는 게 일이어서 공부는 뒷전으로 밀리고, 도서관도 텅 비었다. 그럼에도 사학과 연구실에 앉아 있는 날이 많았다. 연구실 관리를 맡은 선배와 둘이서 밤늦게 시간을 보내며, 역사에 대해 깨알같이 무수한 이야기들을 쏟아 냈다. 학문의 입구에 들어선 고민의 시절이었다.

당시 학문적으로 올바른 관점이라고 생각했던 것들이 시간이 지남에 따라 대부분 무너지거나 의미를 잃었다. 역사학에서 그렇게 득세했던 민족주의, 내재적 발전론, 유물론에 근거한 역사 발전론, 구조주의나 기능주의 이론이 그렇다. 객관

성을 주창하는 실증주의도 과연 객관적인지 회의가 들고, 과학적 연구라는 것도 마찬가지이다.

고고학에서는 발굴을 통해 새로운 자료들이 쏟아져 나오면서 이전의 주장이 일순간에 무색하게 되었다. 미술사에서는 양식사적 연구가 주류를 이루어 왔지만, 동양회화사 연구의 최고 권위자인 스즈키 케이(鈴木敬)조차 말년에 자신의 양식사적 방법론을 심각하게 회의했다. 그러니 알 수 없는 노릇이다. 실용 학문인 경제학의 미래 경제 예측도 거의 들어맞지 않는다. 오히려 불확실한 상황에서 인간의 판단이나 의사 결정이 비합리적일 수 있음을 밝혀 노벨경제학상을 받은 심리학자도 있다.

그렇다면 학문이란 한낱 지적 유희에 불과한 것인가? 일찍이 노자는 절학무우(絶學無憂)를 설파했다. 학문은 무한하고 인간은 유한한데, 유한한 것으로 무한한 것을 대적하려 할 때 위태로워진다는 것이다. 일찍부터 동양에서는 지식만을 추구하는 서양의 전통적 학문 연구 경향에 대해 비판적이었으니, 또한 되새겨 볼 일이다.

학문이란 인간을 위한 것이고, 결국 인간 문제에 귀결된다. 그런데 인간 자체가 탐욕과 분노, 어리석음으로 점철된 비합리적 존재이다. 인간의 이기심과 욕망이 가장 극명하게 분출하는 전쟁의 역사를 보면 잘 드러난다. 2차 세계 대전에서 독

일 나치의 유대인 학살이 대표적이다. 영국군의 무모한 네덜란드 수복 작전이 실패하자, 독일군의 봉쇄로 네덜란드인 2만여 명이 굶어 죽고 수백만 명이 아사 직전까지 갔던 사건도 있다. 패전이 가까웠음에도 끝내 인정하지 않고 최후까지 버틴 지도부로 인해 독일이나 일본군 그리고 연합군 모두 엄청난 희생을 맛보아야 했다.

전시뿐만 아니라 평시도 마찬가지였다. 크메르 루주에 의한 200만 명에 이르는 인민 학살을 비롯해 스탈린과 마오쩌둥 시대의 무고한 살육이 가까운 우리 시대에 있었다. 규모 면에서 보면 이보다 더한 사실이 무수하다. 옛 당 안녹산의 난이나 몽골의 침략 전쟁 때에는 수천만 명이 죽었으니, 그 참상을 헤아리기도 어렵다. 실로 미망과 광기의 역사였다. 석가모니가 지적한 대로 탐욕, 분노, 어리석음이라는 삼독(三毒)이 인간의 올바른 사고와 판단을 가로막은 결과가 아니고 무엇이겠는가?

평생을 치우치지 않고 현명하게 살아오신 스승 한 분이 지금까지 세상을 헛살았다고 나이 칠순이 넘어 실토했다. 정직하신 분이다. 공자가 존경했던 거백옥이 말했다. "오십이 되어 알았노라, 지난 사십구 년이 모두 잘못되었음을." 그러니 우리와 같은 범인들은 그 잘못되었음조차 깨닫지 못하고, 어두운 밤 가시덤불을 더듬거리며 헤쳐 나오느라 온몸이 상처

와 피로 범벅이 된 꼴이다.

공중에서 고요히 떨어지는 오동잎, 검은 구름 틈으로 언뜻 보이는 푸른 하늘, 옛 탑 위의 고요한 하늘을 스치는 향기, 떨어지는 해를 곱게 단장하는 저녁놀. 이를 바라보며 한용운은 독백했다. "알 수 없어요." 그가 억겁의 윤회 속에서 무지의 밤을 지키는 약한 등불을 부여잡고 몸부림쳤듯이, 지식과 지혜를 추구하는 자 누구나 그 고통을 같이할 것이다.

봄날은 간다

뜰 안 울타리 조팝나무의 메말랐던 가지에 연녹색 잎이 돋는다. 작약과 모란에 붉은 새순이 움을 튼다. 이제 머지않아 붓꽃과 수선화도 하얀 꽃과 노란 꽃을 피우리라. 햇볕은 따스한데, 바람은 여전히 싸늘하다. 계절이 교대하는 가운데 마지막 남은 겨울의 기운이 긴 꼬리를 감추려 한다.

이렇게 봄은 다시 왔다. 철쭉꽃이 세상을 뒤덮어 봄이 한창이면 대학에서는 축제가 열린다. 이제는 돌아갈 수 없는 시절이기에, 변함없는 봄날의 공기를 마시며 그날들을 추억할 뿐이다. 그 시절 운동 경기가 열리면 과가를 부르면서 응원하곤 했다. 우리 학과의 과가는 「봄날은 간다」였다.

이 노래는 낮은음으로 흐르다가, 후반부가 시작되는 '꽃이 피면'에 이르러 갑자기 높은음으로 바뀐다. 그래서 이 부분에 오면 합창의 전열이 흐트러지면서 항상 뒤죽박죽 흐지부지되고 만다. 다른 학과의 과가는 대체로 씩씩하고 절도가 있었는데 유독 우리 과만 한참 흘러간 유행가를 과가로 삼았다. 막걸리나 한잔 걸치고 부르면 딱 좋을 그런 노래다. 우리 과의 약주 좋아하고 연로하신 교수님의 십팔번이기 때문이었다.

세월이 흘러 무료한 봄날이면 가끔 이 노래가 생각나 피식 웃음을 지으며 그 안에 담긴 묘한 분위기에 젖는다. 가사 첫 구절 '연분홍 치마가 봄바람에 휘날리더라'의 리듬은 마치 봄바람에 흔들리듯 흐느적거린다. 분홍이 아니라 연분홍 치마가 무심한 봄바람에 흔들리는 순간 듣는 이의 마음도 흔들리고, 노래가 유행했던 지난날 어려운 시절 어머니 세대의 풋풋했을 사랑이 떠오른다. 옷고름 씹어 가며 맺었던 알뜰한 맹세, 그 사랑의 맹세에 봄날은 갔을 것이다.

우리 모두가 겪었을 한때의 연분도 미움도 봄바람에 휘날려 가듯이 그렇게 모두 갔다. 젊은 날 「봄날은 간다」를 함께 불렀던 사람들도 이제는 뿔뿔이 흩어졌다. 언젠가는 이 세상마저 모두 떠날 것이다. 우리의 봄날은 이렇게 간다. 그럼에도 무심한 봄은 또다시 오고, 생명의 새싹을 틔운다. 이어 때

가 되면 모란이 화사한 꽃을 피우고, 그 꽃이 지면 봄날은 또 갈 것이다.

시절의 운행이 이와 같으니, 변하지 않음이 없다. 그러나 그 변함을 들여다보면 실로 변하지 않음이 있다. 살아오면서 얻은 깨달음이란 가는 것도 아니고 오는 것도 아니었다. 진실은 여기에 존재한다. 그러니 우주의 운행에 자신을 맡긴다는 옛 성현의 말씀에 귀를 기울이면서, 봄날 뜰 안의 나무와 풀꽃의 새싹을 보며 우주 생명의 신비를 경외하고, 따뜻한 봄볕에 자신을 맡겨 겨우내 움츠렸던 몸과 마음을 녹일 뿐이다.

이을호 선생을 추억하다

가끔 이을호 선생이 생각날 때면, 생전에 선생의 우스갯말이 떠올라 혼자 빙긋이 미소 짓곤 한다.

"내 이름을 갑호라고 하지 않고, 왜 을호라고 했는지 몰라?"

이을호 선생은 일제 시대에 경성약전을 졸업하고 전남대병원 약국장을 지냈다. 나이 오십이 다 되어 철학 공부를 시작해서 전남대 철학과 교수가 되었다. 정년 후에는 최순우 선생의 제의를 받아 국립광주박물관장을 지냈다.

선생은 시대를 읽는 안목이 탁월한 분이었다. 아무도 주목하지 않는 주제를 시대적 관심사로 부각시켰다. 사상의학(四

象醫學)을 최초로 유행시켰으며, 다산 정약용 연구를 시작해 이후 다산 연구 붐을 일으켰다. 그리고 1980년대 누구도 관심 두지 않았던 때에 신토불이(身土不二)라는 말을 만들어 내며 환경 운동을 일구었다. 이 모두 앞으로 다가올 시대를 읽고 주제를 선점한 선각자였다.

선생은 전남 영광에서 부잣집 외아드님으로 태어나 곱게 자란 분이다. 풍모가 준수한 데다 육성도 쩌렁쩌렁해서, 시조 창 「태산이 높다 허대」를 유장하게 뽑으실 때면 세상의 여자들이 안 넘어갈 수 없다는 생각이 들기도 했다. 가끔 연배 있는 분들이 선생의 로맨스에 대해 수군대는 것을 들었다.

오랫동안 가까이 뵈면서 선생의 약점과 단점도 알게 되었지만, 그마저 지극히 인간적이었다. 특히 일 벌이기를 좋아했고, 그것도 크게 저지르는 일이어서 수습이 안 되는 경우가 많았다. 일제 때 주위 동료들의 염려를 듣지 않고 독일올림픽 마라톤 동메달리스트 남승용 선수 초청 강연을 주최했다가 불온조선인으로 체포되어 옥살이를 했으니, 많은 일들이 대개 그러했다.

지난날 선생과 함께한 일들을 회고하니 아름다웠다는 생각이 든다. 선생은 심성이 선하고 또한 인간에 대한 깊은 통찰과 세상에 대한 낙관이 있었기에, 조용히 생각할수록 따뜻한 온기를 느낀다. 『주역』에 인간의 아름다움이야말로 모든

아름다움의 극치라고 했다. 이 말을 떠올리면, 선생이 세상에 끼친 영향과 업적을 차치하고서라도, 선생처럼 아름다운 영혼과 인간적 풍모를 가진 분과 한 시대를 함께했다는 것만으로 나의 젊은 시절은 행복했다.

나의 호

　나에게도 호가 있다. 하지만 지금까지 한 번도 사용한 적이 없고, 앞으로도 그럴 뜻은 없다.

　어느 때인가 이을호 선생을 모시고 호에 관해 얘기를 나누던 자리에서 누군가 불쑥 선생에게 나의 호를 지어 달라고 말씀드렸다. 나는 사양했고, 선생은 웃기만 할 뿐이었다. 얼마 후 선생이 나를 조용히 불러 은근히 말씀하셨다. "내가 이 군의 호를 하나 지었는데 괜찮겠는가?" 하고, 종이 위에 현곡(玄谷)이라 쓰셨다. 이로부터 나는 현곡이 되었다.

　이을호 선생이 쓴 호를 보는 순간 선생의 나에 대한 지우(知遇)가 범상치 않음을 직감했다. 선생의 호가 현암(玄庵)인

데 그 현을 떼어 붙여 주신 것이니, 선생의 학문적 경지를 떠나 동학으로 대한 것이다. 선생의 둘째 자제가 나와 같은 연배라서 선생은 나에게 아버지뻘이었다.

나는 몸 둘 바를 몰랐고, 게다가 현곡이 뜻하는 바가 지극히 현묘한 경지이기에 용렬한 나로서는 감히 드러내기도 난감하게 되었다. 다만 선생의 후생에 대한 격려라 생각하고 나 자신을 채찍질하면서 간직하고 있을 뿐이다.

나의 호를 종이 위에 쓰시던 이을호 선생의 모습은 아직도 눈에 선하건만, 세월은 이미 까마득하게 흘러가 버렸다. 선생도 세상을 떠난 지 오래되었고 나 또한 세속에 찌든 육신만 남았다.

그럴 가능성은 더욱 줄었지만, 먼 훗날 나의 한평생에 걸쳐 조그만 깨달음의 경지나 학문적 성취라도 얻는다면 그것은 그간 만났던 여러 스승의 덕택이라고 생각한다.

무담시

어릴 때 자주 썼던 사투리 중에 무담시라는 말이 있다. '괜히' 또는 '아무런 이유 없이'라는 뜻으로 흔히들 썼다. 다산과 교유하던 백련사 혜장(惠藏) 스님이 마흔의 나이로 숨을 거둘 때, '무담시 무담시'를 되뇌며 유언 아닌 유언을 남겼다고 한다. 이 사실을 알고 난 이후부터 나의 뇌리에는 뜻하지 않을 때 이 무담시란 말이 괜히 떠오르곤 했다. 무담시, 무담시……

강진에는 자주 갔다. 다산초당에서 백련사로 넘어가고, 백련사 뒷산인 만덕산에 올랐다가 안개비에 길을 잃기도 했다. 혜장은 다산보다 연배가 십 년 아래였다. 그래서인지 생에서

겪은 고통은 두 사람이 같았을지라도, 혜장은 그에 대해 훨씬 더 아파했다. 다산은 자신을 몰아낸 상대들에게조차 연민과 포용의 마음을 품었으니 말이다.

혜장은 성품이 매우 고집스러웠다. 다산은 수행자로서 어린아이처럼 부드럽고 순하게 되기를 혜장에게 권유했다. 그래서 혜장이 어린아이라는 뜻의 아암(兒菴)을 호로 삼은 것이다. 이는 "어린아이처럼 되지 아니하면, 결코 하늘나라에 들어갈 수 없다."라는 성경 말씀을 연상케 하니, 다산이 천주교 신자였던 사실을 잊을 수 없다.

혜장은 인생을 너무 심중하게 생각하고 괴로워했으며 술을 마시고 눈물을 흘렸다. 수행에도 치열했고 자책했다. 세상을 떠나기 얼마 전에는 승려로서 부끄러워했고, 자기 같은 이는 사람으로조차 치지 말라고 했다.

혜장은 화엄에 조예가 깊었지만, 조선 후기 불교계의 전반적인 흐름에서 벗어날 수 없었다. 당시에 그가 말했듯이 모두 화두 잡고 단박 깨침을 바라지만 열에 다섯은 졸고 있는 것이 현실이었다. 괴로움은 물론 수행 자체도 놓아 버려야 하거늘, 혜장은 집착의 끈을 부여잡고 끝내 괴로워했다. 이러한 마음이 몸을 갉아먹었다. 혜장에게 남은 것은 회한뿐이었으니, 숨을 거두기 직전 무담시를 되뇐 것이다.

풀 자라면 봄인 줄 알며 나뭇잎 지면 바람 차가워짐을 안

다고 했다. 도연명은 사계절이 이렇게 한 해를 알려 주니 어찌 정신을 수고롭게 하겠는가 하고 말했다. 마당 쓸고 꽃나무에 물 주는 일에도 깊은 뜻이 있거늘, 혜장은 원래 없는 괴로움을 좇아 나서 맑은 영혼을 상하게 하고 마침내 무담시 일찍 생을 마감했다.

아름다움을 보는 눈

　아름다움이란 본래 존재하지만 우리가 보지 못할 뿐이다. 생텍쥐페리는 『어린 왕자』에서 "가장 중요한 것은 눈에 보이지 않는다."라고 했다. "사막이 아름다운 것은 그 어딘가에 샘을 감추고 있기 때문"이라는 말처럼, 중요한 것은 감추어져 있다. 그래서 마음으로 보아야 한다.

　인간은 우주를 알지 못한다. 화엄경에 이르기를 광대무변한 우주는 조금의 빈틈도 없이 완벽하게 조화로운 존재이고, 무수한 꽃으로 장엄된 아름다운 세계라고 했다. 성경의 창세기도 바로 이와 비슷한 상징적 우주론이다. 하느님이 세상을 창조하고 보시니 참 좋았다고 했다. 아름답다는 뜻이다. 그

아름다움은 신이 창조한 세계의 속성이기에 신성함과 결합되어 있다. 그런데 사람은 창조주를 배신하고 낙원에서 추방당하면서 하느님이 준 아름다움으로부터 스스로 떠나왔다. 그로부터 인간의 삶은 잃어버린 아름다움을 그리워하며 되찾으려 하는 심미(審美)의 역사였다.

이제 우리는 생텍쥐페리가 말한 '사막에 감추어진 아름다운 샘'을 찾아 여행을 떠나야 한다. 그것을 찾을 수 있을지는 우리의 아름다움을 보는 눈에 달려 있다. 미국의 문화 비평가 수전 손택은 사물의 첫인상이 그 본질에 가장 가깝다고 했다. 해석을 반대하는 말이다. 아름다움도 그렇다. 하느님 말씀대로 보는 순간 좋은 것이다. 어떤 분석도 끼어들 틈이 없다. 모든 존재에는 완벽한 아름다움이 내재하기 때문이다.

아름다움을 볼 수 있는 안목을 갖기란 참으로 어려운 일이다. 박물관에 들어가면서부터 이 어려운 일에 대한 나의 고민이 시작되었다. 대학원에 입학할 즈음 이웃집 사는 대학교수가 아버지를 통해 국립박물관에 아르바이트 삼아 다녀 볼 생각이 있는지 물어 왔다. 잠시 다닐 요량으로 들어간 박물관에서 무려 삼십사 년이나 근무하게 될 줄은 꿈에도 생각하지 못했다. 이로써 보건대, 인생의 길에는 곳곳에 알 수 없는 복선이 깔려 있음이 분명하다.

박물관에서 가장 힘든 일은 아름다움을 보는 눈을 틔우는

것이었다. 처음 박물관에 들어가서는 유물에 담긴 아름다움을 느끼지 못했다. 이 때문에 많은 정신적 스트레스를 받았다. 박물관 대선배가 나주반을 요리조리 살피면서 "어, 그놈 참 잘생겼구먼."이라고 하는데도, 내게는 그런 느낌이 전혀 와 닿지 않았다. 물론 책에서 배운 대로 지식과 머리로는 이해할 수 있다. 하지만 가슴으로 느끼지 못했으니, 눈뜬장님으로 보낸 암울한 시절이었다. 게다가 뚜렷한 해결책이 없다는 게 더 큰 문제였다.

서양에서 박물관(Museum)의 어원은 고대 그리스의 뮤즈(Muse)라는 미의 여신에서 비롯되었다. 미술관으로서의 박물관이라는 관점에서 볼 때, 큐레이터의 미적 안목은 박물관 생활의 시작이자 끝이라고 할 수 있다. 미적 안목이 전제되지 않는다면 박물관에서 하는 일들이란 졸렬하고 볼품없게 될 수밖에 없기에, 차라리 하지 않음만 못하다.

미적 안목과 감수성의 계발은 개인만의 문제가 아니라 사회적인 문제이기도 하다. 사회적 영향이 크다는 말이다. 우리가 살아온 지난 세기를 돌이켜 보면, 일제 침략과 6·25 전쟁 그리고 물신 숭배로 점철된 산업화 과정이었다. 전통은 철저히 배제되고, 새롭게 내세울 만한 문화의 싹은 미미한 시대였다. 미적 안목과 감수성은 어렸을 때부터 아름다운 것, 좋은 것, 맛있는 것을 보고 느끼고 맛보는 가운데 자연스레 체득

하기 마련이다. 그렇기에 오늘날까지 우리가 거쳐 온 척박한 환경에서 기대하기는 사실상 어려운 일이었다.

박물관에서 보낸 꽤 오랜 시간 동안 유물을 보고 진정으로 절절함을 느끼지 못했으니, 그곳은 그저 하나의 사무실에 불과했다. 답답하고 힘든 시기였다. 그러다가 공부가 진척되고 견문이 쌓여 가면서 참으로 긴 시간이 흐른 어느 때부터인가 남의 지식이 아니라 나의 관점으로 하나하나 보는 눈이 열리기 시작했다. 이른바 안목이 생긴 것이다.

그런데 안목이란 단순히 유물에 국한되지 않고, 모든 사물의 아름다움을 보는 눈을 포괄한다. 이러한 점에서 돌아보건대 내가 안목을 틔우게 된 결정적인 계기는 그러한 눈을 가진 사람들과의 만남이었다. 그중에서도 첫 번째가 디자이너 정준 선생과의 만남이다.

정준 선생은 미국 일리노이공대를 졸업하고 미국에서 활동했다. 한국으로 돌아와 잠시 한국예술종합학교 교수로 있다가, 자신의 뜻을 펴기 위해 디자인 회사를 경영했다. 당시 우리나라는 골프나 접대 없이 회사를 운영할 수 없는 상황이었음에도 과감히 이를 배격하고 오로지 실력으로 자신의 위치를 공고히 했다. 정준 선생은 자신만의 확고한 디자인 철학을 다음과 같이 설명했다.

"기존의 패러다임에서 벗어나 모든 것을 다른 시각에서 보

아야 한다. 궁극적으로 전략 기획, 전술, 표현 방법 등이 총체적으로 녹아든 적합한 디자인을 찾아내는 것이 내 디자인 작업의 핵심이다."

이런 철학이 담긴 선생의 결과물들은 수십 년이 지난 오늘도 유효하며 세련됨을 잃지 않고 있다. 한국방송공사(KBS), 갤러리아, 신세계 등 선생의 로고와 심벌 작품을 여전히 여기저기에서 찾아볼 수 있다. 중앙청 건물 시절 국립중앙박물관의 로고와 심벌 등 시각 이미지도 선생의 작품이었다. 창조적이면서 안정감 있고 세련되면서 많은 이들의 공감을 이끌어내는 작품이었다. 국립중앙박물관의 시각 이미지는 그 뒤로 몇 차례 바뀌었지만, 정준 선생의 작품을 뛰어넘지 못하고 있다. 우리 사회의 급속한 변화에 따라 많은 디자인이 십 년만 지나도 시대에 뒤떨어지거나 촌스럽게 되는 추세에 비추어 선생의 탁월한 역량을 실감한다. 많은 사람들이 선생을 한국 현대사에 기록될 만한 최고의 디자이너로 꼽는 데에는 그만한 이유가 있다.

선생과 처음 만났을 때 안목이 부족했던 나로서는 그의 말과 생각, 작업을 거의 이해하지 못했다. 그러나 분명한 것은 어떤 신세계를 만난 느낌이었다. 가끔 선생과 대화하면서 뇌구조부터 나와 다른 게 아닌가 하는 생각마저 들었다. 그만큼 창조성을 측량하기 어려웠다. 주위에 있는 분들도 모두 우

리나라 각 분야에서 최고 수준이어서 만날수록 식견이 넓어졌다. 창조성과 세련된 안목을 대중의 눈높이로 풀어내는 정준 선생의 기술은 이해하면 할수록 흥미로웠다. 내가 있던 국립박물관 예산으로는 선생의 작업 비용을 결코 감당할 수 없었는데, 선생은 미국에서 디자이너들은 스미소니언박물관의 일을 맡는 것을 영예로 생각해서 무료로 참가하기도 한다며 부담을 갖지 않도록 배려했다.

정준 선생은 비교적 이른 연세에 세상을 떠났다. 선생의 부드러운 심성 속에는 항상 인간에 대한 따뜻한 시선과 깊은 신뢰가 있었다. 주위 사람들은 선생을 평하여, 도저히 따라잡을 수 없는 사람이라고 했다. 돌이켜 보면 선생과의 만남은 개인 교사를 둔 것과 같은 커다란 행운이었다. 박물관에서의 나는 선생과의 만남을 전후로 달라졌으니, 만남이 사람의 한생에서 얼마나 소중한지를 새삼 깨닫게 된다.

문화재를 다루는 법

나의 첫 책은 열화당에서 출간한 『문화재 다루기』이다. 제목 그대로 문화재를 다루는 방법에 관한 책이다. 출간된 지 십구 년째 되던 해에 출판사에서 전화를 해 왔다. 재고가 거의 소진되어서 새로이 책을 찍을지 고민이라고 했다. 잘 팔리지도 않고 출판사 영업에 관련된 일이라, 나 또한 난처해서 우물우물 대답했다. 얼마 후에 책을 찍었다는 연락을 받았다. 거우 사 쇄였다.

박물관에 처음 근무하게 되면, 많은 종류의 유물을 어떻게 다루어야 할지 고민된다. 도자기 정리 작업을 하면서 깨뜨릴까 봐 걱정이 컸다. 만약 깨뜨리면 어떻게 되는지도 궁금했

다. 그래서 선배에게 물어보았다. 돌아온 대답은 간단했다.

"깨뜨리면 안 됩니다."

그런 줄은 알지만, 사람인지라 실수할 수 있지 않겠느냐고 재차 물었다. 그러나 이번 대답도 분명했다.

"절대 깨뜨리면 안 됩니다."

그런데 박물관에 근무하면서 유물을 깨뜨리거나 손상하는 경우를 여러 차례 보게 되었다. 사람들은 박물관과 미술관의 유물은 완벽하게 보존될 것으로 생각한다. 그러나 외국의 선진 박물관, 미술관에서도 실제로 파손 사고가 많이 일어난다. 그들은 무조건 깨뜨리면 안 된다는 식으로 얘기하지 않는다. 유물을 다루는 무수한 수칙과 규정이 완비되어 있어서 그 수칙을 철저히 준수하고, 또 사고가 발생하면 규정에 따라 처리할 뿐이다.

서양에서는 유물을 만지고 움직이고 보관하고 포장하고 운송하는 일련의 방법이 하나의 방대한 학문적 영역을 이룬다. 유물 다루기에 관한 무수한 논문과 저서가 나와 있으며, 하나의 그림 액자, 예컨대 「모나리자」의 포장 방법도 중요한 학술 논문 주제이다. 로댕의 조각 작품 「칼레의 시민」을 운송했던 기술 또한 중요 학술 논문이 된다. 그러나 이보다 훨씬 가치 있는 우리의 국보 제83호 금동반가사유상의 포장 방법이 아직 학술 논문 주제로 대접받지 못하고 있는 것이 우리

의 현실이다.

박물관은 서양에서 기원해서 발전해 왔다. 따라서 그네들이 오랜 역사와 전통을 바탕으로 많은 기술과 노하우를 가지고 있으며, 의식 또한 높다. 박물관 관련 산업도 마찬가지이다. 예전에 유물 호송을 위해 프랑스 파리에서 미술품 운반 차량에 탄 적이 있었다. 우연히 그 미술품 운송회사의 송장을 보았는데, 회사 설립 연도가 18세기로 우리나라로 치면 조선 영조 시대였다. 짧은 역사의 우리로서는 서양 박물관 문화를 따라잡기가 쉽지 않다.

박물관이란 국가나 사회의 문화가 응축된 공간이다. 상상력과 창조의 원천이며, 일반인은 잘 모르는 고도의 기술과 노하우가 담겨 있기도 하다. 이런 박물관을 통해 그 나라의 수준을 가늠해 볼 수 있는 것이다.

국립중앙박물관이 서울 용산에 이전 개관하던 해에 일본에서는 규슈국립박물관이 개관했다. 두 박물관 모두 전시실 바닥에 마루를 깔았는데, 규슈국립박물관 마루를 걸으면 우리에 비해 소리가 흡수되면서 충격이 약간 완화되는 느낌을 받는다. 국립중앙박물관에서는 마루를 바로 깔았지만, 규슈국립박물관에서는 바닥에 충격흡수재를 두고 그 위에 마루를 마감했기 때문이다. 그래서 규슈국립박물관 전시실을 걸으면 훨씬 조용하고 피곤함을 덜 느낀다.

고도의 기술이 집약된 수장고에서도 두 박물관의 차이를 볼 수 있다. 우리는 수입산 오동나무를 써서 내부를 마감한 데 비해, 규슈국립박물관은 일본산 목재로 천장, 벽, 바닥을 완벽하게 마감했다. 그뿐 아니라 목재 중에서도 옹이가 하나도 없는 것만을 선별해서 사용했다. 그 지역에서 산출된 목재인지 여부나 옹이의 유무가 수장고 환경에 절대적인 영향을 미치지는 않는다. 하지만 그러한 미세한 차이를 위해 막대한 예산을 투입하는 이들과의 의식적 간극이란 엄청난 것이다.

한편 박물관 조명은 전시의 완성이자 관람객과 만나는 접점이다. 그것은 사람에게 화장과 같다. 같은 전시품도 조명에 따라 전혀 다른 모습으로 보일 수 있다. 미국 스미소니언박물관에서 일본 아리타(有田) 도자기 전시를 보고 그 아름다움에 크게 감명을 받았다. 그런데 몇 해 후에 일본 규슈도자문화관에서 같은 도자기를 보고 덤덤한 느낌을 받았다. 조명 때문이었다.

색을 보여 주어야 하는 전시에서 조명이 그 역할을 하지 못하는 경우가 많다. 우리나라 박물관에서 고려청자의 색이 그대로 전달되지 못하고 있는 것도 사실이다. 고려청자는 청자의 원조인 중국 송나라 청자를 능가하면서 세계 최고 수준에 도달했다. 특히 비색(秘色)이라 불리는 고려청자의 색은 당대부터 천하제일로 평가받았다. 그런 청자색의 발현을 자연광

이 아닌 인공조명으로는 완벽하게 구현할 수 없다.

일본 오사카 동양도자미술관에서는 지붕에 광창을 뚫어 햇빛을 전시실 내로 끌어들여서 고려청자 본연의 비색을 보여 준다. 지붕에 광창을 뚫는 일에는 박물관의 보안, 누수, 온습도 조절 등 여러 기술적인 문제는 물론 막대한 시설비가 따른다. 그럼에도 불구하고 결코 쉽지 않은 결정을 내린 오사카 동양도자미술관의 선택에 감탄하지 않을 수 없다. 게다가 이 미술관이 갖춘 도자기에 대한 조명 기술과 노하우는 세계 최고의 수준이다.

우리나라의 박물관 문화에도 많은 발전이 있었다. 그러나 세계 최고 수준의 박물관들을 보면서 우리의 현실을 떠올리면 안타까운 마음을 감출 수 없다. 한두 가지를 예를 들었지만 나머지 일도 모두 마찬가지이다. 껍데기는 그럭저럭 갖추었는데 그 깊이에 이르기까지는 아직 멀다. 냉정하게 말한다면 사이비(似而非), 즉 비슷한데 아니라는 뜻이다. 한마디로 가짜이다. 우리가 서 있는 지점은 갈 길이 먼데 해가 저무는 상황이다.

오만한 박물관

온갖 소음을 뒤로하고 일본 교토에 이르렀다. 열차로 한 시간가량 가다가 내려서 다시 시골 버스를 탔다. 좁은 산길을 달려가니 길은 구불구불 더욱 깊어진다. 한 시간쯤 지나 깊은 산속 종점에 다다랐다. 대기하고 있던 전기차가 두어 사람씩 태우고 굽은 터널을 지나자 계곡 위를 가로지르는 다리가 보였다. 그 건너편에 일본 전통 양식에서 따온 아담한 건물이 자리하고 있다. 미호박물관이다.

도연명이 세상을 떠난 지 1500여 년이 흘렀다. 세계적 건축가 이오 밍 페이(I. M. Pei)가 현대판 도화원을 재현하고자 했으니, 이것이 바로 미호박물관이다.

전시실은 명품 하나하나에 어울리게 세심한 배려를 했다. 이렇게까지 아름답게 전시를 꾸며 내다니, 감탄과 탄성이 저절로 흘러나왔다. 카페의 그윽한 커피 내음 속에 커다란 대나무 화분이 그늘을 이루고, 밖에 펼쳐진 탁 트인 전망으로 구름에 가리어 첩첩이 쌓인 산들이 눈에 들어오는 것을 보고 있자니 인간으로 태어난 것이 행복했다. 내가 본 최고의 박물관이다.

미호박물관은 많은 사람이 찾는 곳은 아니다. 더 많은 관람객을 유치하기 위해 머리를 싸매고 있는 오늘날의 박물관 현실에서, 가기 어려운 그 깊은 산중에 박물관을 설계한 건축가의 뜻은 무엇인가? 한마디로 박물관에 오지 말라는 얘기나 다름없다. 그러나 고사 속 어부가 좁은 입구를 통해 어렵사리 도화원에 다다랐듯이, 미호박물관을 찾은 소수의 사람들에게는 낙원의 즐거움을 느끼게 하겠다는 뜻이기도 하다. 산속에 꼭꼭 숨겨진 보석과도 같은 박물관, 겨울철이면 아예 휴관해 버리는 박물관. 미호박물관은 확실히 오만한 박물관이다.

몇 년 후 미호박물관을 다시 찾았다. 마침 설립자의 기념 전시가 열리고 있었다. 설립자가 추구했던 정신을 짧은 글로 적어 놓았다.

"훌륭한 것들을 많이 보아라! 이류나 삼류가 아닌 최고의 것

들을 보게 되면, 당신은 점차 훌륭한 것에 눈이 뜨일 것이다."

우리에게 아름다움에 대한 안목을 기르는 방법을 일러 주는 최상의 금언이다. 이류나 삼류만 보았던 사람은 결코 최고를 이해할 수 없다. 그런 설립자이기에 최고의 박물관을 만들었고, 또 기존의 틀에서 벗어나 새로운 패러다임의 박물관을 추구한 것이다.

미호박물관의 설립자와 건축가가 도화원의 정신을 박물관 건립에 적용한 것도 놀라운 일이다. 중국 진(晉)나라 때 무릉 사람인 한 어부가 길을 잃고 물길을 따라 올라가다 동굴 같은 곳을 지나니 도화원이 펼쳐졌다. 그곳에 사는 사람들은 외부와 단절된 채 수백 년을 평화롭게 살고 있었다. 어부가 환대를 받고 떠나오면서 표시를 해 두었지만 다시 찾지 못했다는 것이 「도화원기(桃花源記)」의 줄거리이다.

「도화원기」는 짧은 이야기이지만 이상향에 대한 향수로, 또 예술적 창작의 모티프로 동양인의 마음을 후대까지 끊임없이 자극해 왔다. 동굴 같은 입구의 무릉도원은 어머니의 자궁이거나 죽음 이후에 도달할 수 있는 무시간적, 초역사적 공간이다. 그리고 평범한 본래의 삶이 이루어지는 곳이지, 신선이 사는 곳이나 정치적 이상향이 아니다. 또한 인간의 사특한 지혜로는 다시 찾을 수 없으며, 길을 잃었을 때 도달할 수 있는 곳이다.

「도화원기」의 무릉도원은 단순한 도피처로서의 유토피아를 의미하지는 않는다. 도화원은 복숭아꽃이 만발한 아름다운 마을이다. 도화원의 원 자는 동산 원(園)이 아니라 근원 원(源)으로, 도연명이 말하고자 한 도화원은 장소라기보다 지향이다. 글의 말미에 붙인 시에서는 무릉도원과 인간세를 비교하여 "순박하고 얍삽함의 근원이 이미 다르니, 이내 다시 그 모습 숨겼다네."라고 했다. 이로써 보건대 도화원은 순박한 인간 본성의 회복을 꿈꾼 것이다. 순박한 인간 본성은 동양 정신의 이상적 경지인 도에 이어진다.

「도화원기」이야기는 아름답고 성스러우며, 그 둘의 만남을 상징한다. 고도의 정신성이 담긴 「도화원기」이기에 시간과 공간을 초월해서 마음의 고향으로 심금을 울린다. 또한 예술적 영감의 원천으로 오늘날까지 강한 생명력을 유지하고 있으니, 미호박물관에서 그 일단을 본다.

아름다운 이별

그때는 몰랐지만 참으로 많이 떠돈 부평초 인생이다.

어느 해 한여름이 다 지나서 살던 곳을 옮기게 되었다. 두 해가량 길지 않은 시간 동안 알고 지내던 분들이 갑작스러운 이별 소식에 섭섭함을 감추지 못했다. 만남 속에 헤어짐이 이미 담겨 있다고는 하지만, 마음 한구석을 차지하고 있던 존재의 사라짐에 대한 아쉬움이 없을 수 없다.

아주머니 두 분이 이별 인사를 위해 찾아왔다. 다도와 일본 문학에 관해 많은 도움을 받았던 분들이다. "갑자기 떠나시니 서운하네요."라며 건네는 인사말에 아쉬움이 묻어난다. 들고 온 보자기를 푸니 차 도구 상자였다.

아주머니는 차를 주전자에 넣고 보온병의 물을 부어 우려 내 나에게 마시기를 권한다. 떠나는 사람에게 손수 차를 달 여 대접하다니, 여성의 섬세한 감성과 정성이 놀랍기만 할 뿐 이었다. 이어서 가벼운 점심을 같이하고, 카페의 테라스에 앉 아 무수한 얘기들을 두런두런 나누었다. 그 많던 얘기들은 하나도 남김없이 사라졌지만, 더위가 거의 물러간 그날 오후 차양에 비친 햇빛은 유난히 반짝이며 한가로이 빛났다.

며칠 후 종종 음악을 같이 듣던 분이 저녁에 음악 모임을 마련했다. 주인은 공간을 빌려 감상실을 꾸몄다. 여유가 있어 서라기보다는 진정으로 음악을 사랑하는 분이다. 몇 곡을 듣 고 나서, 주인은 떠나는 나를 위해 준비한 곡이 있다고 하고 는 요한 제바스티안 바흐의 「여행을 떠나는 사랑하는 형에게 부치는 카프리치오」라는 곡을 들려주었다. 그리고 서로 헤어 졌다. 아름다운 이별 의식이었다.

골동 수집

　사람의 취미란 실로 다양하다. 그 가운데 골동 수집을 최고로 치는 이야기를 많이 들었다. 골동 수집에는 안목과 식견은 물론 엄청난 거금이 소요되는 경우가 많다. 일반 사람들은 접근하기조차 쉽지 않다. 그렇기에 수집가들은 골동을 일생의 고상한 취미로 삼아 스스로 즐거워하는 것이 아닌가 한다.

　골동을 수집하는 사람들 가운데 박병래(朴秉來) 선생은 참으로 존경할 만한 분이다. 선생은 의사로서 평생 충실한 삶을 살았고, 천주교 신앙인으로서 진실했으며, 골동 취미를 한평생 낙으로 삼았다. 도자기를 모으면서의 일화가 담긴 선생

의 『도자여적(陶磁餘滴)』을 읽을 때면 마음이 따뜻해지고, 그분의 인품이 선명히 다가옴을 느끼게 된다.

박병래 선생은 평생 수집한 도자기를 국립중앙박물관에 기증했다. 박물관에서는 선생의 호를 따서 기념실을 만들었다. 수집품은 선비 문화가 난만한 조선 후기 도자기여서 깔끔하고 담박하다. 중앙청 시절 국립중앙박물관의 기념실에 들어서면 선비의 고아한 기품이 전시실에 가득했다. 수집품을 보면 그것을 수집한 사람도 알 수 있다는 말이 맞다. 박병래 선생은 평생 의술로 병든 이를 돌보고, 신앙으로 자신의 영성을 깊게 했으며, 골동 수집으로 삶의 여가를 보내다가 그것을 기증해 모든 이를 이롭게 했다. 사람으로 태어나 아름답게 살다 간 분이다.

골동계를 일컬어 선생은 때로는 청담풍의 도사다운 공기가 좌중을 휘감기도 하고, 혹은 소규모의 음모와 술수가 왕래하는 희한한 분위기라고 했다. 골동을 수집하는 사람들을 많이 만나면서 그들의 특징을 알게 되었다. 한마디로 말하면, 모두 제정신이 아니랄까. 그만큼 중독성이 강한 것이 골동 수집이라는 사실이다.

박병래 선생도 골동 취미에 어느 단계를 지나 속된 말로 미치게 되니 완전히 손을 뗄 수 없게 되었다고 고백했다. 일제 시대에 의사 월급을 받으면 모두 골동에 써 버리고, 아버지에

게 책을 산다고 돈을 타 내서 으레 골동 가게로 줄달음치다 보니 아버지도 못마땅해했다고 한다. 한번은 고려 자기를 사다가 우물가에서 막 씻고 있는 참에 아버지에게 들켰다. 꾸지람을 칠 줄 알았으나 부드럽게 얼마짜리냐고 물으시기에, 삼십 원이었는데도 "삼 원 주었어요." 하고 또 속이니, 곧이듣고 "비싼 건 아니구나." 했다는 일화다. 선생이 아버지를 속인 것은 분명한데, 아버지가 알고도 속은 척했는지는 알 수 없다.

선생의 말대로 속고 속이는 '소규모의 음모와 술수의 왕래'가 부자간에도 일어나는 것이 골동이라는 생각에 웃음이 난다. 명나라 때 한 골동 상인이 "어떤 사람이든 일생 동안 단지 세 가지 일만 하다가 세상을 떠나는데, 그것은 자신을 속이고, 남을 속이고, 남에게 속아 넘어가기이다."라고 했다. 골동에 관한 얘기이지만, 인간사 또한 먼저 자신을 속여야 남을 속일 수 있고, 남을 속이다가 결국 남에게 속아 넘어가는 것이 진리이다. 박병래 선생의 골동 수집 회고담에도 이런 속임수에 관한 얘기가 많으니, 희한하고 재미있다.

재일 동포 골동 수집가로 김용두(金龍斗) 선생이 있었다. 선생은 일제 시대에 국민학교도 마치지 못하고 일본으로 건너가 온갖 궂은일을 하면서 큰 재산을 일구었다. 이에 거금을 투자하여 재일 한국인으로서는 제일 수준 높은 한국 문화재들을 수집했고, 그 일부를 한국에 무상으로 기증했다. 이

는 광복 이후 해외로 유출되었다가 돌아온 문화재 중 가장 비중 있는 물건들이었다.

김용두 선생은 기증의 뜻을 밝히면서 수집하게 된 동기를 나에게 얘기했다. 어느 날 우연히 한국 골동을 보고 친근감을 느낀 이후로 한국 물건들을 모으기 시작했다. 아마도 그것은 떠나온 고국에 대한 그리움이었을 것이다. 선생은 와일드한 사나이였다. 그러나 한번 한국 골동에 빠지면서 그 전까지 취미로 삼았던 사업, 술, 여자, 골프 등 모든 것이 시시해지고 멀어졌다고 말했다. 기증품을 떠나보낸 날 밤에 선생은 눈물을 흘렸다. 이후 선생은 건강이 급속히 나빠져 세상을 떠나고 말았다. 그토록 거칠고 두려움 없이 살아온 분이었지만, 골동에 대해서는 한없이 집착하며 연약했다.

최영도(崔永道) 선생은 토기 수집가이다. 암 수술을 받고 서울의 한 병원에 입원 중이었는데, 좋은 물건이 나왔다는 말을 듣고 몰래 병실을 빠져나와 지방까지 가서 토기를 사 왔다. 평생 싫은 말을 안 하던 부인이 이때만큼은 처음으로 나무랐다고 한다. 역시 골동 수집이 얼마나 사람을 미치게 하는지를 짐작케 한다. 선생은 이렇게 수집한 토기 1700여 점을 국립중앙박물관에 기증했다.

골동 수집에는 워낙 거금이 들어가기에 수집가가 집안을 소홀히 하는 경우도 있다. 김연호(金然鎬) 선생은 골동을 수

집하면서 집안에 세탁기 한 대 들이지 않는 바람에 부인이 손수 손빨래를 해야 했다. 그렇게 모은 수집품 수백 점을 국립청주박물관에 기증했다. 골동에 대한 선생의 이런저런 집착을 들어 보면 보통 사람들의 상상을 넘는 것임에도 또 홀연히 기증하는 모습에서 불가사의함을 느끼게 된다. 선생은 불교에 깊은 신앙심을 가진 분이기에, 빈손으로 왔다가 빈손으로 가는 우리 인생의 의미를 깊이 체득했다고밖에 볼 수 없다.

골동을 수집하는 여러 분들을 만나면서 그들의 심리를 짐작하게 되었다. 자금이 없으면 수집이 불가능하기는 하다. 그러나 수집가에게는 금전보다 그 골동을 수중에 넣기 위한 노력과 시간이 더 중요할 수 있다. 게다가 가품에 속지 않기 위해 안목을 기르는 일이 무엇보다 어렵다. 그들의 안목은 종종 전공학자들을 뛰어넘는 경우가 많다.

처음에는 골동을 배우면서 한 점, 두 점 모으는 데 재미를 붙여 나간다. 어느덧 세월이 흘러 막대한 양이 쌓이면, 자기의 분신이라 할 수 있는 수집품의 장래에 대해 고민한다. 이때 박물관을 지어 보관하고 전시하는 것이 최상의 방법이다. 하지만 건축비는 물론 향후 운영비를 생각하면 감히 엄두를 내지 못하고 포기하게 된다. 만약 수집가가 자기 자식을 수집품보다 귀중하게 생각하면 자식에게 물려줄 것이다. 반대

로 수집품에 대한 애정이 더 깊은 경우에는 수집품이 잘 대접받을 수 있는 공공 박물관에 기증하게 된다.

수집가에게 골동이란 살아온 인생의 한 지점들이다. 재일 동포 신기수(辛基秀) 선생은 내 마음속의 아버지 같은 분이다. 선생은 일제 패망 직후에 안중근의 하얼빈 거사 장면이 수록된 두 롤의 영상 필름이 존재한다는 말을 들었다. 수소문 끝에 일본 어느 지방까지 찾아갔으나, 소장자가 막대한 금액을 요구했다. 그 후 돈을 마련해 다시 찾아가 조르고 졸라서 한 롤만 겨우 구입할 수 있었다. 안중근에 대해 거의 관심을 두지 않던 시절에 선생의 간절함이 하얼빈 거사 영상을 구한 것이다.

세월이 흘러 한국 언론사 기자가 신기수 선생을 찾아와 그 영상을 빌려 달라고 요청했다. 그런데 영상이란 공개하는 순간 무한 복제가 가능하기에 소장 가치가 소멸됨에도, 같은 민족임을 내세워 무상으로 요구한 얘기를 전하며 선생은 쓴웃음을 지었다. 일반인과 수집가가 갖는 의식의 차이를 보여 주는 일화이다.

신기수 선생은 일제 시대부터 평생을 바쳐 일본의 조선인 학대와 차별에 저항해 온 분이다. 그러다 나이가 들면서 그런 일본을 용서하고 한일 두 나라의 진정한 우호의 중요성을 깨달았다. 선생은 한일 우호의 상징인 조선통신사 유물을 수집

하고 또 방대한 연구 업적을 남겼다. 그 공로로 일본 오사카 시민상을 수상하기도 했다. 신기수 선생은 철저한 민족주의자였음에도 그것을 뛰어넘는 훨씬 유연한 입장을 지닌 분이었다.

김용두 선생은 신기수 선생에 비해 완고한 민족주의자였다. 재일 동포 수집가가 일본에 물건을 매도하거나 기증하는 것 자체에 비판적이었다. 그러면서 한국에 대한 불편한 감정도 숨기지 않았다. 한국 관계자들은 호수에 작은 돌을 던져 파문이 전달되도록 해야 되는데, 갑자기 커다란 바위를 던져 넣는다고 말했다. 아무런 신뢰도 없는 상황에서 같은 민족이니까 소장품을 기증하라는 한국 측에 대한 비판이다. 일본에서는 수집가와 오랜 시간을 두고 신뢰를 쌓은 다음 기증 문제를 거론하는 것이 상례이다. 여기에 기념관 건립 등 여러 가지 예우가 수반되고, 대외적으로는 무상 기증이라 밝히지만 실제로는 대부분 유상으로 이루어진다. 이런 점을 보면 김용두 선생의 서운함도 이해가 된다.

재일 동포 수집가 가운데 수집품의 양이나 질로 보아 김용두 선생과 이병창(李秉昌) 선생을 최고로 꼽을 수 있다. 김용두 선생은 국가지정문화재급 물건 백여 점을 우선 기증했다. 그 가운데 한 점은 국립중앙박물관에 별도 기증실을 가진 어느 기증자의 전체 기증품보다 금전적 값이 더 높다. 그만큼

선생의 수집품들은 명품이다. 선생은 차후 나머지 1000여 점도 모두 한국에 기증하겠다고 가족에게 밝혔다. 그런데 후에 한국 측에서 보인 태도로 인해 섭섭한 마음을 품고 그 뜻을 접었다고 하니, 기증 문제에서 가장 중요한 신뢰가 깨진 것으로 참으로 안타까운 일이다.

이병창 선생도 같은 동포로서 어찌 한국에 기증하려고 하지 않았을까마는, 오사카 동양도자미술관에서 오랫동안 공을 들이고 여러 가지 좋은 조건을 제시하자 그곳에 기증했다. 선생의 도자기는 양과 질에서 우리 국립중앙박물관 전시품 수준에 버금가는 물건들이다. 김용두 선생은 생전에 이병창 선생의 선택을 못내 못마땅하게 생각했다. 그러나 수집가에게 자기의 분신과도 같은 물건들을 향후에 잘 보관하고 관리해 줄 곳에 기증하는 것을 매도할 수만은 없다. 오사카 동양도자미술관은 이 부문 최고 수준의 컬렉션을 자랑하는데, 거기에 이병창 선생의 기증품이 더해져 한국 도자기의 아름다움이 더욱 빛나는 곳이기도 하다.

골동 수집이 고상한 취미인 것은 틀림이 없다. 하지만 거의 헤어나지 못할 지경에 이르기도 한다. 박병래 선생과 같이 인품이 고결한 분도 탐나는 물건을 보고 훔치고 싶은 충동을 느꼈고, 한번 산 물건은 절대 남에게 보이지 않는 것을 원칙으로 삼았다고 하니, 소유와 집착이 얼마나 강렬하게 달아오

르는지를 짐작케 한다. 어쩌다가 좋은 물건을 입수하면, 밤에 머리맡에 두고 자다가 일어나 전등불에 비춰 보며 흥분해서 어쩔 줄 모르기를 여러 날 계속했다고 회고했다. 골동 수집가들이 이렇게 모은 물건들을 어느 순간 흔쾌히 내던지고 떠나가는 것을 보면 참으로 아름답다는 생각이 든다.

일본 다도와 조선 막사발

일본 다도에서 가장 중요한 인물은 센 리큐(千利休)이다. 도요토미 히데요시의 다도 스승인 그가 오늘날 일본 다도를 정립했다고 전한다. 일본은 중세부터 중국에서 찻잔을 수입했다. 그러다가 센 리큐에 이르러 조선에서 수입한 분청사기와 백자가 찻잔의 주류를 이루게 되었다. 그런 면에서 센 리큐는 조선 도자기의 아름다움을 발굴해 낸 인물이다.

일본 다도에서는 조선 백자 사발을 최고로 친다. 이도다완(井戶茶碗)이라 불리는 이 사발은 지극히 평범하고, 거칠어 보이기까지 한다. 우리나라 도자기 연구자가 실견하기 위해 찾아갔을 때, 호들갑스러울 정도로 극진하게 물건을 대하는 그

네들의 태도에 잔뜩 기대했다가, 막상 포장을 풀어 꺼낸 이도다완을 직접 보고 이렇다 할 감흥을 느끼지 못했다고 한다. 그 물건은 바탕흙이 거칠고 유약도 고르지 않은 막사발로, 조선 시대 민가에서 흔히 쓴 밥그릇이었기 때문이다.

일본에서 이도다완에 대한 숭배는 각별하다. 실견을 위해 천황도 절을 하고, 전쟁에서 패했을 때 이 물건을 헌상하고 목숨을 구했다고도 한다. 누구누구가 사용했다는 족보가 따라붙는다. 감상에 여덟 가지 기준을 마련해 두고 있다. 값도 어마어마하다. 유명한 이도다완은 임진왜란 전 가격이 쌀 1만 석에서 5만 석을 호가했다고 한다. 당시 일본에서는 쌀 1만 석 이상이면 영주가 될 수 있었다고 하니, 그 가치를 짐작할 만하다. 임진왜란 때 일본 영주들이 앞다퉈 조선 사기장을 납치해 간 이유도 여기에 있다.

이도다완과 함께 조선의 귀얄무늬분청사기도 일본에서 높이 평가된다. 이 분청사기는 쉽게 빨리 대량으로 만들어 낼 수 있다. 유약을 묻힌 귀얄 붓으로 도자기의 표면을 몇 차례 쓱쓱 칠해 거친 붓 자국을 그대로 남겨 두는 것이 귀얄무늬이다.

이러한 이도다완과 분청사기를 높은 미학적 경지로 끌어올려 평가한 이가 야나기 무네요시(柳宗悅)이다. 일본의 무수한 명장들이 조선 도자기의 운치를 모방하고자 300년 동안 노

력했으나 결국 그에 이른 물건을 만든 이는 한 사람도 없다고 했다. 조선의 장인들은 자신의 힘을 과신하거나, 골똘히 궁리를 하거나, 아집에 사로잡히거나, 아름다움을 목표로 삼아 만들지 않았기에 가능한 일이었다는 것이 그의 주장이다.

조선의 장인들은 대를 이어 어릴 때부터 흙을 주물러 그저 물건을 만들었을 뿐이다. 야나기 무네요시는 조선 장인에게서 자력이 아닌 타력성을 발견했다. 어떠한 집착도 없는 무심(無心)만이 있고, 그 경지에서는 염불이 염불하는 그런 차원이다. 이렇게 만들어진 도자기의 자연스러움은 누구도 모방하기 어렵고, 그 표현의 졸박함은 어떤 세련됨도 뛰어넘기 어렵다. 일본 정토 불교 연구의 대가인 야나기 무네요시다운 통찰로 일본 다도에서 조선 다완이 차지하는 위상을 잘 설명해 주고 있다.

일본 다실은 매우 좁다. 센 리큐가 만든 전통이라 할 수 있다. 그는 작은 초암으로 다실을 만들었다. 들어가는 문의 폭과 높이가 각 60센티미터에 불과하다. 무릎을 꿇고 겨우 기어들어 갈 수 있게 했다. 들어가는 순간 명예도 지위도 모두 내려놓고 자신을 낮추어 겸손하게 하려는 의도였다.

일본 다도에서 추구하는 바는 여러 가지이다. 그러나 그 궁극은 고요하다는 뜻의 '적(寂)'에 있다. 불교에서 깨달음을 말하는 적멸과 같은 경지이다. 일본미만이 아니라 다도에서

중요한 개념인 와비나 사비도 모두 여기에 수렴된다. 적은 집착이 없는 고요함으로, 말라 시들고 차갑고 투명한 가운데 맑은 기운이 감도는 겨울의 이미지를 내포한다. 이것이 일본 다도의 미학이다.

이렇게 소박하고 검소하며 집착 없는 고요함을 추구하는 일본 다도에서 배운 것도 없는 천한 조선 장인이 오랜 숙련과 무심한 마음으로 만든 결과물이 최고의 자리에 오른 것이다. 비록 조선 장인들이 의도하지는 않았지만, 수행은 머리로 하는 게 아니라 몸으로 한다는 것을 가르쳐 준다. 일본 다도에서 형식을 지나치게 강조하는 것을 비판하는 이가 많다. 그러나 수행은 몸으로 한다는 점을 다시 한 번 생각한다면, 그 형식이 곧 정신임을 알 수 있다.

풀꽃 갤러리 아소

도심의 주택가 골목 한적한 곳에 풀꽃을 전시하는 아소가 있다. 도심인데도 큰길의 소음이 이르지 못하고 골목길 또한 조용하여, 아소(我所)라는 이름처럼 나의 공간, 내 마음이 머무는 곳이다.

건물은 노출 콘크리트로 되어 단순하고 공간은 작다. 명패도 아주 작아서 지나치기 십상이고, 출입문은 항상 닫혀 있다. 초인종을 누르면 주인이 문을 열어 준다. 관람료가 있기는 하지만, 아무나 함부로 드나들지 않도록 하는 공지 정도여서 찾는 이들이 많지 않다.

정문의 미닫이 대문이 열리면 어스름한 내리막의 좁고 기

다란 입구가 이어지면서 가벼운 충격이 전해진다. 복도를 꺾어 들어 마주치는 조그마한 전시 공간에 몇 점의 풀꽃이 간결하게 자리 잡고 있다. 복도와 전시 공간을 연결하는 곳에는 작은 연못이 있고, 그 위 천장은 연못만큼의 크기로 뚫려 하늘과 맞닿는다. 빛과 바람, 빗물이 이곳을 통해 연못으로 떨어진다. 건물 전체의 중심이면서 외부와 열려 있는 공간이다.

비 오는 날이면 전시 공간에 앉아 연못에 떨어지는 빗방울 소리를 들을 수 있다. 봄, 여름, 가을, 초겨울 빗방울 소리는 같을지라도 그 분위기는 계절만큼 다를 것이다. 아소 주인 또한 이 공간의 빗방울 떨어지는 소리를 사랑하니, 조선의 서유구(徐有榘)가 떠오른다.

파초를 사랑했던 서유구가 폐병을 앓아 혼미한 상태로 드러누워 있는데, 뜰 앞의 무성한 파초 위에 갑자기 빗방울이 후두둑 떨어져 또로록 구르는 소리에 깬다. 이에 귀를 기울여 오랫동안 그 청명한 소리를 들으니, 정신이 상쾌해지면서 병이 진즉 나았음을 깨달았다고 한다. 우리 시대의 영성가 데이비드 호킨스는 모든 병이 백 퍼센트 마음에서 비롯된다고 주장한 바 있으니, 서유구의 말이 꼭 과장되었다고 할 수는 없다.

대구에 자리한 풀꽃 갤러리 아소는 야생화를 화분에 담아 전시하고 있다. 이른바 분재의 장르라고 할 수 있다. 그러나

우리가 흔히 생각하는 일본이나 중국의 분재와는 사뭇 다르다. 일반적 의미에서 분재는 작은 나무를 화분에 심어 대자연의 웅장한 풍경을 연상케 하는 것이다. 따라서 화분에 심은 나무에 심각한 왜곡이 가해지지 않고는 가능하지 않다. 그런데 아소의 풀꽃 화분은 그러한 왜곡이 없다. 또 대자연의 풍경을 떠올리게 하지도 않는다. 풀꽃 나무 그 자체로 자연스럽되, 잘 정돈된 모습이다. 사람으로 말하면 멋을 잔뜩 낸 옷을 입은 게 아니라, 과시하지 않으면서 깨끗하고 말쑥하게 차려입어 은은한 기품이 우러나오는 그런 모습이다. 아소의 이런 풀꽃 화분들은 분명 기존에 없었던 새로운 것이다.

출입구에서부터 복도가 완만한 경사를 따라 내려가기 때문에 전시실 바닥은 허리 아래 정도의 지층에 있다. 한쪽 벽에는 좁고 긴 창이 있어 밖을 내다보게 되어 있다. 전시실은 사람 눈높이지만, 밖은 지표면에서 약간 높다. 바깥은 주인의 살림집 마당이다. 한가운데 잔디가 깔리고 그 주위로 담을 따라 무수한 꽃나무와 풀꽃들이 잘 가꾸어져 있다. 전시실 안의 세련되고 긴장된 분위기에서 창을 통해 내다보이는 살림집 정원의 자연스러운 아름다움을 대하면 마음이 푸근해지면서 반전이 거듭된다.

처음 아소를 찾은 기억이 지금도 선명하다. 풀꽃에서 받은 인상이 무언가 충격적이었다. 하얀 머리에 맑은 피부를 가진

작은 체구의 주인아주머니의 첫인상은 편안한 보살의 얼굴이었다. 나는 주인아주머니에게 아소를 우리나라 최고라고 했다. 그러자 아주머니는 웃으며 말했다.

"누가 알아주는 사람이 있어야지요?"

이에 나도 한마디 덧붙였다.

"많은 사람이 알아줄 필요가 있나요. 몇몇 사람만 알아주면 되는 것 아닙니까?"

아소의 풀꽃을 자주 대하면서 그 아름다움을 더 깊이 이해하게 되었다. 어느 공간에 그 작은 풀꽃 화분을 하나라도 둔다면, 그곳을 완전히 다른 모습으로 바꿔 버리는 마법의 물건이다. 아주머니가 꾸민 대형 공간에서의 전시를 본 적도 있다. 아소 전시실에서는 볼 수 없었던 커다란 화분들이 넓은 공간을 압도하고 있었다. 매일 찾아보면서 솟아오르는 환희를 경험했다.

풀꽃은 일주일만 지나도 품새가 흐트러지므로, 주인의 끝없는 손길이 가야 한다는 것도 알게 되었다. 그 수많은 풀꽃들이 주인아주머니에게는 하나하나 자식인 셈이다. 풀꽃들을 키워 내는 노고는 거기에서 즐거움을 느끼지 않으면 안 되는 일이니, 그 자체로 엄청난 수행이 아닐 수 없다. 실제로 주인아주머니는 오랜 명상 수행을 통해 굳센 심지에 이른 분이다.

안목 있는 몇몇 분에게 아소를 소개했다. 어떤 분은 십 년

앞서간 것이라고 높이 평가했다. 또 우리나라에서 가장 안목이 높은 분은 아소를 둘러보고 세계 최고라고 하면서 흥분된 표정을 감추지 못했다. 유럽 유수의 정원 박람회 측에서 전시 제안을 해 오는 것으로 알고 있으나, 주인아주머니는 크게 관심을 두는 것 같지 않다.

항상 유쾌한 아소 주인아주머니는 평소 '논다'는 표현을 자주 쓴다. 그래서 그런지 꽃을 가지고 스스로 즐길 뿐 별다른 욕심이 없어 보인다. 아마도 이 세상을 떠날 때쯤이면, "한세상 잘 놀고 갑니다."라고 하지 않을까 생각된다. 공자가 말한 유어예(游於藝)의 실천이다. 한 평범한 주부로서 이렇게 뛰어난 안목에 이르게 된 배경이 궁금했다. 아주머니는 젊은 시절에 최고 수준의 것을 보고, 맛보고, 경험할 기회가 있었는데, 그때 안목이 트인 것 같다고 얘기했다.

풀꽃들은 들판에 널려 있으면 시시하고 하찮아 보인다. 작고 이름 없는 풀꽃들을 다듬고 키워 이렇게 아름답게 꾸며내다니, 참으로 대단한 실력이 아닐 수 없다. 풀꽃이 원래 아름다운 것인데 다만 우리가 그것을 미처 알지 못하고 간과한 것인지도 모른다. 성경에서는 이름 없는 풀꽃이 장미나 백합보다 더 아름답다고 했다. 불교 최고의 경지인 화엄경의 장엄된 꽃들도 모두 이름 없는 풀꽃이었다. 화엄 세계란 내가 뜻을 두고 즐거워하는 아소지락(我所志樂)의 세계이다. 하찮은

풀꽃들로 화엄 세계를 장엄한다는 것은 주인의 마음이 그런 경지에 이르지 않고서 이룰 수 없는 일이다.

세상의 모든 명품

　잡지를 보다가 명품 시계에도 순위가 있음을 알게 되었다. 순위를 정하는 기준이 무엇인지는 모르겠지만, 그해에는 파텍필립, 브레게, 바쉐론콘스탄틴, IWC 등이 앞 순위를 차지했다. 일반적으로 떠올리는 롤렉스, 까르띠에와 같은 브랜드는 순위에 끼지도 못한 것이 흥미로웠다. 명품의 세계는 오랜 역사가 있고, 시장 또한 엄청난 규모이며, 앞으로도 확대될 것이다.

　명품 업체들은 각자 나름의 갖가지 전략 전술을 구사하며 끊임없이 발전을 꾀하고 있다. 예를 들어 자기 브랜드 중 가장 하품은 로고를 크게 만들고, 고급으로 갈수록 작게 만든

다. 브랜드 가치를 아는 사람들은 그렇게 해도 알아본다는 전제이다. 이렇게 소비자들로 하여금 서로 상대방을 평가하고 인정하며 그 안에서 동류의식을 갖게 해서 하나의 흐름을 만들어 가는 것이 명품의 세계라고 한다.

우리나라 국립미술관에서 까르띠에 전시가 열린 적이 있다. 디스플레이, 진열장, 조명, 전시된 보석들 등 모든 것이 완벽했다. 일백 년 이상 된 기록들이 다 있는 것을 보니 까르띠에라는 브랜드의 위대성을 선전하는 것 같았다. 까르띠에 북에서 브랜드의 이미지를 정교하게 조작해 전하고자 하는 메시지는 두 가지였다. 첫째는 오랜 역사와 전통을 가졌으며, 둘째는 상품이 아니라 작품을 만든다는 것이다.

이런 명품 업체의 전시를 보면서 뭔가 허전함이 남는다. 상품을 아무리 작품으로 포장한다고 할지라도 한계가 있기 마련이다. 역사성과 품격에 비추어 본다면 세상의 진정한 명품들은 모두 박물관, 미술관에 있다. 명품은 업체, 박물관, 국가의 이미지로서 중요한 역할을 한다. 또한 브랜드로서 산업적 가치도 크다. 이탈리아 페라가모의 구두, 프랑스 루이비통의 가방이 그렇고, 「모나리자」는 그 소장처인 루브르박물관, 나아가 프랑스의 국가 이미지 제고에 큰 역할을 한다.

일본의 국가적 보물로 첫째를 다투는 고류지(廣隆寺) 목조미륵보살반가사유상과 호류지(法隆寺) 백제관음도 그렇다.

일찍이 서양인들에게 그 예술성을 주목받아 찬사를 들었으며, 일본의 대표 이미지로 각인되어 있다. 목조미륵보살반가사유상에 대한 철학자 야스퍼스의 극찬은 모두 아는 사실이다. 백제관음에 대해서 독일 미술사학자 안드레 에카르트는 이렇게 평했다. "나는 수년간 동양 불교 조각을 보아 왔으나 동아시아를 통틀어 이보다 깊은 인상을 사람들 마음에 남기는 작품을 보지 못했다." 백제관음은 에도 시대 말기에 처음으로 세상에 공개되었다. 그런데 그때 함께 공개된 옛 기록에는 "이것은 백제에서 바다 건너 넘어온 불상이다."라고 되어 있었다.

목조미륵보살반가사유상과 백제관음, 이 두 백제계 보물이 일본의 대표 이미지로 각인되어 있다니 역설적인 현실이다. 우리가 뭔가를 해야 할 상황이다. 그런데 이에 못지않은 중요한 문제가 있다. 국립중앙박물관에 있는 국보 제83호 금동반가사유상은 일본에 있는 두 보물에 비해 예술성에서 훨씬 뛰어나다. 게다가 일본의 두 보물이 목제인 반면 우리나라 반가사유상은 금동제로, 제작에 따르는 기술적 어려움이 더하다. 이런 점이 잘 부각되어 있지 않을뿐더러 금동반가사유상이 세계적으로 훨씬 덜 알려져 있다.

국보 제83호 금동반가사유상은 인간의 영혼과 기술이 도달할 수 있는 극점으로, 국가와 시대를 초월하는 인류의 걸

작이다. 순간의 정밀(靜謐)한 사유와 알 수 없는 염화시중(拈華示衆)의 미소가 결합되면서 인간 정신이 다다를 수 있는 최고의 경지를 연출한다. 그것은 숭고함이다. 입가에 머금은 자비심의 불가사의한 미소는 인간적 따뜻함과 온아함을 내포한다. 그것은 우아함이다. 이렇게 초월적 숭고미와 인간적 우아미가 서로 상승 작용을 일으켜, 인간이 느낄 수 있는 미적 쾌감을 그 절정까지 끌어올리고 있다.

프랑스의 문화비평가 기 소르망 역시 이 금동반가사유상에 주목했다. 프랑스 파리와 미국 뉴욕을 생각하면 에펠탑과 자유의 여신상이 떠오르듯이, 한국이라고 했을 때 자신이 생각하는 대표적인 이미지로 이 금동반가사유상을 꼽았다. 어떤 대상을 이해할 때 가장 중요한 점은 최고를 이해해야 한다는 것이다. 최고를 이해하면 나머지 부분은 자연스럽게 이해될 수 있다. 그렇기 때문에 최고가 그 대상의 이미지를 대부분 형성한다. 이 점에서 국보 제83호 금동반가사유상은 우리 전통 문화의 대표적인 이미지로 꼽힐 수 있으며, 국가 이미지 마케팅에서 최적의 대상이기도 하다.

약간은 우스꽝스러운 얘기이지만, 언젠가 스타벅스코리아 홍보팀에 연락해서 커피와 이 금동반가사유상을 연계하는 홍보 방안을 얘기한 적이 있다. 영혼의 휴식을 주는 커피와 그 커피 향에 취한 반가사유상의 이미지를 결합한 사진을 전

세계 스타벅스 매장에 걸어 두자는 아이디어였다. 그럼으로써 스타벅스의 격조를 높이고, 우리 금동반가사유상의 아름다움을 세계에 알리자는 취지였는데 홍보팀 관계자는 전혀 그 뜻을 이해하지 못했다. 그래서 나만의 지나친 엉뚱함이 아닌가 하는 생각도 들면서 머쓱해진 나머지 통화를 끝내고 말았다.

과거는 현재와 연결되어 있다. 오늘날 단순하고 소박한 삶을 지향하는 일본의 단샤리(斷捨離) 운동은 12세기 가모노 초메이(鴨長明)가 작은 암자에서의 생활을 기록한 『호조키(方丈記)』에 역사적 근원을 두고 있다. 또 일본 커피 문화의 한 축을 이루는 홋카이도의 한 커피 프랜차이즈 그룹은 센 리큐의 다도에서 영감을 얻어 창업했다고 한다. 과거 문화에 기반을 둔 창조적 사례이다.

금동반가사유상은 과거의 유물이지만 워낙 뛰어난 명품이기에 활용에 따라서 현재에 높은 부가 가치를 창출해 낼 수 있다. 그리고 일본에서 최고의 자리를 놓고 다투는 목조미륵보살반가사유상과 백제관음 두 걸작 모두 우리나라와 밀접한 관련이 있다는 점을 생각해야 한다. 이 모든 명품에 대한 연구와 현재적 가치 창조는 우리에게 맡겨진 중요한 사명이다.

조선의 유풍

일제 시대 정읍의 한 마을에 두 형제가 살았다. 형은 가난했고 동생은 마을에서 가장 큰 기와집에 살았다. 그 어머니는 항상 큰아들이 못사는 것을 안타까워했다. 이 말을 들은 동생이 형을 찾아가 서로 집을 바꿔 살자고 했다. 그리고 돌아와 아내에게 전했다. 아내는 "그렇게 중요한 일은 미리 상의라도 하시지." 하고 한마디 불만을 표시했지만 그것으로 끝이었다. 두 형제는 서로 집을 바꿔 살았다. 만화『놀라운 아버지』에 나오는 실화이다.

또 일제 시대 경주박물관장이었던 사이토 타다시(齋藤忠)의 회고담이다. 그가 경주에서 자전거를 타고 가다가 멈추고

지나가는 노인에게 길을 물었다. 그러자 그 노인이 대답했다. "젊은 양반, 길을 물어보려면 자전거에서 내려서 묻는 것이오." 사이토는 얼른 내려서 예의를 갖추었다. 조선이라는 나라가 결코 만만한 나라가 아님을 깨달았다고 했다.

6·25 전쟁 때의 일이다. 인민군 치하의 서울에 남은 사람들은 먹을 식량이 없어 많이들 굶었다. 움직이면 배가 고프니까 식구들 모두 방에 가지런히 드러누워 있다가, 밖에 나갈 일이 있으면 하얀 옷을 다리미로 다려 깔끔하게 차려입고 나갔다. 한학자 이구영(李九榮) 선생이 전하는 이야기이다.

이 일화들은 집을 바꾼 형제간의 우애, 장자 중심의 가족관, 사소한 일에까지 침투된 예절 관념, 체면과 멋을 중시한 당대의 의식을 알려 준다. 조선이 멸망한 지 시간이 꽤 지났지만 여전히 강고하게 남아 있는 유교적 관념이 보인다. 오늘날에는 이런 사고방식을 따라가기 어렵다. 그만큼 세월이 흘렀다.

조선은 건국 이래 유교, 더 정확히 말해서 성리학을 치국 이념으로 삼아 철저히 내재화해 나갔다. 성리학은 동아시아의 모든 사상과 철학을 통합 정리한 고도의 이념 체계였다. 인간성의 불신에 기초한 사상이 법가라면, 유교는 인간의 선한 이성을 긍정하고 형벌이 아닌 예절을 통해 사회를 운영할 수 있다는 이념이다. 유교 이념을 완벽하게 적용해서 국가를

운영한 경우는 조선이 유일했다. 어떻게 보면 인류 역사상 가장 이상적인 국가였다고 할 수 있다. 그렇기에 500여 년을 지탱할 수 있었고, 높은 이상의 실현 과정에서 형성된 문화 또한 고도로 세련된 것이었다.

다만 조선 말기에 서양 기술 문명의 거대한 동점의 조류를 파악하지 못하고 그에 휩쓸려 멸망한 것은 실책이 아닐 수 없다. 그 결과 조선을 침략한 일제가 정당성을 확보하기 위해 조선의 역사와 문화를 철저히 말살하고 왜곡했다. 이른바 식민 사관이다. 조선의 관념과 행동 양식은 비판받고, 문화는 수준 낮은 것으로 폄훼되었다.

유교에 기반을 둔 조선의 아름답고 멋스러운 문화적 전통은 20세기 후반 산업화를 거치면서 더욱더 철저히 파괴되고 무시되었다. 못사는 형님을 위해 스스럼없이 자신의 좋은 집을 내주는 형제간의 우애는 완전히 없어졌다. 작은 것까지 상대방을 배려하여 예절을 지키는 모습도 볼 수 없게 되었다. 밥을 굶는 어려운 상황 속에서도 깔끔하게 옷을 차려입는 멋 또한 사라졌다. 그 자리를 극도로 천박한 의식이 차지했다. 서양이나 일본은 전통의 미적 안목을 보존하고 계승하면서 건강한 자본주의 윤리를 발전시켰지만, 우리는 그러지도 못했다.

한 사진비엔날레에서 조선 말 서울 풍경을 담은 사진을 보

았다. 꽤 이른 시기의 사진으로, 남산에서 경복궁을 향해 넓은 앵글로 서울의 모습을 담은 것이었다. 남산 가까이에 일부 초가집이 보이고, 무수히 어깨를 맞댄 기와집 지붕들이 나머지 화면을 빽빽이 채우고 있었다. 너무 아름다운 일대 장관이었다. 오늘날 전 세계의 어떤 도시도 조선 시대 서울의 모습보다 아름다울 수는 없다. 이제는 그런 아름다움이 사라지고, 그 아름다움에 대한 의식과 안목 그리고 식견도 함께 잊혔다.

우리 모두는 한 사람 한 사람 모두 고귀한 존재이다. 그렇기에 진정으로 가치와 품위를 가지고 아름다움을 추구하는 삶을 살아가야 한다. 이를 생각하며, 흔적도 없이 사라진 조선의 아름다운 유풍을 그리워한다.

겸손의 공간

우리 시대는 낭비의 문화이다. 더 크게 더 많이 추구해 온 우리의 삶이었다. 이에 대한 반성으로 조선 시대 선비들의 사랑방에 관심을 갖게 되었다.

사랑(舍廊)은 조선 사대부의 서재이자 생활과 수행의 공간이었다. 고려 시대 승려들은 출가해서 절에서 수행했지만, 조선 시대 선비들은 자기 집 사랑에서 수행한 것이다. 인간이 사는 집은 자기 자신의 표현이라는 점에서, 사랑방에는 유교 이념의 실천자인 사대부의 정신이 깔려 있다.

건축 설계에서 공간 규모는 중요 요소다. 규모의 공간 미학이 적절하게 구현된 예로 퇴계의 도산서당을 들 수 있다. 퇴

계가 도산서당을 직접 설계하고 짓느라 노심초사하는 과정이 『퇴계전서』에 여실히 나타나 있다. 퇴계는 공간 하나하나에 의미를 부여했다. "당(堂)을 반드시 정남향으로 하도록 하는 것은 예를 행하기에 편리하도록 위함이고, 재(齋)를 반드시 서쪽 정원을 마주 보도록 한 것은 아늑한 정취가 있도록 함이다." 또 서당 건축의 도면과 시공을 승려에게 맡기면서도, 아주 세세한 데까지 자신의 생각을 반영했다. "가운데 동서쪽 두 칸의 들보는 여덟 자로 하고 문미는 여덟 자로 하면 뜰이 너무 작게 되나, 두 칸의 지붕이 낮고 처마가 짧다 해도 오히려 햇빛이 잘 들어올 수 있으니, 뜰이 작은들 무슨 상관이 있겠는가?"

동아시아에서는 예로부터 공간 규모를 설계하는 철학적 전통이 있었다. 스스로 머무르는 공간을 하나의 이상적 모범으로 삼은 것이다. 퇴계는 도연명을 깊이 흠모하여 자신의 은거지를 도산(陶山)이라 명명했다. 도연명은 무릎을 구부려 앉을 만한 용슬(容膝)의 작은 방에 거처함을 자족한 바 있어서, 후대에 커다란 모범이자 귀감으로 전승되었다. 도산서당 또한 부엌, 방, 마루 각 한 칸으로 정면 세 칸인 소박한 건물이다. 미국 항공우주국(NASA)의 실험에 의하면 한 사람에게 필요한 최소한의 공간은 16.2세제곱미터라고 하는데, 퇴계가 기거한 방은 15.5세제곱미터에 불과하다. 12세기 일본 가모

노 초메이(鴨長明)도 18.9세제곱미터의 집을 짓고 살면서 자신의 철학을『호조키』에 적어 후대 일본 문화에 커다란 영향을 미쳤다.

성리학에서 인간은 우주 속의 작은 존재로서 하늘에 대해 경(敬)을 실천해야 했다. 경이란 오늘날 말하는 겸손과 같다. 선비들은 겸손의 표현인 소박함과 검소함에 미적 가치를 부여했다. 그리고 그에 맞추어 주거 공간의 규모를 정하고 가구들을 배치했다. 이것이 바로 조선 선비들의 멋이었다.

조선 후기의 대학자 성호 이익도 초가삼간에 살았다. 성호, 아들 내외와 손자 그리고 빈객용의 세 칸이었다. 식사는 일반삼찬(一飯三饌)이었다. 일반은 다 채우지 않은 밥 한 그릇이요, 삼찬은 국 한 그릇에 새우젓과 무김치가 전부였다.

낭비의 자본주의 시대가 극에 달해 이제는 그 기세도 꺾일 듯한 단계에 왔다. 앞으로 올 시대에 퇴계와 성호의 소박함이 과연 얼마나 가치를 가질 것인지 알 수 없다. 다만 우주 속의 작은 존재로서 인간이 지닌 겸손은 시대를 뛰어넘어 결코 훼손될 수 없는 미적 가치임에 틀림이 없다.

호숫가에서 겨울을 생각하다

해질녘이면 춘천 호숫가로 난 길을 따라 산보를 하곤 했다. 돌아올 때쯤이면 호수면에 어둠이 내리고 그 위로 불빛이 반사되었다. 이 년여의 시간을 그곳에서 그렇게 보냈다.

처음 춘천에 간 날, 좋은 카페를 물었다. 그다음 날 호숫가 카페를 찾았다. 언덕 위의 널찍한 야외 테라스에서 내려다보니 호수는 잔잔해 푸르고 산들은 멀리 줄지어 흐르고 있었다. 아름다운 풍광이었다.

며칠 후 호숫가를 따라 걷다가 늦은 밤이 되어 그 카페에 다시 들렀다. 실내는 한산하고 포근했다. 테라스는 초겨울의 추위로 차가웠다. 담요로 감싸고 테라스에 홀로 앉아 어둠에

싸인 호수를 내려다보았다. 강 건너 마을의 불빛만 점점이 반짝일 뿐 고요했다. 차가운 한기가 어둠의 무게를 타고 점점 몸속으로 스며들었으나, 담요에 의지해 무심히 강물을 내려다보았다. 문득 옛 그림 속의 어부가 떠올랐다.

이정(李楨)의 그림 중에 「강촌의 어부도」가 있다. 그림의 구도는 가운데 비스듬히 흐르는 강을 중심으로 이쪽에는 갈대가, 건너편에는 간결한 집과 숲이 있고, 강 위로 배를 젓는 인물의 모습이 전부이다. 편안하고 한가로우면서도 무심한 고독의 느낌을 준다. 이렇게 동양 회화에 자주 등장하는 어부는 실제 고기를 잡는 것이 아니라 마음을 낚는다고 한다. 인간의 욕심을 덜어내는 과정을 통해 좌망(坐忘)의 경지에 이르는 침잠의 시간이다.

이런 그림들의 모티프는 유종원(柳宗元)의 유명한 시이다.

뭇 산의 새는 날기를 그쳤고	千山鳥飛絕
모든 길에 인적이 끊어졌는데	萬徑人踪滅
외로운 배 위의 사립 쓴 늙은이	孤舟蓑笠翁
눈 쌓인 차가운 강에 홀로 낚시하네	獨釣寒江雪

매일 산보하던 호수에도 겨울이 깊어지고 눈이 왔다. 호수까지 얼어 산과 강이 온통 새하얗게 되었다. 색 중에 가장 화

려한 하얀색이 천지를 뒤덮은 호수 풍경을 보면서 겨울이 계절 중에 가장 아름답다는 것을 그때에야 알았다. 겨울이 죽음을 상징하듯이, 자연의 생명은 하얀 눈에 덮여 죽음의 시간을 보내고 있었다.

사람들은 대부분 죽음의 순간에 깨달음을 얻는다고 한다. 더 이상 가져갈 수 없으니 비로소 무소유 앞에 직면한다. 모든 관계를 떠나니 무한한 고독과 대면한다. 천 길 낭떠러지에 서서 한 걸음 앞으로 내딛는 순간에 열리는 새로운 세계이다. 아마 우리 인간의 죽음도 흰 눈에 덮인 겨울의 호수 풍경처럼 아름다울 것이다.

2부

알아본다는 것

아침에 일어나 뜰을 바라보다

아침에 일어나 방을 깨끗이 청소하니
마음 또한 정갈하다.
마당의 고요함을 물끄러미 바라보니
뜰에는 목수국이 하얀 꽃을 탐스럽게 피우고
무성한 잎 사이로 분홍빛 해당화가 수줍어한다.
앞산의 녹음은 짙음을 향해 달려가고
뜰의 나뭇잎은 투명한 햇빛 아래 반짝인다.
뜰 안에는 새소리만 가득한데
멀리서 찌르레기 소리 가물가물하고
먼 산의 뻐꾸기 소리 아련히 들린다.

무더위 물러가고 백로가 지났으니
이제 소슬한 가을바람 소리도 곧 듣겠지.
지금까지 무수한 가을을 지내 왔건만
앞으로 나에게 맡겨진 가을은 얼마나 될까?
우주는 본시 시작도 끝도 없어
인간의 목숨을 정해 놓았으니
스스로 헤아려 볼 뿐 그에 따르리라.
다만 세상에 나 없어도
무심한 우주의 운행은 계절을 바꿔 가며
꽃을 피워 낼 것을 생각하니
나도 몰래 슬픈 마음이 든다.

붓꽃을 보며

연못가에 하얀색과 보라색 붓꽃이 피었다.
진한 녹색 잎에 대비되어 더욱 아름답다.
따뜻한 봄날의 아틀에서
빈센트 반 고흐가 사랑했던 붓꽃.
곧 닥쳐올 죽음을 예감한 듯
더욱 강렬한 생명으로 태어났다.
붓꽃을 그리며 빈센트는 말했다.
"보라색 붓꽃으로 뒤덮인 시골 마을,
천국처럼 아름답구나."

선암사 차밭

나의 할머니는 19세기에 출생한 옛날 사람이다. 자그마한 체구에 얼굴에는 주름이 쭈글쭈글하지만, 원래 부잣집 따님으로 젊은 시절에는 미인이라는 소리를 들으셨을 법했다. 할머니는 유독 장손인 나만을 귀여워하고 동생들은 거들떠보지도 않았으니, 그때는 나 또한 동생들의 서운함을 헤아리지 못했다.

어릴 적 할머니 무릎에 앉아 자주 이야기를 해 달라고 조르곤 했다. 할머니의 이야깃주머니는 뻔해서 들었던 이야기를 다시 듣는 때가 많았다. 그럴 때면 나의 짜증과 앙탈에 할머니는 난처해하며 웃었다. 지금 생각하면 할머니의 이야기

란 게 대부분 별 내용도 없고 얼토당토않은 것이었다. 그런데 할머니 말씀 중에 우리나라 절 가운데 순천 선암사(仙巖寺)가 최고라는 이야기는 유독 오래도록 기억에 남았다.

대학에 다니면서 처음으로 선암사에 가 보았다. 다른 절과는 다른 분위기라는 느낌을 어렴풋이 받았다. 선암사는 전각의 구성이나 배치, 규모 면에서 분명 아름다운 사찰이다. 할머니 말씀대로 우리나라 최고라는 사실은 먼 훗날에야 깨닫게 되었다.

선암사 뒤쪽에는 운치 있는 수조가 있고, 그 뒤 사립문을 열고 나가면 오래된 차밭이 있다. 나무숲 아래 펼쳐진 이 야생 차밭을 처음 본 순간 그 아름다움에 찬탄이 저절로 나오며 말을 잊었다. 옆에서 안내하던 동행이 얘기하기를, 한 일본 차인이 이 차밭의 아름다움을 보고 눈물을 흘렸다고 한다. 차밭을 가꾼 선암사 스님들의 구도적 정신을 느낀 것이다. 선암사 절 자체도 아름답지만, 그 진정한 아름다움은 차밭에 있다.

알아본다는 것

부여에서 두 해를 지냈다. 부여박물관 전시실의 유물을 둘러보며 가슴속에 깊은 감동의 전율을 느꼈다. 백제에서 어떻게 이런 수준 높은 물건을 만들어 낼 수 있었을까, 그 문화의 진정한 본질과 역량은 무엇일까. 이런 의문이 들었다.

우리의 백제 시대에 해당하는 중국 남북조 시대는 수백 년간 분열되어 무수한 국가가 명멸했다. 그러다가 결국 수와 당으로 통일되었다. 이 시기는 기존의 질서와 관념이 무너진 대혼란의 시대였다. 혼란이란 국가의 강력한 통제가 힘을 발휘하지 못한다는 점에서, 유연하고 역동적인 사회였음을 뜻하기도 한다.

남북조 시대에는 불교가 들어와 유교, 도교와 서로 경쟁하면서 중국 사상이 정립되고 비약적인 발전을 보였다. 문학에서는 도연명이 나와 문학뿐만 아니라 동아시아 문화 전반에 커다란 영향을 미쳤고, 유협(劉勰)의『문심조룡(文心雕龍)』은 문학 평론의 전범이 되었다. 음악에서는 혜강(嵇康)이 이전의 실용 음악과 달리 순수 음악의 길을 개척했다. 서예에서는 왕희지(王羲之)가 출현했으니, 이후 동아시아 서예계는 그를 추종하거나 그와 길을 달리한 역사였다. 회화에서는 이 시기에 비로소 산수화가 탄생했고, 고개지(顧愷之)가 나와 중국 회화의 선구자가 되었다. 그리고 사혁(謝赫)의 육품론(六品論)은 동아시아 회화 비평의 교범이 되었다.

이렇듯 융성한 남북조 시대의 문예 부흥은 중국 문화와 예술의 근간이 되었다. 기술의 시대에서 예술의 시대로의 대전환이 남북조 시대에 이루어졌다. 그래서 그 뒤를 이은 수, 당, 송, 원, 명, 청의 예술이란 남북조 시대의 풀이에 불과하다는 평가도 있다.

백제는 중국 남북조 문물에 예민한 촉각을 세우고 이를 실시간으로 수입해서 소화했다. 중국에서 수나라가 남북조를 통일했으나 짧은 기간 존속했고, 당나라가 들어서 아직 고유 문화를 형성하지 못했을 때 백제는 남북조 문화를 자기화하고 발전시켜 그 극점까지 끌어올렸다. 그렇게 해서 탄생한 것

이 무령왕릉, 백제금동대향로, 백제문양전, 미륵사석탑, 의자왕의 바둑판, 국보 제83호 금동반가사유상 등이다. 일본에 있는 고류지 목조미륵반가사유상과 호류지의 백제관음상도 앞서 보았듯 백제계 유물이다.

한국과 일본에 남아 있는 백제 유물들은 시대를 초월한 동아시아 미술사의 찬란한 금자탑이다. 이러한 백제 유물을 매일같이 박물관에서 보고, 또 그 가치와 수준을 점점 깨우쳐 갈수록 끓어오르는 흥분을 감출 수 없었다. 최고 수준의 유물이기에 이를 소재로 세계 최고의 도록을 만들고 싶은 마음 또한 간절해졌다. "휘슬러가 안개를 그리기 전까지 런던의 안개는 존재하지 않았다."라는 오스카 와일드의 유명한 언급을 되새겼다. 백제는 나에게 그렇게 숨겨진 보석이었다.

도록 제작을 위해 우선 우리나라 최고의 상업 사진 작가 준초이 선생을 섭외했다. 상업 사진이란 원래 좋지 않은 것도 좋게 하는 것이기에, 백제 유물의 특징을 부각해 강하게 전달할 수 있다는 강점이 있다. 부탁을 받은 준초이 선생은 도록 편집자로 디자인 회사 이용현 대표를 선정했다. 먼저 이용현 대표는 서너 달 동안 세계의 유명 도록들을 섭렵해서 참고로 삼았다. 백제 도록의 기본 구상을 정하고 사진 컷의 스케치를 하는 등 크리에이티브 디렉터로서 사실상 도록 제작을 이끌었다. 도록 출판은 야심만만한 한길사 김언호 사장이

맡아 주었다.

도록 작업이 진행되면서 준초이, 이용현 두 분 모두 백제 유물에 내재된 아름다움을 바로 간취하고 감탄해 마지않았다. 학술적 부분은 차치하더라도 아름다움에 대한 동물적 감각을 지닌 분들이어서, 나로서도 많은 배움을 받았다. 일부 완성된 사진 작품을 보면서 모두들 뭔가 대단한 결과를 예상하고 약간은 흥분된 분위기였다.

한번은 휴일 낮에 헤이리 한길사 북카페에서 네 사람이 모여 도록에 대해 얘기를 나누기 시작했다. 시간이 길어져 저녁을 먹고, 또 카페가 문을 닫자 어두운 밖에 나와 길에 서서 얘기한다는 게 자정이 가까웠다. 나중에는 다리가 아파서 견딜 수가 없을 지경이었다. 지금은 무슨 얘기를 했는지 기억나지 않지만, 용광로처럼 부글부글 끓어넘치는 열정의 시간이었다.

백제 사진전을 해외에서 먼저 개최하자는 의견이 있었다. 비용이 만만치 않기 때문에, 유물 사진의 가치를 잘 이해하는 지역 인사에게 부탁해야 했다. 김영신 KBS 대전 총국장이 그런 인사였다. 첫 대면 약속을 잡았는데, 그사이 감기 몸살을 앓은 나는 얼굴이 해쓱해지고 말소리를 내기조차 어려웠지만 사진 샘플을 보이고 소리를 질러 가며 설명했다. 김영신 총국장은 가끔 간단한 질문을 하기는 했으나, 두 시간여 설명

을 듣기만 했다. 배석한 간부가 딱 한 번 나에게 질문을 했는데, 김영신 총국장이 손을 저어 제지하면서 말했다. "어허, 선수끼리 얘기하는데!"

헤어질 때 김영신 총국장은 자신이 나서서 해외 전시 예산을 확보하겠다고 약속했다. 그러면서도 끝까지 예산액을 물어보지 않았다. 묻지도 않는데 얘기할 수가 없어서 나도 그냥 돌아왔다. 며칠 후 김영신 총국장이 전화를 걸어와, 전시를 도와줄 사람을 만나 얘기하려는데 예산이 얼마냐고 물었다. 나는 17억 원이라고 대답했다. 김영신 총국장은 알았다고 하고는 조금 후에 다시 전화해서 예산을 확보했다고 알려 왔다.

알아보는 사람에게는 손바닥 뒤집듯 아주 쉬운 일도, 알지 못하는 사람에게 설득하기란 산을 옮기는 것만큼 어려운 일이다. 김영신 총국장은 대학에서 고고미술사를 전공하고 KBS「역사스페셜」을 오랫동안 제작한 프로듀서 출신으로, 대전 총국장을 맡으면서 지역에서 자신의 할 일을 정확하게 파악했던 인물이다. 그러나 일이란 본시 모사는 쉬우나 성사가 어려운 법이니, 곧이어 나와 김영신 총국장이 거의 같은 시기에 서울로 자리를 옮기게 되었고 해외 전시는 유야무야되었다.

훗날 김영신 총국장이 다른 이에게 나를 만났던 얘기를 했다고 들었다. 자신이 미처 생각지도 못한 일을 부여박물관에

서 만들어 와 얘기하는 순간, 호박이 넝쿨째 굴러 들어온 것 같았다고 했다. 가마솥의 고깃국을 한 국자만 떠서 맛보고 바로 알아본 것이다. 나 또한 그 일이 나만의 일이라면 결코 그에게 얘기할 수 없었다. 그것은 공론(公論)이기에, 나의 일이자 동시에 김영신 총국장의 일이기도 했다.

백제 도록 그 자체는 일차 재료에 불과하다. 도록을 원용해서 여러 가지 프로모션을 계획하고 추진했으나, 부여를 떠나면서 모두 물거품이 되었다. 일본 사람들은 없는 것도 만들어 내는데 우리나라는 있는 것도 활용하지 못한다고 준초이 선생은 아쉬움을 토로했다. 조선 시대 해금의 명인 유우춘(柳遇春)은 기술이 높아 갈수록 더욱 세상 사람들이 알아주지 못한다고 탄식했으니, 세상에는 눈을 뜨고 있어도 눈이 가리어 보지 못하는 사람들이 많다. 그중에는 자기가 이해할 수 없으면 그 뒤에 무슨 꿍꿍이가 있는가 하고 의심하며 헐뜯는다. 보석을 알아보는 눈이 없으니, 한낱 길에 나뒹구는 돌멩이에 불과하게 되었다. 부여를 떠나며 돌멩이를 남겨 두고 왔다는 회한이 남는다.

다만 백제 도록을 본 일본 규슈국립박물관에서 전시 비용을 부담하면서 일본 내 몇몇 박물관에 순회 전시했다. 또 스위스 다보스포럼에 백제 사진 작품을 전시했는데, 반기문 유엔사무총장이 세계 정상들에게 그 아름다움을 소개하여 박

수를 받았다고 한다. 국내에서는 최대의 디자인 그룹이 한계를 느끼고 새로운 활로를 모색하던 차에, 마침 이 백제 도록 소식을 듣고 임직원들이 찾아와 벤치마킹했다는 얘기도 들었다.

백제 도록을 만들며 흥분했던 일도 이제는 흘러가 아득한 과거로 남았다. 공자는 『논어』 첫머리에서 남이 알아주지 않아도 성내지 않음을 언급했다. 그 높은 경지를 어떻게 감히 넘볼 수 있겠는가마는, 같고 다름이나 알아주고 몰라주는 일이 모두 시절인연(時節因緣)이라 생각하며 순순히 받아들일 수밖에 없다. 삼십 년이 넘게 공무원의 직위에 있었지만 공무원 같지 않다는 주위의 말을 들으며 지냈고, 끝내 공무원이 되지 못한 내 젊은 날의 서글픈 자화상을 옛일을 떠올려 회상해 본다.

어깨 힘을 빼라

부여박물관 백제 도록에 일본 고류지 목조미륵반가사유상 사진을 수록해야만 했다. 그래서 먼저 교토국립박물관을 통해 고류지의 상황을 문의했다. 돌아온 답은 매우 부정적이었다.

절 주지가 세상을 떠나고 그 부인이 주지가 되었는데, 이상한 분이어서 사람을 만나 주지도 않아 교토박물관조차 접촉하지 않고 지낸다고 했다. 그러면서 우리에게 방문하지 않는 편이 좋겠다고 조언해 주었다. 또 프랑스 정부에서 고류지 목조반가사유상 한 점만을 파리에서 전시하고 싶다고 강력히 요청하여 일본 총리까지 나섰으나, 결국 고류지의 반대로 무

산된 사실도 알려 주었다.

그러나 우리에게는 꼭 필요한 자료라 난감했다. 그래서 일단 부딪쳐 보기로 하고, 고류지에 전화를 걸어 찾아갈 약속을 했다. 나와 국제교류 담당 직원이 함께 고류지를 방문했다. 절에 도착하자 한 여성이 나와서 시중을 들며 응대했다. 한참 이야기를 나누고 나서야 그분이 주지임을 알게 되었다. 약간 당황스러웠지만, 그로부터 업무와 상관없는 이런저런 이야기를 하면서 두 시간 가까이 보냈다. 사전 정보와는 달리 이야기도 재미있었고 분위기도 서로 무르익는 등 매우 호의적이었다. 직접 사진 촬영까지 허락하는 게 아닌가 하는 희망마저 생겨났다.

마지막으로 본론을 얘기하자, 주지는 거래하는 사진관에 좋은 사진이 있으니 그것을 사용하라고 했다. 백제 도록에 실을 유물 해설 내용을 미리 보여 달라는 간단한 조건만 덧붙였다. 여기에는 고류지 측에서 목조미륵반가사유상의 제작국을 백제로 인정한다는 전제가 깔려 있다.

사진관은 나라국립박물관 앞에 있는 조그만 가게였다. 주인과 서로 명함을 주고받으며 인사를 나눴다. 그런데 명함을 보니 사진관이 주식회사였다. 이런 조그만 사진관이 주식회사라니 속으로 웃음이 나왔다. 사진관에는 몇 권의 책이 진열되어 있었다. 주인이 촬영한 작품집이었다. 주로 불상을 전

문으로 하는 작가임을 알 수 있었다. 잠시 주인이 일을 보는 사이에 책들을 살펴보니, 고류지 목조미륵반가사유상과 호류지의 백제관음을 찍은 작품집이 대표적인 것 같았다.

고류지 목조미륵반가사유상 사진집을 이리저리 보다가 십 쇄 이상을 찍은 기록을 확인하고는 놀랐다. 사진집에는 작가의 글도 실려 있었는데, 이 사진관에서 고류지 목조미륵반가사유상 사진만 100만 장 이상 판매했다는 사실을 알고 더욱 놀랐다. 이 조그만 사진관이 주식회사인 이유를 그제야 짐작할 수 있었다.

한국에 돌아와 그 사진작가의 작품집들을 자세히 보면서 여러 사실들을 알게 되었다. 작가의 선친도 일본의 대표적인 불상 전문 사진작가로 목조미륵반가사유상과 백제관음을 계속 촬영했다. 두 유물을 대를 이어 촬영해 온 것이다. 사진관 주인은 자신과 선친의 작품을 두고 평가하기를, 아무리 노력해도 선친의 수준을 넘어설 수 없음을 고백하고 있었다.

무엇이 아버지와 아들의 차이를 만든 것일까? 도록에 실린 아버지와 아들의 사진을 찬찬히 비교해서 살펴보았다. 미세한 차이가 있었다. 아버지의 사진이 더 편안해 보였다. 이른바 어깨 힘을 빼고 찍은 사진이었다. 아들도 평생 각고의 노력을 기울였겠지만, 결국 어깨 힘을 빼지 못하고 아버지와의 그 미세한 간극을 극복하지 못한 것이다. 그러니 한 분야의

최고가 된다는 것이 얼마나 어려운 일인가. 그 사진관 사진을 보고서야 고류지 주지가 우리에게 그를 추천한 이유를 알 만했다. 주지 나름대로 상당한 배려를 한 셈이었다.

백제 도록에는 우리의 국보 제83호 금동반가사유상도 함께 수록할 계획이었다. 이 유물은 고류지의 반가사유상보다 뛰어난 유물이기에 더욱 기대가 컸다. 사진 촬영을 맡은 준초이 선생에게 일본 사진관 얘기를 전하며 마음가짐을 당부했다.

준초이 선생은 자신만만했다. 그러나 막상 사진 촬영을 마친 선생은 몹시 당황한 모습이었다. 하루 내 촬영했지만, 금동반가사유상 앞에 서자 그로부터 뿜어져 나오는 아우라에 압도되어 촬영을 제대로 하지 못했다는 것이다. 선생의 자부심이 일을 그르치고 말았다는 생각이 들었다. 할 수 없이 다시 어렵게 허가를 얻은 두 번째 촬영에서 겨우 만족할 만한 작품을 얻을 수 있었다.

금동반가사유상은 명장의 손에 의해 완벽하게 창조된 작품이다. 게다가 심오한 시대적 영성이 담겨 있다. 백제 불교의 대세는 법화신앙(法華信仰)이었다. 법화경은 이렇다 할 교리가 없이 굳건한 믿음이 그 핵심이다. 법화경의 골수요 혼이라고 불리는 자아게(自我偈)에 다음과 같은 부처의 말씀이 있다. "중생들이 모두 믿고 그 뜻이 부드러우며 신명을 아끼지

않고 일심으로 부처 뵙기를 원하면, 그때에 나는 뭇 제자들과 함께 영취산에 나오리라." 이렇게 굳건한 믿음에서 출발한 것이 백제 불교 조각이다. 따라서 그 안에 높은 정신성과 예술성이 담겨 있는 것이다.

자신의 영역에서 최고라 자부한 준초이 선생도 세월의 흔적이 더해진 백제의 명품들 앞에서 진정한 아름다움의 신세계를 경험하지 않았을까 생각해 본다. 금동반가사유상에서 쏟아져 나오는 빛의 무게를 느끼지 못했다면 예술이 아닌 기술에 머물렀을 것이다. 백제 유물 촬영을 마치고 지난날 자신이 해 온 작업에 회의를 느끼며 방황하기도 한 선생의 모습에서 백제의 명품들이 단순한 과거의 유물이 아님을 보았다. 예전에 느끼지 못했던 것이 깨달음으로 다가올 때, 그 명품들에 담긴 그리움은 언제나 우리 가슴에 새로운 자극과 창조적 영감을 불러일으킬 수 있다.

해태타이거즈

　빈둥거리며 보낸 대학 시절 덕분에 남들이 보기에 하찮은 직장을 잡았으니, 거의 놀러 다니는 거나 마찬가지였다. 취직한지 세 달여 만에 5·18 광주사태가 일어났다. 무차별 폭행과 살인으로 많은 사람들이 희생되는 것을 직접 바라보아야 했다. 사태가 끝나고 오랫동안 시민들의 번뜩이는 눈빛에는 원한과 살기가 지워지지 않았다. 억울하고 분노할 일이었지만, 서슬 퍼런 군사 정권 아래 고개를 숙이고 침묵했다.

　군사 정권은 프로 야구를 창설했다. 지역 연고로 해태타이거즈가 전라도 팀이 되었다. 프로 야구를 응원하는 마음속 밑바닥에 전라도라는 피해 의식의 야수성을 감추고, 모두 목

이 터지도록 외쳐 댔다.

김응용 감독의 해태타이거즈는 기대를 저버리지 않았다. 어둠 속에 웅크리고 있다가 순식간에 튀어 올라 상대의 목을 물어뜯어 일격에 쓰러뜨렸다. 게임에서 진 날, 김응용은 서울에서 내려오다가 선수들을 장성 터널 부근에서 내리게 하고는 버스를 타고 가 버렸다. 선수들은 밤을 새워 광주까지 뛰어와야 했다. 야구가 아니라 전투였다. 해태 선수들은 다른 팀 선수들과 눈빛부터 달랐으니, 두려움의 대상이었다. 김응용의 해태는 그렇게 십팔 년 동안 아홉 차례나 우승했다.

연봉이 적은 해태 선수들은 코리안 시리즈 우승 상금을 타려고 악착같이 덤볐다. 상대 팀 선수들은 헝그리 정신으로 뭉친 해태 선수들 앞에 힘 한번 써 보지 못하고 꼬꾸라졌다. 승리가 가까워질 때면, 잠실이 떠나가도록「목포의 눈물」을 합창하며 눈물을 흘렸다. 차별과 설움에 대한 눈물이었다.

나의 젊은 시절은 그렇게 해태타이거즈와 함께 흘러갔다. 중계방송을 듣다가 가슴이 떨려 못 듣겠다며 라디오를 끄고 밖으로 나가시던 나의 아버지도 세상을 떠났다. 훗날 꼴찌를 맴도는 타이거즈를 보고 흥분하는 나의 모습에 의외라는 듯 쳐다보는 사람들이 있지만, 그들이 어찌 내 마음을 조금이라도 알 수 있겠는가? 이제 지난날의 터질 듯한 함성과 쓰라린 아픔도 저 멀리 사라져 희미해지고 마음속 깊은 곳에 아름다

운 작은 상처로 남았을 뿐이다.

젊은 시절 나의 전라도는 군사 독재 정권에 의한 패배와 좌절의 시간이었다. 그러나 그것이 실은 승리인 줄 미처 자각하지 못했다. 죽음의 순간, 내가 세상을 이겼노라고 외친 성경 말씀의 뜻을 몰랐던 것이다. 해태타이거즈가 십팔 년 동안 아홉 번 우승했듯이, 그렇게 젊은 시절 나의 전라도는 시대를 이겼다.

아버지의 세 가지 당부

나의 아버지는 아흔네 해를 사셨다. 일제 시대에 태어나 징용을 당해 전기 기술자가 되었으며, 광복 이후 이를 평생 업으로 삼았다. 젊은 시절 심하게 앓은 바 있어 평생 술 담배를 입에 대지 않고 몸을 조심하여 건강하게 지내셨다.

아버지는 자수성가한 성실한 분이다. 용모도 준수해서, 주위로부터 자식들은 도저히 아버지를 따라갈 수 없다는 말을 들었다. 아버지는 이렇다 할 취미가 없었다. 다만 전기나 전자 제품이 새로 나오면 먼저 사서 즐기는 편이었다. 오늘날로 말하면 '얼리어답터'라고 할 수 있다. 재산을 꽤 모아 여러 곳에 기부를 하면서도, 어머니와 자식들에게는 꼬꼽하게 대했

으니 자연히 원망의 소리를 들어야 했다.

아버지는 가끔 세상의 이치에 대해 말했다. 그러나 나는 대수롭지 않게 넘겼다. 일본이 한창 경기 활황으로 미국을 거의 사들이는 것이 아닌가 하고 모두 생각할 때가 있었다. 아버지는 일본이 저렇게 까불다가 미국에게 한번 크게 당할 날이 있을 거라고 했다. 당시에 나는 그 뜻을 알지 못했다. 몇 년 후 미국이 과연 환율 정책 등 여러 경제적인 압박을 가하자 일본은 순식간에 수십 년의 장기 불황에 빠지고 말았다. 이후 일본은 미국의 여러 불합리한 요구마저 순순히 따르는 모습을 보여 왔다. 돌이켜 보건대 아버지의 예측은 세상의 이치가 그렇다는 말씀이었다.

내가 학교를 마치고 직장을 잡자 아버지로부터 두 가지 당부 말씀이 있었지만 건성으로 받아넘겼다. 그 뒤에 서울로 근무지를 옮기게 되었을 때 또 한 가지 당부를 들었다. 약간 우스꽝스러운 얘기였는데, 집을 한강 이남에 마련했다가 전쟁이 나면 급히 남쪽으로 피신하라는 것이었다. 내가 "이제 전쟁이 나면 어떻게 살기를 바라겠어요?" 하고 대꾸하니, 아버지는 말했다. "그래도 살 사람은 다 살게 마련이다."

그 후 서울에 살면서 한학자 이구영(李九榮) 선생을 뵙게 되었다. 선생의 일생을 통해 사람 운명의 기구함을 알게 되었고, 새삼 아버지의 당부가 떠올랐다. 이구영 선생은 6·25 전

쟁이 일어나 인민군이 서울을 접수하자 치안을 맡아 활동했다. 선생과 가까웠던 분이 선생에게 미아리 쪽에 집을 마련했다가 국군이 쳐들어오면 가족들을 데리고 바로 북쪽으로 피신하라고 당부했다. 당시는 인민군이 부산 함락을 목전에 둔 상황이었기에, 선생은 그 말을 흘려들었다. 그러나 인천 상륙 작전으로 서울이 함락되면서 선생은 가족들을 버려두고 황급히 북쪽으로 넘어갈 수밖에 없었다. 우리가 상상도 못할 선생의 기구한 운명은 질곡의 우리 현대사 그 자체였으니, 그의 자전 기록에 자세하다.

굴곡이 많은 험난한 시대를 살아온 세대에게 인간의 운명은 참으로 알 수 없다. 그만큼 조심조심 노심초사하지 않을 수 없었을 것이다. 그에 비해 육십 년 넘게 전쟁이 없는 평화로운 시대를 만나 엄벙덤벙해도 별 어려움 없이 살아온 우리 세대 또한 주어진 운명이다. 생각해 보니 아버지께서 나에게 하신 세 가지 말씀이란 모두 명철보신(明哲保身)하라는 당부였다. 어리석은 나로서는 일찍이 그 뜻을 헤아리지 못했다. 세 가지 당부 중에 박물관에 근무하면서 골동을 지녀서는 안 된다는 말씀만 지켰을 뿐, 나머지 두 가지는 지키지 못했다.

모란이 필 때

꽃과 나무에 대해 무지한 편이지만, 국립광주박물관장이 었던 이을호 선생 곁에서 여러 가지를 들어 배웠다.

선생은 정원 가꾸기에 은근히 관심이 많았다. 박물관 정원 모퉁이에 가는 대나무 숲을 만들고, 현관 양 옆에는 큰 대나무 화분을 두어 독특한 분위기를 연출했다. 뜰에 차나무를 심는가 하면, 오래 가꾼 정원의 꽃나무를 기증받아 동산을 만들기도 했다. 식목일 봄날 박물관의 들어오는 길에 개나리 담장을 만들면서, 아무렇게나 꽂아 놓아도 잘 자라는 개나리 꽃이 우리 민족성을 닮았다고 하신 이야기도 기억에 남는다. 몇 년 후 훌쩍 커 버린 노란 개나리꽃 담장 옆을 걸으며 선생

의 말씀을 떠올리곤 했다.

정원의 꽃나무 가운데 건물 앞 양쪽으로 꽤 큰 모란 군락이 있었다. 날씨가 완연히 따뜻해지는 오월이 오면 어김없이 무성하고 진한 녹색 잎들 사이로 검붉은 꽃이 만발했다. 오월의 맑고 투명한 햇빛과 불어오는 부드러운 훈풍에 모란의 기품은 더욱 도드라진다. "모란은 화중왕이요"라 했듯 임금의 지위에 오를 만한 품위와 격조를 가진 꽃이 모란이다.

모란이 필 때면 뜰에 나갔다. 빛나지 않는 것이 없는 화사한 오월의 하늘 아래 핀 우아한 모란꽃을 보면서 김영랑의 "찬란한 슬픔의 봄"이 주는 의미를 가슴 시리게 느꼈다. 대우주의 존재와 운행은 조금도 빈틈이 없이 완벽함을 이루고 그 조화로 더욱 찬란히 빛나건만, 내 마음 저 밑에 흐르는 허전한 바람은 커다란 슬픔이 되어 폭포처럼 흘러넘쳤다.

삼십여 년 만에 강진 김영랑 생가를 다시 찾았다. 마루에 앉아 무더운 여름날의 햇빛에 반사되는 텅 빈 마당을 내려다보며, 나의 지난날을 되돌아보았다. 떨어져 누운 꽃잎마저 시들어 버리고는 천지에 모란은 자취도 없어졌듯이, 젊은 시절도 속절없이 그렇게 다 가고 말았다. "꽃이 붉으니 눈물이 옷깃을 적시네"라는 조선 시대 시구처럼, 아름다움 속에는 이미 사멸의 씨앗이 잉태되어 있다. 모란이 상징하는 아름다움은 그것이 너무나 짧고 무상하기에 더욱 아름답고 또한 슬프다.

일 포스티노

영화가 끝나고 극장 안에 불이 켜지면서 사람들은 일어서 나가는데, 앞줄에 앉은 한 남자가 울고 있었다고 한다. 너무 아름다워서 슬픈 영화 「일 포스티노(Il Postino)」였다. 사람에 따라 열 번 넘게 본 영화가 있겠지만, 나에게는 「일 포스티노」가 그렇다. 나중에는 장면 장면마다 새겨 가며, 때로는 미소 짓고 때로는 슬퍼했다.

칠레의 국민 시인 파블로 네루다가 이탈리아 조그만 섬으로 망명해 오면서 영화는 시작된다. 빈둥거리며 지내던 어리버리한 주인공 청년 마리오는 이 시인의 전담 우편배달부가 되어 어려운 은유를 이해하면서 고도의 시 예술에 점차 눈뜬

다. 아름다운 여인 베아트리체 루소를 얻고, 섬의 아름다움을 체득하고, 마침내 사회 정의를 위해 숨진다.

「일 포스티노」는 시 예술의 창조 과정을 통해 예술의 여러 본질적 측면을 얘기한다. 그리고 순수 예술과 참여 예술이 상호 대립적 관계가 아니라 하나의 틀 속에서 공존하고 있음을 보여 준다. 이렇게 차원 높은 담론을 얘기하면서도 영화는 설명적이거나 심각하지 않다. 단순하고 소박하며 포근하고 유머러스하다. 예술의 의미와 본질, 효용과 사회적 가치가 아름다운 화면과 음악 그리고 절제된 대사와 어우러지고, 넘실거리는 파도가 밀려왔다 밀려가듯이 「일 포스티노」의 영상은 전개된다.

무지한 섬 청년은 시인 네루다가 여성들에게 인기 있는 모습을 본다. "저도 시를 쓰고 싶어요, 시를 쓰면 여자들이 좋아하잖아요." 그러면서 시란 무엇이냐고 묻는다. 시인은 '은유'라고 대답하고 '하늘이 운다'라는 표현을 그 예로 든다. 그리고 그런 감정은 직접 경험하는 수밖에 없으므로, 해변을 따라 천천히 걸으면서 주위를 감상해 보라고 권한다.

우편배달부는 해변을 거닐어 보고 밤하늘의 달을 바라보면서 머리를 쥐어짠다. 그 와중에 베아트리체 루소라는 여인을 만나 사랑에 빠진다. 한편 시인은 선거 때만 되면 섬에 나타나 거짓 공약을 남발하는 정치인들에 무감각해진 우편배

111

달부에게, 사람이란 의지가 있으면 세상을 바꿀 수 있다고 말한다. 자신 또한 젊은 시절 핍박 받는 사람들을 보고, 그들을 위해 시를 쓰겠다고 다짐했다는 것이다. 우편배달부가 시를 배워 가는 과정에서 겪는 이 두 사건은 순수시와 참여시의 공존을 상징하면서 그러한 이분법적 논쟁의 지양을 암시하고 있다.

시인 네루다는 조국 칠레에서 망명이 해제되어 귀국한다. 우편배달부는 노동자 궐기대회에 참가해 「네루다에게 바치는 시」를 낭독하려다가 경찰 진압 과정에서 죽음을 맞는다. 몇 년 후 다시 그 섬을 찾은 시인 앞에 우편배달부의 어린 아들과 그가 녹음한 섬의 아름다운 파도 소리, 바람 소리, 교회의 종소리가 남겨져 있다. 우편배달부는 시인을 만나지 않았다면 섬에서 빈둥거리며 어부로 살았겠지만, 시인을 만남으로써 자신의 목숨을 아름다움 그리고 정의라는 시와 맞바꾸었다. 영화는 무지렁이와 같았던 한 인간의 삶이 예술을 통해 고귀하고 순수한 영혼으로 승화되어 가는 과정을 보여 준 것이다.

우편배달부가 떠난 시인을 그리워하며 섬의 아름다운 소리들을 녹음해 남겼듯이, 해변을 거니는 시인 또한 이제는 없는 우편배달부를 그리며 상념에 젖는다. 죽어서 없는 사람의 손때 묻은 소지품이 무심히 남아 슬픔을 주듯이, 우편배달부

가 남긴 아름다운 섬의 소리는 대시인의 가슴을 울린다. 맑고 순수한 한 편의 시였다.

공자는 시를 사무사(思無邪)라고 했다. 생각이 맑고 순수해야 한다는 뜻이다. 그렇기에 누군가는 신에 가장 가까이 다가간 사람을 시인이라고 했다. 우편배달부 역의 마시모 트로이시는 영화 촬영을 마친 다음 날 세상을 떠났다. 영화 후반부에 가면 그의 얼굴에 진땀이 배어 있는 게 보인다. 아픈 몸을 이끌고 연기한 것이다. 죽기 전 혼신의 힘을 기울여 일생일대의 연기를 펼친 우편배달부의 표정과 대사 하나하나는 그렇게 인상적일 수 없다. 마시모 트로이시의 배우로서 마지막 삶이 아름답다. 또 그가 역을 맡아 연기한 우편배달부의 삶도 아름답다. 그래서 영화를 볼 때마다 마음은 순수해지고 영혼은 정화되는 듯하다. 예술이 우리에게 주는 진정한 효용이 바로 이런 것이 아닐까 생각한다.

백자반합

이탈리아 밀라노의 한 호텔 복도를 지나치다가 우연히 벽에 걸린 포스터 액자를 본 순간 그 자리에 얼어붙고 말았다. 포스터 사진은 조선 백자였다.

독일 프랑크푸르트 한국문화재 전시 포스터에 실린 백자반합은 너무나 아름다웠다. 이탈리아 르네상스 걸작들을 보고 난 뒤였지만, 일개 밥그릇에 불과한 백자반합이 주는 감동은 결코 그에 뒤지지 않았다. 단순히 우리 것이라서 그랬을까? 귀국 후 호림미술관을 찾아 실물을 보고서도 감동은 여전했다.

백자반합은 세종 시대 도자기 진흥 정책 이후에 나온 조선

전기의 대표적인 순백자이다. 색깔은 맑은 청색을 머금은 순백이다. 기형은 좌우 대칭으로 단순하다. 완벽한 조화를 이루고 있다. 백자반합이 만들어졌을 어간의 임금인 성종은 백자를 일컬어 티 없이 맑아 한 점의 허물도 없는 선(善)과 같다고 했다. 유교적 이념이었다.

백자반합의 기형은 과장되어 있지 않다. 선의 과장을 통해 긴장이 유발되고, 그로 인한 세련미를 추구한 것이 아니다. 고려청자와는 완연히 다른 미감이다. 고려청자는 색과 기형, 무늬에서 청자의 본고장인 송나라를 누르고 세계 최고에 도달했다. 그것은 극도의 세련미를 전제하고 있다. 이어서 고려 말의 혼란한 시기에 출현한 분청사기는 독특한 미감으로 또 다른 경지를 표출했다. 조선 성리학이 정착되면서 중국의 모방에서 출발한 조선 백자가 개성을 분명히 드러내기 시작했다. 백자반합의 곡선은 절제되어 소박한 모습으로 드러났으되, 그 안에 풍만함이 내포되어 있다. 자극적이거나 화려하지 않고 얼른 눈에 띄지 않아서 쉽게 즉각 미적 감흥을 느끼기 어렵다. 유교에서 말하는 중용의 온유돈후(溫柔敦厚)한 미덕이다.

온유돈후라 함은 따뜻하고 부드럽고 깊고 도탑다는 말이다. 이 단어의 첫 글자 따뜻할 온(溫)에 그 모든 의미가 담겨 있다. 따뜻하다는 것은 차갑거나 뜨거운 것이 아니라 뜨거워

지는 과정으로, 양 극단을 배제한다. 더 강력하게 미감을 자극할 수 있지만, 더 나아가지 않고 멈추었다. 따라서 화려하게 세련된 것보다 높은 차원이다.

온유돈후의 미학은 슬프되 비탄에 빠지지 아니하고, 즐겁되 음란함에 빠지지 아니함을 말한다. 인간의 슬픔, 비탄, 분노, 기쁨 등 적나라한 감성의 표출은 천박하고 비야(鄙野)한 것으로 치부된다. 중용의 미감을 음식에 비유한다면 나물과 같다. 어떤 이는 세계에 내놓을 만한 한국의 대표적 음식으로 나물을 꼽는다. 살짝 데치는 조리 방법은 세계적으로 유례가 드물다고 한다. 완전히 삶은 것도 아니고 날것의 샐러드도 아니다. 맵고 짜고 뜨거운 것에 길들여진 오늘날의 우리 입맛으로 나물의 깊은 맛을 느끼기가 쉽지 않다. 자극적이고 적나라한 감성에 마비된 오늘날 우리로서 조선 시대 온유돈후한 중용의 미감을 느끼기 어려운 것도 같은 이치이다.

따뜻하고 부드럽고 도타우며 치우치지 않고 절제된 온유돈후의 미적 범주는 우아미에 해당한다. 기교에 빠지지 않고 소박한 백자반합에는 우아함이 내재되어 있다. 이렇게 하나의 차원을 초월하여 또 다른 차원을 추구한 미감이 담겨 있기에 이 작은 조선 백자의 소박함과 아름다움에 가슴 설렘을 경험할 수 있었다.

윤두서의 「백마도」

전시를 보기 위해 다른 나라에 일부러 간 적이 한 번 있다. 중국 베이징 고궁박물원에서 열린 청나라 황실 소장 서화 특별전이었다.

이 전시의 하이라이트는 단연 「청명상하도(淸明上河圖)」였다. 전시품이 많아 두 차례로 나누어 공개된 전시였는데, 이 작품은 일차에만 전시한다는 공지가 있었다. 그래서 일차 전시 폐막 이틀 전에 갔으나 대기 줄이 엄청나게 길어서 이틀 내내 줄 서느라 고생만 하고 관람을 포기해야 했다. 이차 전시 첫날에도 아침 8시부터 줄을 섰지만 오후 5시가 넘어서야 겨우 전시실에 입장할 수 있었다.

전시실 안은 사람들로 북적이고 있었다. 아픈 다리를 이끌고 무심히 전시품을 둘러보다가 문득 조맹부(趙孟頫)의 「말 탄 인물도(人騎圖)」가 시야에 들어왔다. 평소에 한번 볼 수 있기를 간절히 바랐던 작품이다. 여기에서 보게 되다니 마음속에 적잖은 흥분이 일었다. 다른 작품들을 보다가 되돌아와서 다시 보기를 몇 차례 거듭했다. 뜻밖의 행운이었다.

조맹부의 「말 탄 인물도」는 홍포를 입은 인물이 말을 타고 있는 그림이다. 배경이 없고, 후대에 찍은 인장이 빼곡해서 명품임을 증거한다. 말의 표현은 사실성을 잃지 않으면서 문기가 충만하여, 말 그림을 문인화의 경지까지 끌어올린 걸작이다.

중국의 말 그림에는 오랜 역사가 있다. 당의 한간(韓幹), 원의 조맹부, 청의 낭세령(郎世寧)이 말 그림에 뛰어났다. 한간은 말의 특성을 과장하고, 낭세령은 말의 사실성을 완벽하게 구현하는 데 치중했다면, 조맹부는 이 둘을 잘 조화시킨 바탕 위에 절제된 기품을 담았다. 그런 점에서 조맹부의 말 그림은 단연 중국 최고였다.

중국 회화사는 송대에 이르러 구상의 극점을 찍으면서 발전의 궁극을 이루는 듯했다. 그러나 원대에 오자 추상의 영역을 개척하면서 새로운 경지로 발전했다. 이른바 원말 사대가(元末四大家)가 나와 인간의 정신성을 그림 속에 표현해 냈

다. 그들의 선구이자 정신적 지주가 바로 조맹부였다.

조맹부는 당대 학술계의 태두였다. 서예에서는 왕희지체를 기반으로 자신의 개성을 가미한 조맹부체를 창조했다. 고려 말 조선 초 우리나라 서예계까지 석권한 서체이다. 조맹부는 이렇게 실력만이 아니라 훤칠하고 준수한 용모에 부드러운 목소리를 가지고 있어서 원 황제의 각별한 총애를 받았다. 그러나 조맹부 자신은 한족 명문의 후예로서 몽고족 조정에서 벼슬한다는 것에 괴로워하고, 또 스스로 근신했다. 이런 시대적 상황과 그의 정신이 작품 속에 고스란히 담겨 있다.

조맹부의 「말 탄 인물도」에 대한 나의 관심은 윤두서(尹斗緖)의 「백마도」에서 비롯되었다. 「백마도」는 봄바람이 버드나무 가지를 흔드는 배경으로 한 필의 백마가 서 있는 모습을 그린 작품이다. 매우 사실적이면서도 그 속에 백마의 기품이 서려 있다. "좋은 말은 군자와 같다."라는 옛말이 있듯이, 말에 의탁해 작가 자신을 표현했다고 할 수 있다. 사실성을 바탕으로 문기가 잘 어우러진 걸작이다.

윤두서의 「백마도」와 조맹부의 「말 탄 인물도」를 비교하면 문기의 측면에서는 역시 조맹부를 따를 자가 없겠지만, 문기와 사실성의 적절한 조화를 고려할 때 윤두서가 더 앞선다는 판단이 들었다. 다만 그 당시에는 조맹부의 그림을 직접 보지 못하고 도판 사진만으로 내린 결론이어서 약간은 찜찜하고

자신이 없었다. 그런데 고궁박물원 전시에서 뜻하지 않게 조맹부의 작품을 실견한 것이다. 두 작품은 동아시아 말 그림의 자웅을 결할 만큼 대단하다. 조맹부의 작품에 감탄하면서도, 여전히 윤두서의 작품이 뛰어나다는 생각이 들었다.

윤두서의 「자화상」은 동아시아에서 유례를 찾아보기 어렵다. 불우한 삶을 살았던 분노를 유교적 수양으로 감내하고 있는 자신의 전신(傳神)을 여실히 표현한 작품이다. 클로즈업된 윤두서의 얼굴에는 내면의 절제에 따른 극기적 긴장과 시대를 직시하고 그것을 뛰어넘으려는 초월적 경지가 담겨 있다. 동아시아의 초상화 역사상 이 「자화상」만큼 강렬한 전율을 발산하는 작품은 없다고 감히 단언할 수 있는 걸작이다.

조선 후기 회화사에서는 진경산수화, 풍속화, 문인화라는 새로운 경향이 탄생했다. 윤두서는 이러한 세 장르의 창조자였다. 그뿐 아니라 서양식 개념의 정물화를 우리나라 최초로 시도하고, 서예에서는 새로운 동국진체(東國眞體)의 시대를 열었다. 이런 점에서 윤두서야말로 자신의 학문과 예술을 통해 진정으로 시대의 변혁을 꿈꾼 인물이었다.

불모지에서 새로운 장르를 여는 일은 지난하다. 산수화의 대상이 모두 관념적인 상황에서 윤두서는 주위의 실제 풍경을 그린 진경산수화를 개척했다. 인물화에서 이상적인 선비나 고사에 나오는 인물을 대상으로 삼고 있을 때, 석공이나

목공 등 천민들을 주인공으로 삼아 풍속화를 창조했다. 더욱이 일하는 여성을 그림의 주인공으로 삼았으니 조선 시대 인간관의 혁명이었다. 윤두서는 자신이 직접 악기를 제작하고 인장을 새겼다. 이 모두 주자학에 매몰되어 있던 양반 사대부로서는 일찍이 꿈꿀 수 없었던 일들이다.

조선 후기에 진경산수화, 풍속화, 문인화, 정물화 등이 새롭게 출현한 문제는 매우 중요하다. 그런데 이 모두 윤두서로부터 비롯되었다는 사실이다. 그러므로 이전과 달리 사고했던 윤두서의 인식론이 중요하다. 인식론이란 모든 사상의 토대이자 출발점이기에, 처음에 터럭의 차이가 나중에는 천 리의 차이를 이루는 것이다.

당시 주자학에서는 만물의 이치(理)가 자기 마음 안에 갖추어져 있다고 보았다. 마음을 닦아 확연히 깨치면 만사 만물의 이치를 모두 알 수 있게 된다. 불교와 궤를 같이하는 인식론이다. 이와 달리 윤두서는 만물의 이치가 마음 바깥에 있다고 보았다. 따라서 만물의 이치를 깨치기 위해서는 마음만을 닦아서는 안 되고, 만사 만물에 직접 나아가 궁구해야 한다. 예를 들어 소나무의 이치는 소나무를 직접 만져 보고 관찰하고 연구해야 알 수 있다. 이와 같은 인식 방법이 만사 만물로 확대되어 실증의 박학을 추구하게 된다. 조선 후기 이른바 실학도 이러한 인식론에서 탄생했다.

만물의 이치를 하나로 보는 주자학의 입장에서 보면 하나의 단일한 산으로 모든 산을 대표하는 이상적인 산이 표현된다. 그러므로 동양 산수화에 나타난 무수한 산들은 크게 차별성이 없이 비슷해 보인다. 그러나 윤두서와 같은 인식론적 관점에서 보면 산들은 독자적인 차별상을 가지고 표현된 개성적인 산이 된다. 그렇게 해서 나온 것이 금강산, 인왕산, 도봉산과 같은 개별적 산을 그린 진경산수화이다. 풍속화도 마찬가지이다. 조선 전기에는 유교적 관념의 이상적 인간상이 인물 표현의 단일 주제였다. 그러나 윤두서가 개성의 개별적 인물로 표현하면서 그동안 그림의 표현에 등장하지 않았던 상인, 공인, 농부, 어린이, 여인 등이 주인공으로 출현하는 풍속화가 되었다. 이 밖에도 일본과 조선 지도를 그리고, 악기와 무기를 직접 제작하고, 천연두에 관한 저술을 하고, 천문과 점술, 병법 등을 연구한 모두가 윤두서의 새로운 인식론에서 비롯된 것이다.

성호 이익은 윤두서의 죽음을 안타까워하며 이제 물어 배울 사람이 없게 되었다고 했다. 다산 정약용은 윤두서의 외증손자로 외모까지 닮았다고 하는데, 스스로 자신의 정신과 모습의 대부분을 외가로부터 받았다고 술회했다. 또한 시대를 잘못 만나 세상에 알려지지 못하고 묻혀 버린 외증조부에 대해 슬퍼했다. 조선의 학문과 예술을 총정리한 추사 김정희

는 우리나라 옛 그림을 배우려면 마땅히 윤두서로부터 시작해야 한다고 했다.

조선의 학문과 예술을 이끈 대가들의 이러한 평가는 결코 과장된 것이 아니다. 윤두서가 지닌 방대한 식견과 시대를 앞서간 예술혼을 접할수록 숨이 턱턱 막혀 오는 경험을 했다. 오늘날 학문이나 예술에 뜻을 둔 사람이라면, 윤두서를 통해 많은 시사와 자극을 받을 수 있으리라 생각한다.

윤두서는 평생 벼슬길에 나아가지 않고 학문과 예술에 침잠했다. 그러면서도 세상을 자기의 책임으로 자각했다. 성호와 다산이 초야에서 그리했듯이, 윤두서도 학문과 예술을 자신만이 아닌 세상과 역사 속에서 고민했다. 조용히 그를 생각하면 숙연해짐을 느낀다.

우리는 모두 연결되어 있다

맑은 봄날에 평택의 갈대와 억새 길을 걸으며 성당 독서 모임이 끝났다. "이 또한 지나가리라" 하는 말씀같이, 이 년여의 시간이 갈대와 억새밭 사이로 흐르는 강물처럼 그렇게 흘러갔다. 지도 신부님에게 감사의 마음을 간직하며, 같이한 동학들에게도 주님의 평화가 항상 함께하기를 기도했다.

독서 모임에서는 프란치스코 교황의 책들을 읽었다. 그분의 음성이 바로 옆에서 속삭이는 듯했다. 읽는 것만으로도 영성이 깊어진다는 말이 바로 이 책을 가리키는 것이리라. 교황은 "우리는 모두 연결되어 있다."라고 일관되게 말한다. 이는 "하나의 작은 티끌 중에 온 우주가 담겨 있다."는 불교 화

엄의 핵심과 같은 말이다.

1억 5000만 킬로미터 떨어진 태양 빛과 달의 인력에 의해 지구에서 첫 원시 생명체가 탄생했다고 한다. 그러니 공간적으로 모두 연결되어 있다. 심리학자들은 구석기 시대 인류가 느낀 생존에 대한 불안이 유전되어 오늘날 우리의 마음속에 존재한다고 말한다. 과학자들은 지구의 원시 생명체가 하나의 세포에서 분화되어 오늘날의 지구 생태계를 이루었다고 주장한다. 하나의 동포(同胞)이다. 그러니 시간적으로도 모두 연결되어 있다. 도연명이 아들들에게 당부한 "사해(四海)가 형제"란 말도 그런 뜻이다.

우리가 작은 골방에서 드리는 소박한 기도나 타인에게 베푼 하찮은 선행이라 할지라도, 우주의 하느님에게 하나도 빠지지 않고 기록될 것이다. 그리고 그것이 파동을 일으켜 거대한 우주에 변화를 일으킬 것이라 믿는다.

『기적 수업』의 경구를 묵상한다. "네 주위에 있는 것 중에 너의 일부가 아닌 것은 아무것도 없다. 그것을 사랑스럽게 바라보고, 그 안에서 천국의 빛을 보라. 그럼으로써 너에게 주어진 모든 것을 이해하게 될 것이다."

모든 것이 서로 연결되어 있다는 생각은 갈수록 깊어진다. 역사를 공부하면서도, 역사 속의 인물들이 예전에는 모두 객관적인 대상일 뿐이었다. 그러나 시간이 흐를수록 그들이 자

기 시대를 살면서 겪었던 고뇌와 번민, 아픔과 슬픔이 내 것처럼 절절하게 느껴졌다.

마지막 독서 모임에서 지도 신부님이 보여 준 시다 미요코(志田美代子)의 퍼포먼스 영상은 깃털 하나에서 시작해 집중과 균형으로 골격을 만들어 나간다. 마지막에 거대한 구조틀을 무너뜨리는 극히 미약한 힘을 통해, 신이 우리 인간에게 부여한 양면성을 상징하는 듯했다. 그러므로 모두와 연결되어 있다는 신념이 강해질수록 우리는 더 큰 힘을 받게 될 것이라고 확신한다.

인동초

대문에 걸어 두는 화분에 인동초를 심어 가꾸었다. 그러나 여의치 않아 뿌리를 드러낸 인동초를 뜰 모퉁이에 내버려 둔 채 잊고 말았다. 겨우내 죽은 듯한 인동초를 이듬해 봄 혹시나 해서 땅에 심었더니 잎을 틔워 내며 살아났다. 생명의 강인함이었다. 김대중을 기리며 심은 꽃이었다.

사람이란 세상에 던져지는 존재이니, 나는 전라도에서 태어났다. 십 대에 김대중이라는 이름을 처음 들은 이후 그의 파란만장한 삶과 죽음까지의 역사를 지켜보는 동안 내 나이도 어느덧 육십을 바라보게 되었다. 김대중의 출신지로 대표되는 전라도는 지역감정의 희생양이 되었고, 네 차례 대통령

선거 낙선을 포함해 무수한 실패와 좌절을 겪은 김대중의 부채 또한 고스란히 전라도가 떠안았다.

많은 사람들이 김대중의 정치적 권력욕을 비난해 왔다. 특히 민주 세력 대통령 후보 단일화에 실패한 일에 많은 비난이 쏟아졌다. 당시 김대중과 가까웠던 강원룡 목사가 김영삼에게 후보를 양보하라고 권유하자, 김대중은 권력이란 물려받는 것이 아니라 쟁취하는 것이라고 하면서 거절했다. 권력의 속성을 정확히 꿰뚫어 본 말이다.

강원룡은 자신의 명예를 더럽혀 가면서 김대중의 목숨을 구한 분이고, 신앙인으로서 순수한 생각을 가졌다. 그러나 상대방의 등에 비수를 꽂아 가며 진흙탕을 뒹굴면서도 자신의 정치적 이상을 실현하는 사람이 진정한 정치가이다. 무수한 죽을 고비와 간난의 신고를 겪으면서, 자신의 정치적 이상을 실현하기 위해 김대중만큼 드라마틱함과 간절함을 보인 인물이 한국 현대 정치사에서 누가 있겠는가?

영국 수상 헤럴드 윌슨은 정치인에게 가장 중요한 덕목으로 역사적 감각을 꼽았다. 역사적 감각이란 자신이 딛고 있는 현실에 대한 정확한 인식을 바탕으로 미래에는 어떻게 될 것인지를 파악하는 안목이다. 그 자신이 자주 썼던 '서생의 문제의식과 상인의 현실 감각'이라는 말처럼, 김대중은 시대를 읽는 탁월한 역사 감각을 지녔다.

김대중은 대통령에 당선되고 곧 일본 오사카를 방문했다. 만찬사를 격식에 매이지 않고 일본어로 했다. 실사구시의 실용 정신이다. 참석한 일본인들은 한국에 김대중 같은 인물이 있는데 자기네 오부치 총리는 뭐 하는지 모르겠다고 부러워했다고 한다. 김대중은 미국 대통령이 된 조지 부시를 찾아가 수모를 당하면서도 한국의 입장을 끈질기게 설명했다. 철저하게 국가 이익을 위한 것이다. 어떤 나라든 좋게 지내지는 못할지라도 나쁘게 지내서는 안 된다는 그의 외교 지론은 분단된 우리나라 현실에 근거한 전략이었다.

정치는 흔히 종합 예술이라고 일컫듯이 그만큼 어려운 일이다. 김대중이 대통령으로 남긴 업적 중 노벨평화상 수상과 월드컵 축구 4강 진출은 한국 현대사에서 첫 번째로 기록될 일이다. 세계에 한국을 깊이 각인시켰으니, 앞으로도 다시 있기 어려운 일이다. 또 인권, 노동, 지방자치 등 많은 분야에서의 공적 중에서도 국가 리더로서 미래를 내다보며 씨앗을 뿌리고 성과를 이룬 IT 산업과 한류 문화는 21세기 한국이 나아갈 발전 방향을 제시했다고 할 수 있다. 한류의 토대가 되었던 일본 문화 개방에 대해 심각하게 우려했던 당시를 돌이켜 보면 내 생각이 틀렸고, 김대중의 혜안이 옳았다.

역사를 공부해 온 한 사람으로서 내가 살아온 시대를 평가해 본다. 조선 시대 대표적인 문화 융성기는 세종과 정조

대였다. 그들 모두 학문과 문화에 뛰어난 식견을 가지고 백성의 이성 함양에 노력했던 군주였다. 조선 멸망과 일제 침략 그리고 6·25 전쟁을 겪으면서 우리 역사는 어두운 터널을 지나왔지만, 그동안 꾸준한 경제 성장을 바탕으로 김대중 시대에 이르러 IT 산업과 한류 문화를 통해 또다시 새로운 문화적 융성기를 맞았다. 스피노자는 근현대 국가의 가장 큰 덕목으로 이성의 함양을 들었다. 우리 역사에서 민주와 인권, 화해와 용서에 근거한 진정한 국민적 이성의 함양은 김대중 시대에 활짝 꽃을 피웠다. 갖은 시련 속에서도 인간에 대한 신뢰를 놓지 않고 화해와 용서를 실천한 김대중 정신은 이 시대의 진정한 유산으로 남을 것이다.

프란치스코 교황은 인생 여정을 하나의 예술 작품이라고 했다. 그 여정에는 무수한 실패와 좌절, 낙담이 있지 않겠는가? 그때마다 다시 일어나 가고자 하는 곳을 그려 보는 것이기에 아름다운 예술 작품이라는 것이다. 김대중은 엄청난 실패와 좌절 속에서도 인동초처럼 다시 살아나 세상을 낙관했다. 앞으로 우리에게 다가올 미래가 어떻게 전개될지는 알 수 없다. 하지만 나 또한 김대중과 같이 우리의 미래를 낙관한다. 그리고 김대중이 세상을 떠나기 전에 자신의 지나온 삶을 행복해했듯이, 나 또한 그와 함께했던 시대가 행복했다.

여자로 나이 든다는 것

태초에 하느님이 세상을 창조하고, 당신이 보시니 참으로 좋았다. 그러니 세상은 자체로 완벽하게 아름다운 코스모스였다. 그 아름다움의 마지막 창조는 인간, 곧 남자와 여자였다.

"망망한 대지, 아득한 하늘, 이것이 만물을 내었으니, 나는 사람으로 태어났다." 도연명의 말이다. 하늘이 창조한 인간의 존엄과 귀중함을 이보다 더 절절하게 표현할 수는 없을 것이다. 불교에서는 모든 사람에게 불성이 있어 부처가 될 수 있다고 한다. 인간이 가장 완벽하게 아름다운 존재로 창조되었음을 전제하는 말이다. 그럼에도 불구하고 사람들은 이기심과 탐욕으로 미망에 빠져 아름다운 고향을 등지고 방황하다

가 나이가 들어서야 비로소 어렴풋이나마 깨달음을 얻는다.

공자는 나이 오십에 천명(天命)을 안다고 했다. 천명이란 참으로 현학적인 개념이다. 역사학자 미야자키 이치사다(宮崎市定)는 천명을 안다는 말이 세상이 내 뜻대로 되지 않음을 깨닫는다는 것이라고 해석했다. 사람들은 누구나 자기 뜻대로 하고자 한다. 그러나 어느 순간 그 모든 것이 내 뜻대로 되지 않음을 절실히 깨달음으로써 세상에 대한 미련과 집착을 버릴 수 있을 것이다.

사람이 수십 년을 살아오면서 어찌 깨달은 바가 없겠는가. 그러니 나이 든다는 것은 또한 아름다운 일이기도 하다. 남자들은 삶을 돌아보면서 자신들이 세상의 흐름에 일조하고 무언가를 남겼으며, 가족을 먹여 살렸다고 자부한다. 그러나 엄밀히 따져 보면 그런 일들이란 삶의 본질에서 그리 중요한 일이 아니다. 우리의 삶을 들여다보면, 어머니가 우리를 낳고 보살피고 길러 내고 매일매일의 음식을 마련해 주니 세상에 이보다 중요한 일은 없다. 이로써 세상의 중요한 일은 여자들의 몫이라고 할 수 있다. 하느님이 세상 만물을 창조하시되 사람을 마지막에 만들었고, 그중에서도 여자를 가장 끝에 만든 것은 창조의 절정이자 그 중요성의 상징이다.

사람들은 여자가 가장 아름다운 순간을 결혼식 신부일 때라고 생각하는 듯하다. 그러나 결혼식에서 가장 아름다운 이

는 신랑 신부의 어머니이다. 그 어머니는 이미 늙었다. 지천명의 세월을 지내 오면서 여러 어려움을 겪었고, 이제는 세상이 여자에게 맡겼던 중요한 일을 내려놓는 순간이기도 하다. 이때는 신이 여자에게 부여한 창조의 완성이다. 완성이란 물러남을 잉태하고 있기에 그 뒷모습은 아름답고 또한 슬프다.

여동생이 큰아이의 혼사를 치렀다. 혼삿날 모인 사람들이 며느리가 될 신부가 이쁘다고 칭찬을 해 댔다. 여동생은 한복을 화사하게 차려입었으나, 십 년 넘게 지극정성으로 아픈 남편의 병 수발을 드느라 젊을 때 고운 모습은 자취도 없이 삐쩍 말랐다. 화장한 얼굴을 일찍이 본 적이 없는데, 모처럼 한 화장이라 어색하고 이상해 보였다. 서글픈 마음이 들어 적은 글이다.

료안지 정원

수행자들의 공간에는 높은 정신성이 스며 있게 마련이다. 일본 교토 료안지(龍安寺) 정원을 처음 보고 받았던 충격은 말로 표현하기 어렵다. 모래와 돌만 사용해서 자연을 축소한 듯한 정원이다. 이른바 고산수 석정(枯山水石庭)이다. 서양인들이 일본 하면 떠오르는 첫 번째 상징물로 이 료안지 정원을 꼽는다고 하니, 국가적인 브랜드이기도 하다.

그런데 이러한 일본의 고산수 석정을 고안해 낸 사람이 승려 무소 소세키(夢窓疎石)라는 사실을 뒤늦게 알았다. 무소는 뛰어난 선승으로, 중세 세계의 디자이너 또는 일본 문화의 완성자라고 평가되는 인물이다. 그는 화엄경 법계연기(法

界緣起)의 모습을 고산수 석정으로 조형했다. 그 말대로 흙을 쌓지 않고도 높이 솟은 봉우리를 만들고, 한 방울의 물도 쓰지 않고 소리 내며 흐르는 폭포를 만들었다. 끊임없이 움직이지만 우리는 듣지 못하는 광대무변한 대우주와 대자연의 소리를 그가 우리에게 전해 준 것이다.

산수화는 와유(臥遊) 개념에서 출발했다. 산수 자연을 그려 현장에 직접 가지 않고 즐기는 방식이다. 정원 역시 산수를 거주 공간인 주택에 축약해서 끌어들여 소요하고 감상하기 위한 목적으로 조성된 것이다. 그런데 료안지 석정에는 그러한 산수가 사라졌다. 고산수 정원이라는 이름의 고(枯)는 수목과 물이 없다는 뜻이다. 물 없이 물을 만들고 흙과 나무 없이 산을 만든 정원이 료안지 석정이다.

그곳은 사람들의 접근이 차단되어 있다. 바라만 볼 수 있을 뿐이다. 액자화한 정원이고 박제된 공간이다. 일반적인 정원에 관한 개념이 존재하지 않는다. 문인화가 고도의 선비 정신을 표현하기 위해 추상화되었듯이, 고산수 정원은 고도의 선적 경지를 표현하기 위해 추상의 길로 나아간 것이다. 그것은 말로 표현할 수 없는 경지이다. 그래서 선(禪)이다.

방장(方丈) 건물에서 내려다보이는 석정은 고요하다. 정지되어 있다. 물은 물이되 흐르지 않고, 산은 산이되 나무의 흔들림이 없다. 접근조차 할 수 없는 석정에는 고요와 정적만

이 흐른다. 언어가 끊어진 곳, 길이 다한 그곳은 천 길 낭떠러지이다. 선은 그 낭떠러지에서 한 발짝 나아가기를 요구한다. 표면 의식의 집착을 끊고 맑고 참된 본성을 회복하기를 요구하는 것이다.

자아에 대한 집착을 끊는 것은 자기 정체성의 부정으로, 자기라고 생각했던 나의 죽음을 의미한다. 인간 의식의 심연을 파고 또 파서 들어가면 가장 밑바닥에 죽음에 대한 공포가 똬리를 틀고 있다고 한다. 그것을 들어내는 일이야말로 참으로 어려운 일이다. 그렇기에 백척간두(百尺竿頭)에서 진일보(進一步)를 말하는 것이다. 료안지 석정의 표면적 고요와 적정 속에서, 이러한 선의 정신을 외치는 소리 없는 메아리가 정원 가득 울려 퍼지고 있다.

선승과 무사 계급이 결합하여 이룩한 중세의 미의식은 이후 일본인들의 미적 정서에 커다란 영향을 미쳤다. 바로 유현(幽玄)이라는 일본 고유의 독특한 개념이다. '유'나 '현'이나 모두 약간 붉은빛을 띤 검정색으로 어둡다는 뜻인데 불분명함, 불확실함, 알 수 없음, 심원함, 미묘함 등의 의미를 내포하고 있다. 뭔가 알 수 없지만 그로부터 일본적인 우아한 아름다움을 느낄 수 있는 곳이 료안지 방장에서 바라보는 정원이다.

신이 된 인간의 고독

다시 교토에 왔다. 이번에도 어김없이 철학의 길을 걸었다. 입춘과 우수가 지났건만 진눈깨비가 흩날리던 싸늘한 늦은 오후에 천황의 어소 센뉴지(泉湧寺)를 찾았다.

골목길을 따라 산 중턱쯤 오르니 그리 넓지 않은 평지가 나왔다. 맞은편에 센뉴지의 매표소가 보였다. 가까이 다가가니, 대문도 없는 절 입구의 반전에 무심코 탄성이 흘러나왔다. 경사진 넓은 내리막길 저 밑에 절의 본전이 보이는 것이다. 부처님 모신 곳을 올려다보지는 못할망정 내려다보이게 배치하다니, 색다르고 놀라운 일이다. 건물의 구성도 간단하다. 본전 뒤로 천황이 머무는 어소 건물이 있다. 이른바 천황

의 원찰이다. 입구에서 본전을 내려다보게 배치한 것이 마치 부처보다 천황을 위에 둔 뜻이 아닌가 하는 생각마저 들었다.

어소에 들어가 복도를 따라 가니, 시종들이 머무는 여러 개의 방마다 탁자와 의자들이 배치되어 있다. 마지막 깊숙한 공간에 천황의 방이 있다. 방 한가운데에는 단을 높인 데 방석이 깔려 있어 천황의 자리임을 알려 준다. 천황의 자리에서 바라보는 바깥에 고산수 석정이 펼쳐진다. 센뉴지는 사람이 많이 찾는 절이 아닌 듯한 데다 그날따라 아무도 없었다. 정원의 모래와 돌에는 적막한 정적만이 고요하게 흐르고 있었다. 그때 문득 방 안에 앉아 정원을 응시했을 천황을 떠올리며, 신이 된 인간의 고독을 생각했다.

천황제는 일본 고대에 성립되었다. 천황은 나라를 창조한 신의 아들로서 국가 권력의 정점에 자리했지만, 12세기 말 가마쿠라 막부에서 도쿠가와 막부까지 700여 년 동안 천황의 존재는 크게 위축되었다. 심지어 황실에서 밥을 굶거나 옷을 기워 입는 상황이 있을 정도였다고 한다. 그러다가 근대 메이지 유신에 이르러서 오늘날의 천황제가 확립되었다. 거처도 교토에서 도쿄로 옮겼다. 당시 일본은 서구 열강의 식민지가 될 수 있다는 공포 속에서 서구적 문명 개화를 추구해 나아갔다. 이렇게 자신을 타자로 바꿔 나가는 과정이 낳은 불안과 상실로부터 자기를 지탱하기 위한 선택이 근대 천황제의

등장이라는 주장이 있다.

2차 세계 대전에서 히로히토(裕仁) 천황은 군 통수권자였다. 실제로는 군부가 실권을 행사했지만, 천황 또한 책임을 면하기 어려웠다. 전후에도 전쟁 책임은 그림자처럼 내내 따라다녔다. 천황은 한국과 중국같이 침략당한 아시아 국가를 방문할 수 없었다. 영국, 네덜란드 등 유럽 방문 시에는 '히로 히틀러'라 비아냥대는 소리를 들었고, 반대 시위자들의 격렬한 공격으로 차의 유리창이 깨지기도 했다. 살아남은 자의 업보이다.

히로히토의 뒤를 이은 아키히토(明仁) 천황은 전쟁 책임으로부터 약간은 비켜난 듯하다. 그는 일본 문화의 우수성과 특수성을 강조하는 일본문화론의 유행에 따라, 과거처럼 신이 아니라 일본 전통문화의 상징으로서 천황의 권위를 만들어 갔다.

전후 히로히토나 아키히토 천황은 완전히 권력을 잃고 다만 권위를 가질 뿐이었다. 일본 역사에서는 천황은 실제 권력을 갖지 않지만 천황을 장악한 자가 권력을 장악한다는 암묵적 규칙이 있었다. 이것이 천황제의 실체였다. 그렇기에 메이지 유신 실력자들은 천황을 내세워 집권을 정당화한 것이다. 한편 일본에 진주한 맥아더 미 사령관은 히로히토를 전범에서 제외해 천황 체제를 유지함으로써 미 군정을 공고히 했다.

신으로서 일본 최고의 위치에 있는 천황이지만, 한 인간으로서는 외부의 조건에 구속된 무력한 처지였다.

히로히토 사후에 메모가 발견되었다. 일부 진위 논란이 있지만 히로히토가 확전을 반대했음에도 불구하고 전범들이 이를 무시했다는 내용이다. 더불어 그는 A급 전범들의 야스쿠니신사 합사에 강하게 반대했으나, 우익들의 강행에 어쩔 수 없이 분노를 참아야 했다. 이후 히로히토는 야스쿠니 참배를 중단했다.

아키히토 천황의 미치코(美智子) 황비에 대한 이런저런 얘기나 마사코(雅子) 황태자비의 심한 우울증 소식을 보더라도 황실에서의 인간적 삶이 얼마나 고단한지 짐작할 수 있다. 특히 마사코 황태자비를 마치 아들 낳는 기계 취급하는 분위기를 보면, 황태자비 또한 인간적으로 지극히 불행한 존재라는 생각이 든다.

태어날 때부터 인간의 자유의지로 살아갈 수 없게 되어 있는 구조. 그리고 그 속에서 인간이 아닌 신으로 살아가는 비극을 연기할 수밖에 없는 천황의 삶을 짐작하면, 한 인간으로서 그 내면 깊숙이 드리워진 짙은 고독을 엿본다.

차회

이 세상에서 제일 맛있는 음식이 무엇이냐고 묻는다면, 차라고 대답하겠다. 차는 단순히 먹는 음식의 차원을 넘어 정신적 고양으로까지 이끈다. 다도(茶道)라고 하는 이유가 여기에 있다. 커피의 경우에도 그렇지만 홍차의 제대로 된 세팅을 본 사람이라면 누구나 그 격식과 깊이를 느낄 수 있을 것이다.

일본에서 차인이 찾아왔다. 같은 동포이지만 일본에서 나고 자란 분이다. 우리의 차를 대접하고 싶어서 팔공산 파계사(把溪寺)에 부탁했다. 파계사는 영조 임금의 원찰이기에 조선 후기 내내 국가적 지원을 받아 온 위엄 있는 사찰이다.

절에 이르니 녹음은 푸르고 날은 흐렸다. 사방이 트인 누마루에 올라 자리를 잡고 앉았다. 마침 들르신 송광사 주지 스님과 함께 파계사 주지 스님이 맞은편에 좌정했다. 가부좌한 두 주지스님의 빳빳하게 다려 입은 폭 넓은 장삼의 위풍이 당당했다. 이쪽에는 손님으로 온 우리 서너 명이 마주 앉아 서로 가벼운 인사를 주고받았다. 이어 한복을 곱게 차려 입은 차 주인이 정성스레 차를 달여 따라 주기를 여러 차례 반복했다.

말 없이 차를 마시며 고요한 정적이 흐르는 누마루 주위를 둘러보니 어느새 봄의 이슬비가 내리고 있었다. 흐리고 비가 오니 주위는 진한 잿빛으로 감싸이고, 기운은 습기를 머금어 서늘한 가운데 비에 젖은 나뭇잎은 윤기를 더하고 있었다. 차란 어느 때, 어느 곳에서 누구와 마시느냐가 중요하다고 하는데, 오랜 시간이 흘렀음에도 그때의 분위기를 잊을 수 없다.

흐르는 바람을 맞으며

 남한강 길에서 강물을 바라본다. 가을 하늘은 맑고 높으며, 강물은 푸르고 한가로이 흐른다. 하늘에는 뭉게구름이 두둥실 떠 있다. 고개를 들어 물끄러미 바라보니, 구름 끝자락이 실타래 풀리듯 길게 풀어지고 점차 흩어지면서 이내 움직여 간다. 바람이 불어온다.

 시원한 강바람에 나무 잎사귀는 뒷면의 연녹색을 드러내며 펄럭이고, 풀들은 저마다 앞다퉈 눕는다. 그러나 바람이 쉬는 정밀한 시간이 오면 대지의 온갖 생물은 숨을 멈추고 마음을 감춘 채 바람을 기다린다.

 어느 해 오월 따뜻한 봄날 저녁, 바닷가에서 습기를 잔뜩

머금은 바람이 온몸을 휘감고 지나갔다. 주체할 수 없는 마음에 바닷가를 헤매고 다녔다. 여름에는 강렬한 바람이 대지를 흔들어 더욱 무성케 하고, 겨울이면 살을 에는 바람에 모두 엎드려 숨을 죽인다.

바람은 어디서 와서 어디로 가는가? 물이 낮은 곳을 따라 흐르듯, 바람도 부는 것이 아니라 흐른다. 정처 없이 이리저리 흐르므로 바람은 자유롭다. 바람은 시작도 없고 끝도 없는 알 수 없는 곳에서 발원하여 흐른다. 보이지도 않고 잡을 수도 없으며 알 수도 없다. 오직 현묘할 뿐이다. 그래서 노자는 그 시원을 어둡고 캄캄한 골짜기 현곡(玄谷)이라 했으니, 참으로 알 수 없다.

공자가 제자들에게 포부를 물었을 때, 증점은 따뜻한 봄날 강물에 목욕하고 언덕에 올라 바람 쐬고 노래 부르며 돌아오겠다고 답했다. 이에 공자는 진정으로 증점을 따르고 싶다고 했다. 흔히 유교에서는 도, 덕, 인 같은 개념을 중요하게 얘기한다. 그런데 더욱 본질적인 것은 그러한 개념을 체현해서 증점과 같은 일상을 사는 데 있다. 그렇기에 공자가 증점을 따르겠다고 한 것이다. 증점이 말한 바는 풍류(風流)이다. 바람이 흐른다는 뜻으로, 보이지는 않는데 존재하는 현묘한 것을 말한다. 증점은 자신을 이 현묘한 천지의 흐름에 맡겨 천명을 즐겼다. 풍류는 인간의 가장 이상적인 멋이자 경지이며, 동양

예술정신을 관통하는 핵심이다.

바람이 흐르는 곳에서 만물은 기를 얻어 소생해 움직인다. 바람은 생명이다. 동양 회화 제일의 품평 기준 또한 기운생동(氣韻生動)이었다. 태초에 하느님이 진흙으로 사람을 빚어 만들고 코에 입김을 불어넣으니 사람이 되어 숨을 쉬었다. 사람을 만든 것도 바람이요, 우리가 숨을 쉬는 것도 바람이다. 이렇게 우주의 생명은 바람이니, 우리의 삶도 바람이요, 우리의 생명도 바람처럼 왔다가 바람처럼 간다.

백제 역사도시

부여는 한때 백제의 왕도였다. 부여 사람들은 은근히 이에 자부심을 지니고 있지만, 현실적으로 고장의 발전이 정체되고 있는 점을 아쉬워한다. 부여는 읍내의 지하 대부분이 백제 유적지여서 조그만 건물 하나 짓기도 어렵다. 부여 사람들은 같은 고향 출신 김종필을 찾아가 부탁했지만, "발전하지 않고 그대로 있는 것이 좋은 것이여."라는 대답을 들어야 했다고 한다.

박정희 시대의 경주 개발을 돌이켜 보면 김종필의 말이 옳기도 하다. 상상력이 빈곤한 시대에 개발한 경주는 난개발이 되었다. 이제는 이러지도 저러지도 못하는 상황이다. 게다가

지역민들이 방사능 폐기물 처리장까지 유치했으니 참으로 안타까운 일이다.

부여 지역구 국회의원 김학원 당시 자민련 대표를 만났더니, 자신이 부여를 위해 아무것도 한 일이 없다고 하소연했다. 사업을 위해서는 국비와 군비를 같은 비율로 부담해야 하는데, 국비를 확보해도 군 재정이 가난해 군비를 댈 수가 없다는 것이었다. 부여에는 조그만 공연장 하나 없었다. 부여에 있는 국립부여박물관은 국가 기관이기 때문에 국비로 운영된다. 따라서 부여박물관 내에 공연장을 비롯해 여러 시설을 지어 놓으면 건축비는 물론 앞으로의 운영비까지 국비로 충당하면서 부여 군민들이 이용할 수 있다고 얘기해 주었다. 그리고 둘이 합심해서 국비를 확보했다. 김학원 의원은 처음으로 부여를 위해 큰일을 했다고 기뻐했다.

그 후 김학원 의원에게 부여를 위해 좀 더 큰일을 해 보라고 구상을 말했다. 그것은 부여를 세계적인 백제 역사도시로 꾸미는 일이었다. 김 의원은 얼른 이해하지 못한 듯했다. 며칠 후 다시 만난 김 의원은 곰곰이 생각한 결과 백제 역사도시 건설만큼 중요한 일이 없다면서, 자기 정치 생명을 걸겠다는 결의를 내보이며 나에게 도와 달라고 했다. 백제 역사도시의 방향은 부여 읍내의 건물들을 모두 철거하고 백마강 건너에 파주 헤이리나 출판도시 같은 신도시를 건설하는 것이었

다. 읍내 유적지는 오랜 시간을 두고 발굴하여 노출 전시장으로 꾸미면서 역사공원으로 조성하는 것이 기본 골격이었다.

삶이 복잡해질수록 제3의 휴식 공간으로서 공원이 필요하다. 공원이 역사 유적과 결합된다면, 휴식과 치유 그리고 교육이 어우러져 더욱 시너지 효과를 발휘하면서 무한한 영감의 원천이 될 것이다. 강 건너의 신도시는 파주의 예와 같이 현대판 유적지가 되어 여가와 오락의 공간으로 각광받을 수 있다. 지역 발전이 봉쇄된 부여 주민들에게 이 사업이 크게 유익하다는 사실 또한 중요하다.

김학원 의원은 백제 역사도시를 대통령 공약사업으로 편성하고, 특별법 제정을 발의했다. 그러나 이 계획을 한창 열정적으로 추진하던 김 의원이 선거에서 낙선하면서 계획은 동력을 상실하고 말았다. 이어서 두세 해 후 김학원 의원이 갑자기 병으로 쓰러져 세상을 떠나고 말았으니, 아직은 이 일을 할 때가 아니라는 하늘의 뜻이었는지도 모른다.

선거에서 낙선한 김학원 의원을 만난 적이 있다. 그동안 재산을 정리해 정치하면서 진 빚을 갚고 거느리던 사람들도 정리하고 나니, 처음 정치를 시작할 때 가지고 있던 집 한 채만 남았다고 했다. 이런 면에서는 정치인으로 성공했다고 만족해했다. 김학원 의원은 정치에 첫 진출할 때 전 제1야당 대표이자 차기 대통령 후보로 떠오르던 거물과 겨뤄 국회의원에

당선되었다. 이어 실패를 모르고 내리 승승장구해 온 그에게 처음 맞는 낙선의 시련이었음에도 의외로 집착 없이 담담하고 순순히 받아들이는 모습이었다. 정치인으로는 특별한 경우였다. 내가 겪은 그는 선한 사람이었다. 그가 독실한 기독교 신앙인인 사실을 알고서야 비로소 그때의 상황이 이해되었다.

언젠가 김학원 의원의 지역구 의정보고회를 들었다. 한 시간 가까이 진행된 보고회의 내용 대부분이 백제 문화와 관련된 사업이었다. 원래는 그렇지 않은 분이었는데, 지역구 의원으로서 부여의 문화적 중요성을 나중에 깨달은 것이다.

백제 역사도시 계획을 처음 얘기했을 때, 워낙 큰일이라 김학원 의원은 약간 겁을 먹은 표정이었다. 그는 우선 작은 규모로 해 보는 것이 어떻겠느냐고 조심스럽게 말했다. 그때 나는 그러려면 차라리 하지 않는 게 낫다고 면박을 주듯이 딱 잘라 말했다. 그러자 김학원 의원이 머쓱해져서 무안해하던 표정이 지금도 뇌리에 선하게 떠오른다.

독서의 순간들

어릴 적 국민학교에 다닐 때는 온통 친구들과 어울려 노는 걸 좋아했다. 그런데 취미라고 하기에는 그렇지만, 이홍직의 『국사사전』 읽기를 좋아했다. 아마 5학년을 전후한 때였다. 엄청 읽다 보니 나중에는 외우게 된 부분도 많았다. 지금까지 기억하고 있는 것으로 신라 소지왕이 우편 제도를 처음 시작했다든가, 고려 무신난의 선구가 된 김훈·최질의 난 같은 것이 있다.

중학생이 되어서는 한 권으로 된 나관중의 『삼국지』를 여러 번 읽었다. 처음 읽을 때 관우가 죽는 장면에 이르러서 눈물을 흘렸다. 그래서 다음에는 이 부분을 건너뛰곤 했다. 『후

삼국지』도 구해 읽었으니, 『삼국지』에 대한 감동이 컸다고 하겠다.

무협지에 빠진 것도 중학생 시절이었다. 마치 신세계를 접한 느낌이었다. 학교에서 관외 대출이 안 되었기에 도서관이 문을 닫을 때까지 읽었다. 집에 오면 거의 자정이 가까웠다. 속을 알 리 없는 어머니는 무슨 공부를 그렇게 늦게까지 하느냐고 걱정 반, 핀잔 반이셨다. 할 말이 있을 수 없는 나로서는 우물우물 어물쩍 피하곤 했다.

대학 입학 이후로 책을 많이 읽기는 했으나, 항상 쫓기듯 전공 관련 서적을 주로 읽을 수밖에 없었다. 전공 논문과 관련해 그 시대를 이해하고자 조선 후기를 지배했던 학자 송시열의 방대한 『송자대전(宋子大全)』을 시간을 들여 읽었다. 그러나 송시열에 대해 이렇다 할 감흥을 받지 못했다. 다만 조선 후기의 시대적 경직성을 확인했을 뿐이었다.

학위 논문을 쓰고 또 책으로 엮어 내고 나니 비로소 어떤 굴레에서 벗어난 느낌이었다. 모르는 사람은 우스갯말로 박사가 됐으니 이제 공부는 끝이라고 했다. 세상 사람들은 자신이 해 보지 않은 일에 대해 뭔가 대단한 게 있나 생각하지만, 알고 보면 그 대부분이 하찮은 일이다. 이제 어린 시절 초심으로 돌아가 부담 없이 참으로 알고 싶은 것을 책에서 읽고 싶었다. 그래서 첫 번째로 『세종실록』을 읽기로 정했다. 지

금까지 남이 한 얘기로만 이해해 왔던 세종을 나 자신이 직접 알고 싶었다.

『세종실록』을 읽어 나가다 보니 앞 시대가 궁금해서 잠시 멈추고『태종실록』을 먼저 읽었다.『세종실록』을 마치고 나서는 뒷부분이 궁금해서 문종, 단종, 세조까지 읽지 않을 수 없었다. 흔히들 세종에 대해서 많이 알고 있다고 생각하기 쉽지만, 이 책을 읽으면서 비로소 세종의 진면목을 이해하게 되었다.

실록을 읽으면서 무엇보다 세종의 인간적 모습에 크게 감명했다. 부왕에 대한 순명, 어머니에 대한 지극한 효성, 왕비에 대한 사랑, 학문적 솔직함, 신념에의 굳센 의지, 인간에 대한 근본적 사랑, 죽음에 대한 인간적 두려움까지 그의 한마디 한마디가 옷깃을 바로 하게 했다. 세종의 역량과 노력, 업적은 그러한 인간적 바탕에서 더욱 빛을 발휘하고 있다. 이미 당대의 백성들도 성인이 나셨다고 세종 임금을 칭송했다. 인류 역사상 개인적 수양과 경세를 완벽하게 성취한 인물로 세종보다 나은 이가 없다고 감히 단언한다.

세종을 이해하면서 그의 아버지 태종에 대해 새삼스레 알게 되었다. 세종의 역량을 알아보고 셋째인 그를 왕위에 앉힌 이가 태종이다. 태종은 세종이 왕의 직임을 수행하는 데 장애가 될 것으로 보이는 인물들을 무자비하게 살육하거나

제거하는 악역을 맡았으니, 이 또한 조선의 앞날과 아들 세종을 위한 것이었다.

세종의 아들들 또한 대단했다. 조선 최고의 명필로 손꼽히는 예술성을 가진 안평 대군, 건강 때문에 자신의 포부를 다 펼치지 못한 문종, 세종에 버금가는 업적을 남긴 세조가 그들이다. 특히 아버지 세종과는 전혀 다른 방식으로 정치에 접근했던 세조가 한 인간으로서 지닌 대담성과 잔혹성도 매우 흥미로운 부분이었다.

『세종실록』은 나의 일생에서 가장 감명 깊게 읽은 책이다. 그 속에는 정치, 경륜, 식견, 학문, 문화, 예술 등 모든 것이 담겨 있다. 남이 정리하거나 쓴 글이 아닌 실록 그 자체를 읽으면서 마치 옆에 있는 듯 세종의 초상이 선명하게 그려졌다. 조선 500년은 세종이라는 바탕이 없었다면 지탱하지 못했을지도 모른다.

나이가 들고 생각이 깊어지면서 인간의 삶에 대한 관심도 깊어졌다. 『세종실록』을 보고 나서 조선 500년의 또 다른 바탕이었던 유교 이념을 알고 싶었다. 조선 유교는 가장 비중 있는 인물인 퇴계를 빼고 얘기할 수 없다. 그래서 열여섯 권으로 된 국역 『퇴계전서』를 읽었다. 이 책을 읽고 나니 퇴계의 삶에 깊은 경외심이 들면서, 비로소 조선이라는 나라가 일목요연하게 다가왔다. 유교는 학문이자 수행이다. 퇴계는 학

문에서 주자를 추종했고, 삶에서는 도연명을 닮고자 했다. 깊은 학문적 경지는 물론이거니와 흙탕물과 같은 세상에서 자신을 깨끗하고 조촐하게 지켜 낸 현명함이 『퇴계전서』에 담겨 있었다.

한편 인생을 살다 보면 시간이 남아도는 때도 있게 마련이다. 웬만한 시간을 투자해서는 감히 엄두도 못 낼 책을 펼쳐 보기로 마음먹고, 꼬박 일 년여에 걸쳐 한문 원전으로 된 팔십 권 화엄경을 오로지 읽었다. 읽는 도중에 몇 번이나 그만두고 싶은 마음이 들 정도로 인내를 시험하는 시간이었다.

화엄경은 우주와 인간에 대한 광대무변한 대서사시로 불교 경전의 완결판이라 할 수 있다. 경의 내용 자체도 길고 끝이 없는 얘기이지만, 무수한 비유의 반복, 중첩에 의한 방대한 장광설에 그만 혀를 내두르고 숨이 가빠 올 지경이었다. 게다가 깨달음의 각 단계별 설명은 너무 심오해서 그냥 무념무상으로 읽어 나갔을 뿐이다. 종범 스님은 세계 사상사에서 화엄경만큼 웅대한 사상 체계가 없다고 했으니, 인류 역사상 전무후무한 저술이라는 데 이의가 있을 수 없다.

불교에 관한 책과 몇몇 경전을 읽었지만 화엄경을 읽지 못했을 때는 뭔가 허전하고 꺼림칙했다. 화엄경을 읽고 나니 그런 마음은 없어졌으나, 경에 담긴 내용은 알 수 없었다. 그저 한 번 읽었다는 데에 만족해야 했다.

이 세상은 공간적으로도 시간적으로도 따로 분리되어 있지 않다. 내가 마시는 공기, 내가 먹는 음식이 '나'라는 일시적인 존재를 이루듯이, 수백 년 전의 퇴계가 나에게 들어와 나의 일부가 되었듯이, 그렇게 지난 독서의 순간순간들이 나의 영혼을 이루었고, 언젠가는 또 다시 흩어져 광대하고 영원한 우주를 유영할 것이다.

에드워드 호퍼

자신이 가지고 있는 것을 이것저것 하나하나 제거해 가면서 마침내 자기 알몸뚱이와 대면해 보았는가. 그때 자신에게 남는 것은 무엇일까. 결국 아무것도 없기에 두려움만 남는다. 끝없는 관계와 정보 속에서 자신을 잃어버리려고 몸부림치는 것이 오늘날 우리의 솔직한 모습이다.

오늘의 우리는 무수히 많으면서 새털처럼 가벼운 정보를 먹고 산다. 그처럼 오늘의 예술도 한없이 가볍게 흐른다. 또 다른 한편에 존재하는 한없이 외롭고 쓸쓸한 우리의 모습은 어떻게 된 것인가. 시대정신을 표현해야 하는 예술은 과연 우리의 모습을 잘 드러내고 있는가.

작가가 전달하고자 하는 것은 자신의 느낌과 정서, 생각이다. 그런 점에서 결국 예술이란 인간적이고 인간을 지향한다. 고흐의 말년 작에는 내면에 감추어진 광기가 섬뜩이고, 뭉크의 「절규」는 불안의 뿌리가 저 깊숙이 박혀 있음을 전파하고 있다. 이렇게 인간 정서의 어떤 면을 어떻게 표현하는가 하는 것이 곧 작가의 역량일 것이다.

20세기 미국 화가 에드워드 호퍼의 작품도 그 전형적인 예이다. 미국 미술을 깔보는 프랑스에서 호퍼의 전시회가 기간을 연장해 가면서까지 프랑스인들을 열광시켰다고 한다. 호퍼의 그림을 처음 보았을 때 나 또한 심장이 멎는 듯한 경험을 했다. 호퍼의 작품은 현대인의 절절한 고독으로 가득 차 있다. 여기에도 저기에도 무슨 일을 해도 고독뿐이다. 심지어 풍경과 집도 고독하고 그곳을 비추는 빛까지 투명한 고독으로 표백되어 있다. 고독은 현대인의 가장 큰 아픔이기도 하다. 프랑스 사람들 또한 호퍼가 그림을 통해 자극하고 표출해 낸 메마른 고독에서 강렬한 전율을 체험했을 것이다.

호퍼의 그림은 미국이 세계 최강의 자리를 차지한 20세기의 시대적 표현이다. 자본주의가 발달하고 산업화가 진전되면서 사람들의 삶이 풍요로워졌다. 그 대신 인간 정신은 소외되고, 그 자리에 고독과 권태가 자리 잡았다. 이러한 미국 사회를 가장 잘 표현해 낸 작가가 앤디 워홀과 에드워드 호퍼였

다. 워홀이 기계화와 대량 생산이라는 사회의 외형을 보였다면, 호퍼는 소외된 인간 정신의 고독과 권태라는 내면을 그렸다.

호퍼의 그림은 미국 중산층의 삶을 대상으로 한다. 표현은 사실적이고 단순하다. 다만 색채 표현에서 몽환적인 분위기를 자아낸다. 이것이 그림의 주제와 어울려 고독과 권태를 한층 자극한다. 그런데 호퍼의 그림에서 이보다 더 중요한 요소가 있다. 호퍼는 렘브란트 이후 누구보다 빛을 잘 활용하는 화가였다.

렘브란트는 최소한의 빛으로 대상을 비추어 강조하는 기법을 사용했다. 그 빛에는 신성의 의미가 담긴 경우가 많았다. 이에 비해 호퍼는 강렬한 직사광선과 그에 따른 그늘, 또는 공간 전체를 비추는 빛을 사용했다. 이 빛은 소외되어 따로 존재하거나 화면 인물이나 공간을 간섭하는 빛이다. 이러한 빛과 어둠이 교차하는 풍경을 통해, 공허하고 고독한 도시에서 살아가는 평범한 중산층의 일상적이며 단조로운 삶이 낯설고 이질적인 느낌으로 드러난다. 호퍼는 그의 대표작「밤을 지새는 사람들」을 그리면서 "나는 무의식적으로 그곳에서 대도시의 고독을 보았다."라고 했다.

호퍼의 그림 속 고독은 고독 그 자체일 뿐 그 이상도 그 이하도 아니다. 고독이란 인간의 절절한 감정이건만, 호퍼는 인

간성을 모두 제거하고 공장에서 찍어 낸 듯한 건조한 자본주의 시대의 고독을 전한다. 아무 일 없이 평온한 듯한 호퍼의 그림 속 고독은 마치 우리를 정신 질환으로 몰아가는 듯하다. 현대인 80퍼센트 가까이 정신 질환을 겪고 있다는 자본주의 시대 우리 현실의 적나라한 표현이다.

선교장 종부

흔히 조선 시대를 여성의 지위가 낮은 남존여비 관념으로 이해하고 있다. 그런데 꼭 그렇지만도 않았다. 조선 전기와 중기 때까지는 아들과 딸에게 재산을 균분 상속했다. 건축 공간 구조에서도 남성과 여성의 차이가 없었다. 남성들은 사랑채에 앉아 손님을 접대하고 시문이나 짓는 허업(虛業)을 하는 셈이었고, 실제 집안의 안살림인 실업(實業)은 여성이 맡아 했다.

조선 시대 여성이 집안에서 차지하는 위상은 매우 높았다. 자식들이 대부분 어머니의 품성과 역량을 닮기에 집안마다 좋은 며느리를 들이는 일에 신경을 크게 기울였다. 특히 집안

의 종부가 될 며느리의 경우는 더욱 그러했다. 강릉 사대부가인 선교장(船橋莊)에서는 대대로 종부 될 며느리를 서울에서 골라 왔다고 한다. 서울의 세련된 문화 속에서 자란 며느리를 들여와 자칫 고루하고 폐쇄적인 데 빠질 수 있는 집안 분위기를 쇄신하려고 했다. 한번 며느리 감으로 점지한 사람이라면 무슨 수를 써서라도 꼭 스카우트해 왔다. 그만큼 종부의 역할을 중요하게 인식했다.

종부는 가정생활의 중심이었다. 붓글씨와 같이 개인의 덕성 함양을 위한 수련은 기본이다. 일 년 내내 며칠 간격으로 계속되는 제사를 치러야 한다. 집안일에 필요한 백여 명 내외의 수많은 일꾼들을 관리 운용해야 한다. 사랑에 찾아오는 손님 접대도 큰일이었다. 옛날 선교장에서는 그 많은 사람들의 식사를 차리느라 한 끼마다 쌀 다섯 가마를 소비했다고 한다. 각 처에 널려 있는 전답 등 재산 관리 역시 종부의 몫이었다. 선교장의 종부는 오늘날로 말하면 웬만한 기업의 경영자라고 할 수 있다.

선교장의 며느리 교육은 엄격했다. 며느리가 집안에 들어오면 별당에 거주하면서 건넌방의 시어머니와 안방의 시할머니를 모신다. 고된 시집살이를 거치며 점점 승진해서 안방을 차지한다. 이런 과정에서 시어머니나 시할머니가 일일이 가르쳐 주지 않으니 종부 스스로 모든 일을 눈치껏 해야 하는 어

려움을 겪는다. 이른바 우리의 독특한 눈치 문화이다. 말을 하지 않아도 상대의 마음을 헤아려 알아서 해야 하는 고도로 성숙된 옛 문화였다.

선교장 전시를 준비하기 위해 근대 복식 유물을 살펴보러 종손 댁을 방문한 적이 있다. 소장 중인 복식 유물들은 옷걸이에 가지런히 걸려 있고, 같은 자리에 옛날 그 옷을 입고 찍은 인물 사진들을 복사해 두었다. 이유를 물으니, 옷들을 누가 어느 때 어떻게 입었는지가 중요하기 때문에 관련 사진들을 하나하나 찾아다가 함께 볼 수 있게 했다는 답변이었다. 전시 전문가보다 더 전문가다운 종부의 세심하고 현명한 판단에 놀라움을 금치 못했다. 선교장 집안이 종부 간택에 심혈을 기울인다는 말이 허언이 아님을 알 수 있었다. 타고난 명민함에 엄격한 수련으로 더해진 세월의 무게와 경륜이 선교장의 종부들을 만들었다. 이것이 우리의 전통이었다.

예찬의 「용슬재도」

나는 예찬(倪瓚)의 그림을 좋아한다. 예찬은 중국 원말 명초의 인물이다. 집안이 대단히 부유해서 방대한 서책과 골동품을 수집해 거대한 서재를 꾸미고 학문과 예술에 정진했다. 그의 인품은 고상함을 추구하고 세상에 초연했다.

원나라 말에 정치적으로 혼란하자 쉰 살이 넘은 예찬은 재산을 친지와 이웃에게 모두 나누어 주고는 가족들을 데리고 유랑의 길을 떠난다. 때로는 도관이나 불사에 머물고 거처에 지내기도 했지만 배 한 척에 의지해 강을 따라 이십어 년을 떠돌다가, 아내가 죽고 자식들도 모두 떠난 뒤 홀로 방랑하다 세상을 떠났다. 일흔넷의 나이였다.

위진남북조 시대에 하나의 예술로 출현한 산수화는 송나라 때 높은 수준에 올라 완성의 단계에 이르렀다. 그것은 웅장하고 수려한 화풍이었다. 산수는 도가와 유가에서 말하는 도의 구현체였다. 도가에서는 도란 자연을 본받는 것이라고 했다. 유가에서는 어진 이는 산을 좋아하고 지혜로운 이는 물을 좋아한다고 했다. 따라서 산수에 담긴 혼 또는 정신을 전한다는 전신(傳神)을 지향했다.

원나라 때에는 송을 뛰어넘어 문인 정신을 담는 추상적인 단계로 나아갔다. 표현 대상인 산수의 전신이 아니라, 화가 개인의 주관적인 뜻이나 정취를 산수에 표현하는 상의(尙意)를 지향하게 되었다. 중국 회화의 진정한 완성으로 극점을 찍은 이 시기를 대표하는 화가들이 원말 사대가이다.

이들의 공통점은 모두 벼슬에 나가지 않은 은일(隱逸)이었다. 예찬과 쌍벽을 이루었던 황공망은 유불도에 능했는데, 환란을 겪은 후 도교의 한 지파인 전진교에 입문해 도사로 수련했다. 예찬의 은일은 기행에 가까웠다. 부유한 삶과 높은 식견을 뒤로하고 유랑을 택했고, 매일 목욕하고 하루에도 수십 번씩 손을 씻었으며, 수시로 옷의 먼지를 떨어낼 정도로 결벽증을 보였다. 이런 그의 삶은 그림에 그대로 반영되었다.

예찬의 그림 가운데 대표작은 「용슬재도(容膝齋圖)」이다. 나이 일흔둘의 작품으로, 그림 속 글씨는 세상을 떠난 해에

써넣었다. 그림의 경물은 상하로 구분된다. 제일 위쪽에 빈 하늘이 있고, 그 밑에 멀리 보이는 원산이 펼쳐진다. 아래에는 강이 흐르고 가장 아랫단 근경에는 평지에 정자와 다섯 그루의 나무가 있는 풍경이다.

예찬은 자연의 경물을 극단적으로 간략화했다. 그림에는 인물이 거의 등장하지 않으며, 집도 지붕과 네 기둥만으로 간략하게 표현했다. 거기에 먹을 아껴 먹색은 옅고 담박하며, 갈필(渴筆)의 까칠한 선들에는 세속의 기름진 찌꺼기들이 끼어들 여지가 없다. 인간의 그림자조차 찾아볼 수 없는 풍경 속의 산과 강, 나무와 정자에는 고요한 정적만이 흐른다.

화면 위 오른쪽에 쓴 예찬의 제발 글씨에서는 독특한 개성이 엿보인다. 글씨가 곧 그 사람이라는 말처럼, 결벽증에 가까운 예찬의 까칠한 성격이 글씨에 그대로 묻어 있다. 제발에는 용슬재를 언급했는데 용슬이란 무릎을 구부려야 간신히 들어갈 수 있는 자리로, 도연명이 관직을 버리고 시골로 돌아와 들어간 작은 집이다. 모든 것을 떠났던 예찬이 지족(知足)의 선비 정신을 표상하는 용슬재에 자신의 마음을 가탁하여 표현한 것이다.

「용슬재도」는 실제 풍경이 아니고 자연이 아니다. 그것은 예찬의 마음이다. 메마른 붓으로 그려 낸 풍경은 황량하고 쓸쓸한 은일로서의 고독의 표현이다. 그 고독과 짝하여 세상

과 타협하지 않고 자기 자신을 깨끗하게 보존한 고고함이 묻어 있다. 많은 재산과 높은 식견을 모두 버리고 유랑의 쓰라린 고통을 겪고서 도달한 경지였다. 세상을 살아가면서 우리가 조그만 일에서조차 자기 자신을 지키며 사는 게 얼마나 어려운 일인가. 예찬이 견뎌 낸 삶의 고통의 무게를 범용한 우리로서는 감히 짐작하기 어렵다.

예로부터 뛰어난 그림을 신품(神品), 묘품(妙品)이라 평가했다. 그런데 그보다 더 높은 경지에 일품(逸品)을 두었다. 일품은 일기(逸氣)의 표현이다. 일기는 탈속, 은일, 청고한 정신에서 나온다. 세상을 초월한 무한한 정신적 자유이다. 담백, 의취, 청일, 평담의 분위기를 연출하는 일기의 전형이 「용슬재도」이다.

중국 회화는 궁극에 문인의 정신, 즉 흉중일기(胸中逸氣)를 표현하는 추상의 단계까지 나아갔다. 예찬은 문인 정신을 최고의 경지로 끌어올렸고, 그것을 「용슬재도」에 담았다. 이후 많은 사람들이 예찬을 추종하고 닮고자 했다. 그러나 실로 어려운 일이었다. 외양만 본뜨고 그 심원한 정신을 잃었다. 먼 훗날 추사 김정희가 「세한도」를 그려 그에 핍진했을 뿐이다.

관조 스님 행장

　오래전 우연한 기회에 관조(觀照) 스님이 찍은 절집의 꽃살문 사진을 보았다. 무심히 지나쳐 버릴 꽃살문에 생명을 불어넣어 그윽한 아름다움을 전해 주는 작품들이었다. 서양 교회에 스테인드글라스가 있다면, 우리에게 꽃살문이 있음을 알려 주는 것 같았다. 그로부터 스님에게 연락해 서로 왕래하게 되었다.

　지방 박물관은 예산이나 전문 인력이 충분치 않기 때문에 전시를 기획할 때 저비용 고효율의 주제를 발굴하는 것이 유리하다. 전투로 말하면 대형 박물관은 전면전을 택하고, 소형 박물관은 게릴라전을 펼치는 편이 바람직한 격이다. 그런 성

격을 고려해서 청주박물관에 있을 때 관조 스님의 사찰 꽃살문 사진전을 기획했다. 대중적이고 전달력 있는 전시라서 반응이 좋았다. 다른 여러 박물관에서 요청을 받아 전국 열 군데가 넘는 곳을 순회 전시했다. 새로이 제작한 도록도 찾는 이들이 많아 여러 쇄를 거듭 찍었다.

스님의 작품집 가운데 예술성과 불교적 정신성의 높은 경지를 보여 주는 것은 『생, 멸 그리고 윤회』와 『한줄기 빛』이라고 할 수 있다. 오랜 수행과 사진 예술이 결합되어 만들어 낸 스님의 오도송(悟道頌)이다. 불교에서 깨달음에 이르는 길이 여러 갈래이듯이, 스님에게 사진은 여기(餘技)가 아니라 수행 그 자체였다.

관조 스님은 어린 나이에 출가해서 교학 연구에 매진했다. 젊은 나이에 이미 산문 강원의 강주를 역임했다. 참선 수행에도 치열했다. 오른손 검지를 불에 태워 깨달음에 대한 당신의 결기를 드러내 보이기도 했다. 이런 수행을 거치면서 사진 예술이 언설을 초월한 깨달음의 한 방편임에 주목하고, 그 뜻을 이렇게 밝혔다. "옛사람들이 각자 자신의 깨친 바를 시나송 또는 경전 주석 등 어록으로 남겼듯이, 나는 글이나 문자가 아닌 사진으로 보여 주고 싶다. 나는 현대판 어록을 편찬하는 중이다."

스님과 만나 시간을 오래 보낸 적이 드물었다. 중요한 얘기

가 끝나면 바람같이 떠나갔다. 심중의 뜻을 잘 드러내지 않았으나, 언뜻 내비치는 말씀 중에 사람들에 대한 깊은 자비심이 묻어 있었다. 스님이 위중하다는 소식을 듣고 범어사로 급히 찾아보았다. 스님은 주위의 심한 권유를 뿌리치지 못하고 처음으로 병원 검진을 받았는데, 의사로부터 두세 달을 넘기기 어렵다는 말을 들었다고 했다. 그 순간 마음이 편안해졌고, 바로 절에 돌아와 주변과 물건들을 정리했다고 마치 남의 얘기처럼 담담하게 말씀하니, 듣는 내가 오히려 놀라 어쩔 줄 몰랐다.

상좌 스님들이 몰려가 스님에게 병원 치료를 간곡히 청했으나 요지부동이었다. 그때 한 상좌 스님이 평생 제자들 말을 들어준 적이 있느냐고 하면서 마지막으로 이번 한 번만 들어 달라고 읍소했다. 이에 스님도 어쩔 수 없이 고집을 접었다고 했다. 이로써 보건대 남에게 조그만 폐도 끼치지 않으려 하고 옳은 일을 택하여 고집하는 스님의 성품을 짐작할 만하다.

스님이 마침내 열반에 드니, 범어사에 가서 마지막 가는 길을 배웅했다. 전국에서 구름같이 인파가 몰려 스님의 입적을 슬퍼했다. 스님의 사진 예술이 절정에 이른 순간 그 명을 앗아 가는 것을 보면, 분명 하늘이 스님의 재능을 시기했음이 틀림없다.

영결의 예식이 끝나고 돌아와 시간이 흐르면 점점 스님이 잊힐 거라 여겼다. 하지만 홀로 조용히 앉아 스님의 치열했던 구도의 모습을 회상할 때면 나도 몰래 눈물이 흘러내리며 스님이 더욱더 떠올랐다. 스님은 당신의 사진을 진정으로 이해해 주는 나를 각별하게 대했으니, 서로 그 마음을 나눌 수 없게 됨을 생각할수록 가슴이 아팠다. 슬픔이 그치지 않아 무언가 해야만 할 것 같아서 조용히 마음을 가다듬고 스님의 행장을 적어 간직했다.

관조 스님 행장

하늘은 푸르러 더욱 맑고 바람은 불어 차가운 늦가을, 관조 스님께서 홀연히 눈을 감고 깊은 원적(圓寂)에 들었다. 때는 2006년 11월 20일이니, 세수는 예순넷이요, 법랍은 마흔일곱이다. 스님은 청도에서 출생하여, 열넷의 어린 나이로 출가한 이후 평생 수행에 정진했다. 스님께서 만년에 이제 모든 것을 다 잊었다고 하셨으니, 스님께서 도달하신 그 깨달음의 경지는 누구도 감히 쉽게 엿볼 수 없었다.

오늘날 불교가 과연 그 진리를 현대적 방법으로 잘 전하고 있는가 하는 데에 의문을 품고 있을 때에, 스님은 지금과 미래가 영상의 시대가 될 것임을 간파하고, 사진 예술을 깊이 자득

하여 거기에서 부처님의 진리를 찾으려는 별원(別願)을 세웠다. 그리하여 스님이 사진으로 표현해 낸 모든 사물은 보는 이들로 하여금 그 안에 불성이 담겨 있음을 느끼고 묘오(妙悟)를 감지하게 하였으니, 감탄하고 좋아하는 사람들이 점점 늘어 갔다.

바람 소리, 눈 덮인 고요, 나뭇잎에 내리는 빗물에서 스님이 보신 것은 무엇일까? 스님께서는 일찍이 "마땅히 머무는 바 없이 그 마음을 내라고 한 금강경의 말과 같이, 깨달음의 순간을 낚아채 사진에 담았다."라고 하셨다. 그래서 표현된 영상은 심오한 불교 철학적 사색을 담고 있으며, 강가의 물안개가 피어오르는 듯한 선미(禪味)를 머금고 있으며, 어떤 조그마한 삿된 기운도 끼어들 수 없을 만큼 맑고 투명하다.

이제 스님이 우리 곁을 떠나셨으니, 미혹한 중생들에게 그 아름다움을 일깨워 줄 이 누구이며, 알아듣기 쉽게 설법해 줄 이 누구일까 생각하면 오로지 슬픔이 복받쳐 하염없이 눈물이 흐를 뿐이다. 눈을 감으면 스님의 다정한 음성이 들리는 듯하고, 눈을 뜨면 스님의 자애로운 미소가 선하게 떠오른다. 스님과 함께한 시절을 회고해 보니 아름다웠다는 생각뿐이다. 사람으로 태어나 스님같이 아름다울 수 있는가 하고 생각하니 또한 슬프다.

스님은 가시는 길에 그렇게 힘들여 추구하던 불법의 아름다움도 아무런 집착 없이 순순히 내려놓았다. 언젠가 말씀하시기

를 바람을 찍고 싶다던 스님, 이제 마지막 가시는 길에 당신의
소회를 묻는 제자들에게 답하셨다.

삼라만상이 천진불(天眞佛)이니,
한 줄기 빛으로 담아 보려고 했다.
내게 어디로 가느냐고 묻지 마라,
동서남북에 언제 바람이라도 일었더냐!

스님은 그렇게 가셨다. 그러나 마당에 떨어진 꽃잎, 바위 위
에 낀 이끼, 대나무 숲 사이로 난 오솔길, 산허리를 덮은 운무
를 보면 그 속에 스님이 계실 것이고, 우리 모두 스님을 그리워
할 것이다.

시골에 집을 마련하다

신록의 아침

사람은 각기 죽을 날짜를 손에 쥐고 태어난다지만
손바닥 비벼 대며 구걸하느라 지워진 지 오래다.
나의 삶 언제 어디서 어떻게 마감할지 알 수 없어
남은 인생 두려움으로 어두운 밤을 보낸다.
참새들의 상쾌한 재잘거림에 눈을 떠 보니
신록의 아침은 눈부시다.
율려(律呂)는 소만(小滿)을 지나는 중이어서
대지의 뭇 생명들 왕성함을 더해 간다.
밤새 뒷산에서 울던 소쩍새는 잠들고
아침에 일어난 뻐꾸기 소리 한가롭다.

푸르른 뜰 울타리에 점점이 박힌 꽃들

그 그늘 아래 고양이 한 마리 엎드려 졸고 있다.

높은 데서 바라본 세상 있는 그대로 완벽한 것은

하늘의 운행이 잠시도 쉼 없는 까닭이다.

이러한 하늘의 뜻 뭇 선인들도 따랐듯이

남은 목숨 하늘에 맡기고 자강불식(自彊不息)하리라.

버드나무가 흔들리다

시골 마을 건넛집은 버드나무로 울타리를 삼았다. 그 집 조그만 버드나무 한 그루를 캐어다 마당 남쪽 귀퉁이 소나무 앞에 심어 두었다.

바람 불 때면 버드나무는 이리저리 심하게 움직인다. 다른 모든 나무가 움직이지 않는 미풍에도 버드나무만은 잎을 흔들거린다. 우주 천지는 본래 잠시도 쉼이 없이 움직이건만, 우리가 모르고 있을 뿐이다. 그 움직임의 은미함을 가장 먼저 알려 주는 것이 버드나무이니, 신과 그만큼 가까운지도 모르겠다.

오래전 홍익대 앞 가정집을 개조해 만든 카페에 밤늦게까

지 않아 있었다. 그때 바람도 없는데 창밖 나무가 위에서부터 아래로 스르르 흔들리다 멈췄다. 같이 있던 분이 그걸 보고 말했다. 그곳에 신이 내린 거라고.

술을 마시다

추분을 지나니 밤이 길어지기 시작하고 기운은 서늘하여 추위도 머지않은 무렵이었다. 노란 국화꽃 따라 깊어 가는 가을날에 횡성 풍수원 성당으로 성지 순례를 갔다.

성당은 산속 깊숙이 자리한 고딕 양식의 아담한 건물이다. 백 년도 훨씬 전에 박해를 피해 숨어서 신앙 공동체를 이룬 신자들의 순박한 신앙의 표현이기에, 볼수록 포근한 느낌이다.

순례를 마치고 성당 형제들과 고성 포구로 가서 생선회에 곁들여 술을 마셨다. 흐린 날씨가 이내 가랑비를 뿌리는 가운데 바다낚시를 했다. 그곳 방파제에 뜻밖에도 왕유의 시를

새겨 놓았는데, 자못 마음에 느끼는 바가 있어 옮겨 적었다.

　　그대에게 술을 따라 권하노니, 마음 편히 지내시게
　　세상 인정 뒤집어지는 것, 출렁이는 파도와 같지
　　오래도록 사귀어 온 사이에도 경계심 여전하고
　　먼저 출세한 이는 그러지 못한 자 비웃는다네
　　풀잎의 푸른색 가랑비에 젖어 더욱 짙어지는데
　　꽃가지 움을 트려 하나 봄바람이 아직 차갑구나
　　세상사 뜬구름과 같거늘 물어 무엇 하겠는가
　　조용히 지내며 맛있는 것 마음껏 먹느니만 못하다네

시골에 집을 마련하다

인생은 나그네 길이라 했는데, 그 뜻을 진즉 알지 못했다. 태어나서 학업을 마치고 직업을 가질 때까지 쭉 고향 한곳에서만 살았으므로 앞으로도 그러리라 생각했다. 그러나 알 수 없는 것이 세상의 일이어서, 동서남북 이리저리 바람 따라 떠돌아 헤매기를 수십 년. 머리카락은 세어 이미 하얗고 마음은 천근만근 무겁게 되었다. 이 고단하고 지친 육신과 영혼을 누일 곳은 과연 어디인가. 떠나온 고향은 낯설고 인심도 변했으니, 이제 돌아갈 곳마저 잃었다.

부득이 서울 인근 시골에 땅을 마련해 남은 삶을 도모하고자 했다. 땅을 구하러 나선 첫날 두어 군데를 둘러보았으나

마음에 차지 않았다. 오래된 마을에 들러 땅을 구했더니 마침 팔려는 주인이 있어 즉시 결정했다. 다만 한 필지의 땅을 나누어 작은 부분만을 사려고 하자 주인이 난색을 표하며 며칠을 끌었을 뿐이다.

마을은 산으로 둘러싸인 분지의 남쪽에 있다. 뒤에 산이 둘러 있고, 앞으로는 조그만 개울이 흐르는 배산임수의 남향이라 따뜻해 보이는 마을이다. 터가 그래서인지 수백 년을 이어 온, 백여 호가 넘는 큰 마을이다.

시골에 왔으니 소박하고 작으면서 시골스러운 집을 지으려고 했다. 그런데 잘 아는 분이 김개천 건축가에게 설계를 맡기라고 권했다. 나로서는 전혀 고려하지 않은 일이었지만, 생각을 바꿔 선생에게 부탁하니 흔쾌히 설계와 감리를 맡아 주었다. 선생과는 서로 오래 아는 사이로, 건축과 디자인에 관해 공적으로 많은 자문을 받아 왔다. 그 과정에서 한 번도 나의 의견을 낸 적 없이 항상 선생의 의견대로 따랐다. 하지만 이번에는 내가 기거할 공간이기에 작은 평수로 해달라는 등 이런저런 의견을 냈다. 그러다가 이내 나의 생각이 잘못되었음을 깨닫고, 모든 것을 선생에게 일임했다. 설계의 기본 공간 개념에 대한 설명만을 들었으므로 나중에 건물이 완공되고 나서야 비로소 그 구체적인 모습을 알게 되었다.

집 안은 정방형의 한 칸인데, 미닫이를 열고 닫아 아홉 칸

으로 나뉜다. 이런 구조는 에리히 멘델존이 말한 "건축가는 원룸 건축물로 기억된다."라는 건축계의 화두를 실천한 게 아닌가 짐작된다. 집 안팎의 경계도 분명하지 않다. 더운 여름날 유리문들을 열어젖히면 시원한 바람이 마주치면서 마치 정자에 앉아 있는 느낌이 든다.

새 집이 마련되자 축하해 주기 위해 멀리 고향에서 선배를 비롯한 몇 분이 찾아왔다. 미닫이를 이리저리 밀어 칸을 나누고 한 사람씩 잤다. 아침에 선배가 "따로 잤는데, 같이 잔 것 같네."라고 했다. 성당의 수녀님이 오셔서 집 안을 둘러보고 그렇게 마음에 들어 했던 모습도 기억에 남는다. 건축가가 그런 뜻으로 설계했기 때문이 아닐까 한다.

이 집은 김개천 선생의 생각이다. 그래서 나는 선생의 생각 속에 살고 있다. 선생의 생각을 훼손하지 않기 위해 지금까지 벽에 못 하나 박지 않았다. 몇 되지 않는 가구도 공간에 녹아들도록 단순하고 소박하게 두었다. 뜰에는 처음에 이런저런 꽃나무를 많이 심었다. 하지만 곧 나의 무지와 욕심임을 깨닫고, 대부분 정리해서 단출하게 했다.

일상의 거의 대부분을 집에서 보낸다. 어쩌다 만난 마을 사람은 좀 나오라고 인사말을 건네지만 마음이 그렇게 내키지는 않는다. 집에만 있으니 계절의 바뀜에 민감하게 되었다. 뜰에는 이미 봄이어서, 방에 앉아 뜰을 내다보니 핀 꽃이란

진달래와 개나리 둘뿐이다. 담장으로 두른 측백나무의 진녹색 바탕에 외대로 솟아올라 핀 진달래꽃의 연분홍빛이 더욱 부드럽고 곱게 빛난다. 그러나 이 화사한 아름다움도 머지않아 사라지면서 우리에게 우주의 무상을 깨우쳐 줄 것이다.

진달래와 개나리가 피고 지는 것을 보면, 우리의 한생도 여기에 그치지 않고 또 다른 세상을 맞아 무한히 유전할 것임에 틀림없다. 그사이 나의 시골집 또한 무너져 흔적도 없이 사라지리라. 우주의 시간은 참으로 광대하고, 인간의 생명은 찰나이면서 영원하다. 지금 이 순간 애달아하는 우리의 운명도 모두 하늘의 뜻에 달려 있다. 그러하니 하늘이 이승에서 나에게 남겨 준 시골집에서의 마지막 삶의 안식도, 앞으로 떠돌아야 할 길고 먼 나그네 길에 잠시 머물렀다 가는 여인숙이 아니겠는가?

끝으로 김주원 건축가가 나의 집을 맡아 시공하고, 더불어 다음의 글을 써 주었기에 여기에 옮겨 싣는다.

한칸집

삶을 살되 삶을 잊게 하는 집. '한칸집'을 설계한 건축가 김개천이 던지는 집에 대한 화두이다. 필자는 여기에 덧붙여 이 집은 '삶을 잊음으로써 다른 삶을 살게 하는 집'이라 말하고 싶다.

이 집 주인의 이야기가 딱 그렇다.

몇 년 전 어느 날, 집주인은 건축가에게 도연명의 시집을 건네며 조선 선비의 사랑방처럼 작고 검박한 집을 지어 달라고 의뢰했다. 이후 집터로 고른 이렇다 할 것 없는 시골 마을 어귀에 한칸집이 들어서니, 시의 한 장면 같기도 하고 아닌 것 같기도 한 것이 아리송하다. 이 집은 작은 듯 커다랗고, 낮은 듯 높다랗고, 내려앉은 듯 솟구친다.

한칸집은 3×3미터의 정사각형을 가로세로 각각 세 칸씩 이어 붙여 만든 아홉 칸짜리 집이다. 건축가는 이 아홉 칸을 움직이는 문으로 구획해 칸의 경계를 넘나들게 했다. 집 전체를 감싸는 ㄷ자로 꺾인 바닥과 벽, 지붕 아래 열두 개의 기둥을 세워 아홉 칸을 구획했다. 기둥과 기둥 사이에 투명한 창문을 달아 내부와 외부의 경계도 영역도 느껴지지 않도록 했다. 81제곱미터의 아홉 칸은 일순 커다란 한 칸이 되기도 하고, 각각의 칸이 또한 온전한 한 칸이 된다. 그래서 한칸집이다.

제일 뒷줄 세 칸은 침실과 욕실과 드레스룸으로, 사적인 영역이다. 중간 칸들은 다실과 출입구와 거실로 완충적인 영역이고, 제일 앞 칸은 주방과 식당, 서재가 자리 잡았다. 아홉 칸의 가장 가운데에 자리 잡은 다실은 움직이는 문을 다 열면, 네 기둥으로 구획되어 둘러싼 모든 것을 끌어들이는 하나의 중심이 되고, 네 개 문을 다 닫으면 밝고 안온한 빛으로 가득 찬 오롯

한 영역으로 존재한다. 벽과 문과 창이 있는 어느 방과는 달리, 벽과 문과 창이라 부를 만한 것이 아무것도 없는 방이라니! 다실 밖의 칸들은 또 어떤가. 집은 온통 유리로 둘러싸여 열려 있지만, 세 면으로 내뻗은 처마가 드리우는 그림자 속에 몸을 감추어 편안하다. 내부와 외부의 경계를 넘나들며, 스스로 열린 중심이 된 장소의 힘이다.

경계를 넘나들어 '임의적'이며 '유보적'이고 '무규범적'인 집. 이 집의 가장 중요한 설계 개념이기도 하다. 건축가는 이를 두고 '지적인 태도를 가늠하게 하는 척도'라는 모호한 말을 남겼다. 아마 자신의 경험과 인식의 한계 아래 자신을 묶어 두지 않고, 인지할 수 없지만 존재하는 그 너머의 우주적 관심에 대한 지적 태도를 말하는 듯하다. 대체, 집이 이것과 무슨 상관이란 말인가.

집주인이 은퇴를 앞두고 건축가에게 자신의 은거를 설계해 줄 것을 부탁해 만들어진 집이 바로 한칸집이다. 미술사학자이기도 한 집주인이 평생 모은 귀한 도록과 관련 서적들을 후학에게 나누어 주고, 빈 몸으로 머물기 위해 지은 집. 이 집의 독특한 건축 형식은 그에 걸맞은 집주인의 삶의 형식과 만났을 때 존재 가능한 것이기도 하다. 우리 삶은 자질구레한 일상의 물건과 추억과 사건들로 복잡하게 얽혀 있지만, 예술은 그것을 가볍게 뛰어넘어 삶을 확장시킨다.

건축가는 집주인이 은자의 삶을 이야기할 때, 오래 보아 온 그 삶의 진실에 다가가고자 했다. 그래서 이 집이 은퇴나 여생, 노후와 같은 현실의 이야기를 품어 내면서도 이를 훌쩍 뛰어넘어 집주인의 삶의 영역을 확장시킬 수 있기를 바랐다. 무한히 변화하는 형식은 그 삶의 형식과 맞닿아 있다. 주인의 삶은 이 집의 형식과 만나 무한히 변화하며, 홀로 거하되 스스로가 있는 곳을 세상의 중심이 되게 하고 있다.

한국미술사학자인 집주인이 전한 이 집에 대한 또 다른 설명에 따르면, 고대 중국 건축에서는 아홉 칸 집을 명당(明堂)이라 불렀는데, 그중에서도 제일 앞 세 칸 중 가운데 칸을 명당이라 부른다고 했다. 그는 주로 이 명당 칸에 앉아 사색하고 독서하고 책을 쓰면서, 하루를 보낸다. 이곳은 사방이 막힌 곳 없이 틔어 있는 데다 경계를 넘어 허공에 떠 있는 길게 낸 퇴 덕분인지, 영화 「인터스텔라」처럼 우주 좌표의 어느 지점 같기도 하다.

건축가는 건축이 무엇인지에 대한 답을 찾으러 다니던 젊은 시절과 정해진 답 없이 자유로움을 구가하던 때를 지나 이제 자신의 건축에 대해 무언가를 드러낼 수 있겠다고 생각하던 즈음 이 한칸집을 만들게 됐다고 말한다. 건축가는 그런 자신의 생각을 '건축 밖의 건축(Back Out of Architecture)'이라 설명했는데, 스스로를 무어라 규정하지 않으며 기능을 해석하지도 않는, 건축 밖에 존재하는 건축이다. 문명이 발달할수록 인류는

주변의 공간을 내부화해 왔지만, 건축가는 '외부가 된 내부, 그 속에서 이루어지는 외부적 삶'에 관심을 보이며 다시 외부로 돌아가는 건축 이야기를 들려주었다.

집주인은 한칸집이 작고 검박한 집이기를 바랐지만, 이 집이 한편으로는 무척 화려한 형식이기도 하다는 필자의 의견에 건축가는 동의했다. 한칸집에 대해 건축가는 자연의 화려함을 빗대어 그것은 생명과도 같이 화려하다고 했다. 건축은 자연처럼 스스로 존재할 수 있는 힘을 지닐 때 화려함으로 승화되는데, 그것이 인문적이고 예술적인 힘을 가진다는 것. 그런 집이야말로 '삶의 무대이자 피안으로, 삶을 살되 삶을 잊게 하는 집'으로서 우리 삶을 확장시킨다.

무너진 마을

국민학교 입학 전해에 5·16 군사쿠데타가 일어났다. 박정희가 십팔 년간 집권했으니, 학창 시절 내내 대통령은 박정희였다. 그처럼 영구할 것 같았던 박정희의 집권도 어느 날 아침 한순간에 무너지니 그야말로 화무십일홍이었다. 그가 만들어 냈던 많은 이데올로기들도 함께 무너졌지만, 남겨진 유산은 오랫동안 우리 사회를 지배해 왔다.

박정희가 새마을운동과 유신이라는 두 마리의 말을 타고 한참 달려 나갈 때에도 봄의 대기는 훈훈했고 벚꽃은 흐드러지게 피었다. 나의 동네 위쪽 야산의 유원지 언덕에 풀이 파랗게 덮이면, 봄놀이 나온 사람들이 어울려 막걸리를 마시고

장구 가락에 맞춰 춤추고 노래 불렀다. "노세 노세 젊어서 노세, 늙어지면 못 노나니, 화무는 십일홍이요, 달도 차면 기우나니라……."

이때쯤 밑에서 파출소 순경이 호루라기를 불며 뛰어 올라온다. 그러면 놀이객들은 갑자기 "새벽종이 울렸네, 새아침이 밝았네, 너도나도 일어나 새마을을 만드세……"라고 노래를 바꿔 불렀다. 박정희가 작사 작곡 했다는 「새마을 노래」였다. 순경이 약간의 주의를 주고 내려가면, 흥이 깨진 사람들은 둘러앉아 막걸리만 들이켤 뿐이다. 이것이 박정희 시대 새마을운동의 자화상이었다.

새마을운동은 박정희 시대를 관통하는 의식과 사회 개혁 운동이었다. 농촌의 마을 길이 넓혀지고, 초가지붕이 슬레이트로 대체되고, 돌담이 시멘트 블록으로 교체되는 결과를 얻었다. 그런데 박정희가 추진한 산업화의 영향으로 도시화가 촉진되면서, 많은 농촌 사람들이 일자리를 찾아 고향을 떠나 도시로 몰렸다. 박정희가 의도하지 않게 농촌은 몰락하고 공동화(空洞化)되었다. 이러한 점에서 새마을운동은 한국 근대 역사상 커다란 변화의 소용돌이 속에 위치했으며, 실패했다.

농촌 문제는 산업화 과정에서 피할 수 없다. 가까운 일본도 우리와 같은 문제를 겪었지만 우리같이 농촌이 철저히 파괴되지는 않았다. 농촌 문제를 해결하기 위해서는 복합적인

시각이 필요하며 농학, 농업사, 농촌경제학, 농촌사회학, 농촌미학 등 다양한 분과에서 통합적으로 접근해야 한다. 우리에게 가장 본질적이면서, 오랜 전통이 축적된 부문이기 때문이다.

우리 농촌 마을은 대개 수백 년의 시간에 걸쳐 형성되었다. 마을 길 하나하나가 여러 대 선조들의 고민과 생각을 거쳐 그 지형과 경관에 맞게 조성되었다. 마을 입구의 느티나무와 정자, 마을 안 돌담과 도랑, 우물터까지도 모두 오랜 시간 마을 사람들의 중지를 모아 디자인된 것이다. 그래서 구석구석까지 사람의 손길이 미치지 않음이 없고, 이 세상뿐만 아니라 저세상 사람들의 에너지가 수백 년 동안 퇴적되었다. 일본의 농학자 쓰노 유킨도(津野幸人)가 『소농(小農)』에서 퇴적된 농촌 경관에는 반드시 '죽은 자의 참여'가 있다고 한 대로이다.

일제 시대 한국을 찾은 야나기 무네요시는 사람과 자연이 서로 감싸고 있는 우리 마을의 아름다운 모습에 감탄했다. 만약 저 집들이 없으면 산도 없는 것이며, 저 산이 없다면 저 집들도 없는 것이니, 이렇게 불가사의한 아름다움을 지닌 장면이 이 세상에 그렇게 많이 있지는 않을 거라고 했다. 최고의 찬사였다.

자연과 마을이 서로 어우러진 경관은 누대에 걸쳐 끊임없

이 동네를 손질하고 농작물을 가꿔 온 결과로 더욱 아름다운 모습을 드러내게 된 것이다. 어릴 적에 갔던 시골 마을은 켜켜이 세월의 때가 묻어 반질반질 윤이 나는 진한 색이었다. 정돈된 밭이랑과 논, 논밭에 자라는 농작물은 주변 경관과 어우러져 잘 가꾼 정원과 다를 바 없었다.

어린 시절 초여름 날에 할머니는 집 뒷동산 꼭대기의 콩밭을 매곤 했다. 학교가 파하면 나는 가방을 마루에 던져 놓고, 매번 산 밑 옹달샘의 물을 주전자에 떠서 할머니에게 갖다드렸다. 물이 차가워서 표면에 이슬이 송글송글 맺힌 주전자를 들고 낑낑대며 산 위에 오르면, 그늘도 없는 초여름의 뙤약볕에서 수건 쓴 할머니는 혼자서 밭을 매고 있었다. 내가 멀리서 '할머니' 하고 부르면서 다가가면, 치마까지 땀에 젖은 할머니는 이루 말할 수 없이 기뻐하며 주전자 뚜껑에 물을 따라 벌컥벌컥 들이켰다.

지금 생각해 보면, 할머니에게 콩밭 매는 시간은 고통의 시간이요, 고독의 시간이다. 그리고 그 시간의 끝에 잡초가 제거되어 말끔히 정돈된 콩밭은 할머니에게 예술 작품이 아니고 무엇이겠는가? 항상 손을 비벼 가며 기도했던 할머니는 부엌에서는 물을 떠 놓고 빌었고, 절에 가서는 부처님에게 중얼중얼 빌었다. 옆에서 가만히 들으면 자식들을 위함이었으니, 돌아가신 할머니의 영혼이 우주에 떠 있다면 지금도 그렇게

후손들을 위해 빌고 계시리라 믿는다.

논밭을 가꾸며 살아가는 사람들은 영혼과 심성도 그와 닮는다. 노동의 신성함을 깊이 체득하고, 뿌린 대로 거두며, 선조로부터 물려받은 공간과 일에 대해 하늘에 순명하는 삶을 산다. 그러한 태도는 수행과 다름이 없다. 스즈키 쇼조(鈴木正三)는 이를 신앙의 경지로 표현했다. "농업으로써 업장(業障)을 소멸하며, 대원력(大願力)을 일으켜 괭이를 휘두를 때마다 나무아미타불을 읊으며 경작한다면, 반드시 부처의 경지에 이를 것이다." 비록 이런 경지까지는 아니더라도, 우리의 농촌 마을은 노동의 고통을 통해 배가된 쾌감을 느끼고 숭고한 정신을 체험하는 삶의 공동체였다. 그리고 그 결과물로 마을은 정돈되고 아름답게 빛났다.

우리 농촌 마을은 수백 년 동안 선조들의 땀과 영혼이 깃든 신성하고 아름다운 공간이다. 그러므로 이를 대하는 우리의 자세로는 농촌미학적 접근이 무엇보다 우선적이고 중요하다. 그러나 새마을운동은 농촌 마을을 헌 마을로 규정하고, 타파의 대상으로 삼았다. 미학적 전통을 깡그리 무시하면서 오로지 부자 마을을 만들겠다는 경제적 입장에서만 접근한 것이다. 그마저 실패함으로써 농촌 마을은 완전히 무너져 내렸고, 그 아름다운 영혼은 천민자본주의의 공격으로 해체되어 이제 천박한 몰골만 남았다.

다빈치의 「최후의 만찬」

이탈리아 여행을 밀라노로부터 시작했다. 레오나르도 다빈치의 「최후의 만찬」을 보기 위해서이다.

산타마리아 델라 그라치에 성당 앞에 있는 카페에서 에스프레소를 마시며 기다리다가 예약 시간에 맞춰 들어갔다. 「최후의 만찬」을 보면서 레오나르도 다빈치가 이 작품에 쏟아부은 공력의 무게를 실감할 수 있었다. 「모나리자」의 명성이란 이에 비해 다분히 부풀려진 측면이 있다는 느낌이었다. 다빈치의 역작은 역시 「최후의 만찬」이고, 서양 회화사의 하이라이트이기도 하다. 여행을 마무리하던 마지막 날에도 성당 앞 카페에 앉아 다시 볼 수 없는 「최후의 만찬」을 아쉬워했다.

그림의 중앙에는 예수를 중심으로 하고 좌우에 제자 여섯 명씩을 배치했다. 조용하고 정지된 예수의 자태에 비해 열두 제자들은 강렬하게 동요하고 있다. 레오나르도 다빈치는 역동적으로 그 순간을 표현했다. 예수가 만찬 중에 "몹시 번민하시며" 제자들을 향해 "너희 가운데 한 사람이 나를 팔아넘길 것이다."라고 말한 결정적 순간이기 때문이다.

최후의 만찬에서 예수는 한 사람의 배신을 언급했지만, 다빈치는 동요하는 열두 제자의 포즈를 통해 그 마음속에 모두 배신의 싹이 있음을 표현하고 있다. 예수의 오른쪽에 있는 베드로, 유다 등은 주로 배신과 관련된 인물들이다. 그리고 왼쪽에 있는 토마, 필립보를 비롯한 대부분은 예수의 말을 의심해 온 인물들이다. 실제로 뿔뿔이 흩어졌던 제자들의 행태가 그것을 증명한다.

화가가 표현한 그림의 원근법적 배경과 중앙의 커다란 창문에 의해 예수의 모습이 부각된다. 비스듬히 고개를 왼쪽으로 숙인 슬픈 연민의 표정에는 배신을 언급하는 순간 이미 가롯 유다의 배신조차 용서했음이 암시되어 있다. 신은 이미 모든 인간을 용서했다. 예수의 사랑이란 십자가에 매달려 죽음 앞에서도 저들을 용서해 달라고 말한 데에서 비롯된다. 용서를 통해 사랑에 들어갈 수 있다는 말이다. 다만 신의 뜻을 받아들이고 그 용서를 실천하는 문제는 전적으로 인간의

몫이기도 하다.

인간으로서 가장 감내하기 어렵다는 배신의 문제를 주제로 삼은 것이 「최후의 만찬」이다. 성경의 창세기도 인간의 역사가 배신으로 시작되었음을 상징하고 있다. 이렇듯 인간은 원래 배신의 동물이다. 인간의 마음이란 바람에 흔들리는 들판의 풀과 같은 것이어서, 한결같은 마음을 내기가 어려운 것이 본성이다. 그럼에도 불구하고 예수는 줄곧 굳센 믿음을 외쳤고, 세상은 물론 제자들로부터 외면받았다. 따라서 기독교에서 믿음을 강조하는 것은 당연하다. 불교에서도 신앙심을 가장 중요시하는데, 화엄의 핵심 교리는 처음 신심을 낼 때가 곧 깨달음이라 해서 믿음을 강조하고 있다. 종교에서 신앙심은 그 첫 출발이자 도착점이다.

성경의 요한복음에는 최후의 만찬 장면이 가장 자세하게 묘사되어 있다. 이른바 사대복음서 중에서 가장 늦은 시기에 쓰였고, 또 교리상으로도 가장 완성도가 높기에 그리되었을 것이다. 내가 생각하기로 요한복음의 구조는 서론과 결론이 가장 첫 부분과 끝부분에 있다. 그리고 최후의 만찬이 본론이다.

요한복음의 첫 부분은 "한 처음에 말씀이 계셨다."로 시작된다. 이어 그 말씀은 천주이고, 그분 안에 생명이 있는데 그분을 받아들이지 않는 이들을 위해 외아들 예수를 보낸다고

했다. 요한복음의 첫 부분은 신약의 창세기라 할 수 있다. 거기에는 기독교의 우주론이 있고, 천주와 인간의 중계자로 예수 출현의 당위가 설명되면서 신약의 서사가 대부분 응축되어 있다.

요한복음의 끝부분에서 부활한 예수는 베드로에게 "너는 나를 사랑하느냐?" 하고 세 번이나 같은 물음을 묻는다. 세 번째에 이르러 베드로는 슬픈 마음이 들면서 "제가 주님을 사랑하는 줄을 주님께서는 알고 계십니다." 하고 대답한다. 바로 이 부분이 요한복음의 결론이며, 기독교의 핵심이다.

요한복음의 구성은 매우 체계적이고 치밀하다. 서론, 본론, 결론 세 부분을 위해 잘 짜여져 있다. 결론 부분에서 예수가 제자들에게 나타난 것은 세 번째였고, 또 베드로에게 세 번을 반복해 질문한다. 그 전에 예수는 사흘 만에 부활했으며, 십자가에 못 박힐 때도 좌우 죄수들과 함께 셋이었다. 이런 사실은 본론에도 전제되어 있다. 최후의 만찬 중에 예수는 베드로의 세 번의 부인을 예견했다. 그리고 또 제자들이 예수 사후를 걱정하자, 천주께서 예수의 이름으로 보낼 성령(聖靈)을 약속한다. 여기에서 언급된 성령은 이후 로마 기독교에서 성부 천주, 성자 예수와 함께 삼위(三位)의 일체(一體)로서 중요한 교리가 되었다.

요한복음이 전하는 최후의 만찬은 "예수께서 제자들을 더

욱 극진히 사랑해 주셨다."로 시작된다. 이것이 최후의 만찬에서 전하고자 하는 메시지이고, 요한복음의 골자다. 이 사랑의 메시지는 끝부분의 결론에 예수가 베드로에게 세 번이나 물으면서 반복해서 강조된다. 만찬에 앞서 예수는 제자들의 발을 씻겨 주고 "서로 사랑하여라."라는 새 계명을 주었다. 또 "나는 길이요, 진리요, 생명이다."라고 하며, 이어 성령을 언약하고, 제자들에게 평화를 주고 간다고 했다. 이렇게 최후의 만찬 말씀 중에 기독교의 핵심 가르침이 모두 담겨 있다.

요한복음 중 최후의 만찬은 예수께서 제자들을 위해 천주께 드리는 장문의 기도로 끝을 맺는다. "나는 이제 세상을 떠나 아버지께 돌아가지만 이 사람들은 세상에 남아 있을 것입니다. 거룩하신 아버지, 나에게 주신 아버지의 이름으로 이 사람들을 지켜 주십시오. 그리고 아버지와 내가 하나인 것처럼 이 사람들도 하나가 되게 하여 주십시오." 이 기도의 간절함의 극치에 이르러 망망한 우주 가운데 한 점에 불과한 나의 존재를 인식하고, 아울러 지금 이 순간 은총의 무한함을 자각한다면, 그 사랑의 말씀에 눈물을 흘리지 않을 수 없다.

가톨릭 교회에서 2000여 년 가까이 집전해 온 미사는 바로 이 최후의 만찬을 재현한 예식이다. 최후의 만찬은 신자들이 예수를 직접 만나는 시간이며, 교회가 가지는 영적 재산의 총화라고 할 수 있다. 최후의 만찬은 이처럼 기독교 역

사에서는 물론 서양사 전체에서 가장 극적인 사건이기에, 레오나르도 다빈치는 일생일대 혼신의 힘을 기울여「최후의 만찬」을 그린 것이다. 최후의 만찬을 관통하는 용서와 사랑의 메시지 그리고 제자들을 위해 드린 간절한 기도를 떠올리며, 산타마리아 델라 그라치에 성당에서「최후의 만찬」을 보았다.

미켈란젤로의 「다비드상」

　미켈란젤로 언덕에서 피렌체 시내를 내려다보았다. 언덕에
는 실물 크기의 「다비드상」 모조품이 서 있었다. 이렇다 할
감흥을 느끼지 못해서 진품을 꼭 보아야 하는지 의문마저 들
었다. 그러나 시내를 돌다가 그 박물관 앞에 이르니 사람들
이 줄을 서 있는지라 생각을 바꿔 「다비드상」 진품을 보았다.

　예술성의 측면에서 보면 그 옆에 전시된 「피에타」에 훨씬
관심이 갔다. 하지만 인체의 이상적 아름다움을 완벽하게 표
현해 냈다는 점에서 「다비드상」에서 커다란 감동을 받았다.
아름다운 작품이었다. 이렇게 대단한 작품을 만들어 낸 그
시대가 참으로 궁금해졌다.

르네상스는 흔히 휴머니즘에 근거한 인간의 발견이라든가 고전 고대의 부활로 이해된다. 그런데 지금까지 부르크하르트의 문화사나 뵐플린의 양식사로 배워 온 전통적인 르네상스 이해가 「다비드상」의 실물을 보고 난 뒤에 오히려 혼란스럽게 되었다. 작품에 더욱 깊은 종교성이 담겨 있음을 느꼈기 때문이다.

다비드는 성경에서 하느님의 이름으로 골리앗과 싸워 이긴 다윗을 가리킨다. 그는 아름다운 얼굴의 미소년으로 이스라엘 통일 왕국을 이루었으며, 하느님과 인간의 중개자였다. 그래서 후대 신약 저자들은 그를 예수의 선조로 내세웠다.

미켈란젤로는 다비드의 신체 각 부위와 그 전체적인 조화를 통해 가장 아름다우면서 이상적인 인간의 모습을 창조했다. 그것은 성경 창세기에서 하느님이 자연을 창조하고 "보시니 참 좋았다."라는 것과 일치한다. 신이 창조한 것에는 신성이 깃들어 있다. 가톨릭 미사에서 예수의 몸과 피를 마심으로써 예수와 일치를 이루는 것과 마찬가지이다.

르네상스 시대 당시 기독교 내부에는 모든 물질에 영성이 편재한다는 사상적 흐름이 존재했다. 신플라톤주의의 범신론이 여기에 가세하면서 인간의 육체 가운데 신성이 존재한다는 관념이 부각되었다. 이러한 배경에서 미켈란젤로는 다비드의 육체에 존재하는 신성을 표현하고자 했다. 이렇게 보

면 미켈란젤로의 「다비드상」은 신성에 대한 가장 아름다운 찬양이라 할 수 있다.

「다비드상」을 보기 전부터 서양 문화의 근간이 되는 기독교 역사에 대해 알고 싶었다. 이 책 저 책 읽으면서 많은 시간을 보냈지만 이해에 이렇다 할 진전이 없었다. 그 와중에 「다비드상」을 보고 나니 르네상스는 물론 기독교 역사에 관해 더욱 혼돈 속으로 빠져드는 느낌을 받았다. 현대 학문의 진정한 스승인 카를 구스타프 융은 어떤 입장에 있는지가 궁금할 때, 마침 융의 통찰에 근거한 유아사 야스오(湯淺泰雄)의 책을 읽자 비로소 서양 기독교 역사가 확연히 정리되면서 선명하게 떠올랐다.

유아사 야스오는 융이 정리한 대로 서양 정신사를 정통과 이단의 상호 길항 관계로 파악한다. 한쪽은 예수의 정신이 바오로와 아우구스티누스를 거쳐 로마 시대에 이르는 정통이고, 그 맞은편은 영지주의, 성모 신앙, 연금술과 같은 잡다한 성격을 가진 이단이라는 두 존재다.

영지주의는 인간성 안에 신성이 내재한다는 전제하에 자력에 의해 신과 합일할 수 있다는 논리이다. 이는 은총에 의한 타력의 구원을 주장하는 정통과는 달랐다. 성모 신앙은 성모 숭배와 이교의 지모신 신앙이 습합되어 여성들을 중심으로 한 민중 신앙의 형태로 광범위하게 퍼져 있었다. 연금술

은 만물에 영성이 가득 차 있다는 범신론적 우주관 아래 그 영성의 종자를 발견하려는 기술이다. 이러한 이단은 기독교의 정통과는 근본이 달랐지만, 일부 유사한 부분을 내세워 정통에 녹아들었다.

중세까지 정통은 이단을 크게 탄압하지 않았으며 양자는 균형을 이루었다. 이단이 표층으로 떠오른 것이 13세기 이탈리아 르네상스에 이르러서였다. 만물은 영적인 힘으로 차 있다는 범신론적 우주관의 연금술에, 가장 낮고 비천한 물질에도 최고 존재로부터 유출된 영성의 종자가 숨겨져 있다는 신플라톤주의가 결합한 것이다. 그리하여 르네상스 예술은 인간 육체를 긍정했고 화려한 꽃을 피웠다.

가톨릭 교회의 정통과 이단의 균형은 종교 개혁으로 파국을 맞이했다. 프로테스탄트는 은총에 의한 타력 구원을 강조하면서 가톨릭의 이단 포용을 공격했다. 그러자 가톨릭에서도 자구 수단으로 이단을 배격하기에 이르렀다. 이제 기독교 내부에서 설 자리를 잃고 탄압받게 된 이단은 그들 나름의 생존을 모색했다. 연금술은 기독교라는 가면을 벗고 근대 과학이라는 이름으로 신장개업했다. 영지주의는 일부 수도원에 숨어 명맥을 유지하고, 나머지는 근대 철학이라는 분야를 만들어 기독교로부터 탈출했다. 성모 신앙은 미신으로 치부되어 마녀 재판의 대상이 되면서 지하로 잠입했다.

세력을 얻은 프로테스탄트는 가톨릭 미사나 고해성사와 같은 성전례(聖典禮)까지 배격했다. 그 결과 성전례와 그에 따르는 음악, 회화 등의 예술적 수단을 통해 인간의 무의식 속에 숨어 있는 정념을 정화시키는 통로가 봉쇄되었다. 청교도의 도덕적 엄격주의가 그 자리를 대신했다. 이로 인해 육체적 가치가 부정되면서, 육체에 신성이 존재한다는 르네상스 시대의 관념이 이제 이단으로 치부되어 가톨릭과 프로테스탄트 양측 모두로부터 탄압받았다. 신성을 잃은 육체는 기독교 밖으로 나와 완전히 세속화된 육체로 남았다. 그로부터 파생된 현대의 성 해방은 가치를 상실한 육체의 복권 요구이자, 정신에 대한 육체의 복수였다.

인간 무의식 속의 힘은 정념으로 축적되어 밖으로 발산하려는 성질을 가졌다. 그러나 기독교에 의해 배출구가 막힌 그 힘은 변형된 채로 서양 근현대사에 분출되었다. 금욕적 노동에 의한 자본주의의 발전, 제국주의의 식민지 침략, 두 차례에 걸친 세계 대전에서 히틀러가 보인 것과 같은 광기가 그것이었다.

유아사 야스오는 서양 문명과 기독교 역사를 이와 같이 하나의 거대한 체계로 정리했다. 이러한 체계는 융으로부터 비롯된 것이다. 우리는 흔히 융을 심리학자로만 알고, 그가 서양 정신사 연구에 끼친 영향을 잘 모른다. 유아사 야스오는

융의 저작을 처음 접하고서 어두운 그림자의 세계에 빛을 비춰 주는 것 같은 아주 독특한 인상을 받았다고 했다. 나 또한 그런 경험을 했기에 충분히 공감한다.

두 학자의 지적대로 근현대 서양의 철학, 과학, 사회 경제적 구조 등을 모두 기독교가 낳은 아들이라고 할 수 있다. 따라서 아버지인 기독교는 아들을 보살펴야 할 책임과 의무가 있다.

기독교는 하나인 하느님과의 일치를 추구한다. 그래서 이원적 대립과 배제의 논리가 아닌 통합의 논리를 추구해야 한다. 정신과 육체, 남성성과 여성성, 자력과 타력, 신앙과 과학 이 모든 것이 둘이 아닌 하나이다. 기독교 내의 정통과 이단이 가장 잘 조화를 이루었던 시대가 르네상스이며, 그 정점에 미켈란젤로가 가장 아름답고 이상적인 인간상으로 표현한 「다비드상」이 있다. 미켈란젤로는 "내 영혼은 지상의 아름다움을 통하지 않고서는 천국에 이르는 계단을 찾을 수가 없다."라고 말했다. 이렇게 인성 속에 신성을 합일시킨 「다비드상」이기에 더욱 아름다운 것이다.

바베트의 만찬

영화 「바베트의 만찬」은 덴마크의 소설가 이자크 디네센의 단편 소설이 원작이다. 영화를 보고 나니 관심이 생겨 소설도 읽어 보았다. 하이라이트에 해당하는 만찬 부분을 여러 차례 읽고 또 보았다. 소설과 영화를 대조해서 보기도 했다. 만찬 장면을 시각적으로 묘사한 영화가 소설보다 훨씬 효과적이라는 생각이 들었다. 특히 만찬이 끝나고 방을 옮겨 피아노 반주에 맞춰 부르는 성가 장면은 소설에는 없고 영화에만 삽입된 것이다. 이 부분이 영화의 클라이맥스를 이루면서 높은 정신적 고양을 체험하게 한다.

「바베트의 만찬」은 어른들을 위한 동화이자 깊은 종교적

메시지를 담고 있는 우화이다. 프란치스코 교황은 자신이 가장 좋아하는 영화로 이 「바베트의 만찬」을 꼽았다고 한다.

노르웨이의 궁벽하고 황량한 마을에 사는 두 자매와 함께 이야기는 시작된다. 두 자매를 비롯한 마을 사람들은 깊은 청교도 신앙에 의한 금욕적인 생활을 하면서 종교적 가치 외에 의미를 두지 않는 무미건조한 삶을 살아가고 있었다. 두 자매 집에 가정부로 몸을 의탁한 프랑스 여인 바베트가 복권에 당첨된 돈을 모두 털어 하룻밤 만찬을 베푼다는 줄거리이다.

만찬에는 젊은 시절 두 자매 중 언니에게 끌렸던 청년 장교도 우연히 초대된다. 그는 이제 장군으로, 성공과 출세 그리고 명성까지 어느 것 하나 빠질 것 없이 갖춘 인물이 되었다. 그렇지만 훈장이 주렁주렁 매달린 제복을 거울에 비춰 보며 "헛되도다, 헛되도다, 모든 것이 헛되도다!" 하고 되뇐다. 자신이 평생 추구했던 것에 대한 회개이자, 앞으로 있을 만찬의 성격에 대한 암시이다.

마을 사람들은 그동안 신앙과는 달리 자기 이익을 도모하며 서로 반목하고 갈등해 왔다. 그런데 만찬에 훌륭하고 풍성한 음식과 최고의 포도주가 나오자 경직되었던 몸과 마음이 풀어지면서 용서와 화해의 기운으로 바뀐다. 만찬을 통한 회개이다. 빵과 포도주를 나누어 마신 마을 사람들은 두 자매의 아버지인 목사가 설교했던 말씀을 나눈다. "우리가 이

세상에서 가져갈 수 있는 것은 다른 사람에게 주었던 것뿐입니다."

취기가 오른 장군 역시 가슴에 무언지 모를 감동이 일면서 자리에서 일어나 말한다. "인간은 나약하고 어리석습니다. 우리는 은총이 유한하다고 생각하면서, 인생의 중대한 선택을 할 때마다 두려움에 떨고, 선택을 하고 나서도 잘못한 것이 아닐까, 다시 한 번 두려워합니다. 하지만 우리의 눈이 번쩍 뜨이는 순간이 있습니다. 은총이 무한하다는 것을 깨닫는 순간입니다. 은총은 조건을 달거나 특별히 누구를 선택하지도 않으며, 다만 우리가 그것을 믿고 기다리며 감사하는 마음으로 받아들이기만을 원합니다."

바베트가 베푼 만찬은 예수가 최후의 만찬에서 열두 제자들과 빵과 포도주를 나누어 먹고 이룬 일치의 은유적 표현이다. 예수의 최후의 만찬이 죽음으로 가는 통로에 있듯이, 바베트의 만찬에 참석한 열두 사람도 이제는 헤어질 시간이 되었다. 그들 모두 죽음을 앞둔 노인으로, 만찬을 마치고 옆 거실로 옮겨 커피와 샴페인을 마시며 서로 축복하고 사랑의 말을 건넨다. 그때 두 자매 중 동생이 피아노를 치며 찬송한다. 이는 죽음을 앞둔 인간의 회심(回心)과 신에 대한 찬양이다.

곧 날이 저물고 태양이 지고 밤이 오니,

휴식의 시간이 다가옵니다

주여, 당신은 빛 가운데 계시며

저 높은 하늘에서 다스리시니,

어둠의 골짜기에서 우리의 빛이 되어 주소서

우리의 모래시계는 곧 공허하게 비어 가며

낮은 밤에 정복됩니다

세상의 영광은 끝이 나니

그들의 낮은 너무나 짧고,

시간은 화살같이 빠릅니다

주여, 당신의 빛이 영원히 빛나게 하시고,

우리를 당신의 거룩한 은총으로 인도하소서

「바베트의 만찬」에서는 신앙에 대한 경직성을 경계하고 있다. 두 자매를 비롯한 마을 사람들은 금욕적인 청교도 신앙에 철저했다. 젊었을 때 뛰어난 미모를 가진 두 자매에게 외지의 청년 장교와 성악가가 접근해 왔다가 결국은 떠나고 말았다. 세속적 사랑과 성공에 의미를 두지 않는 두 자매를 설득할 수 없었기 때문이다. 마을 사람들은 음식에 대한 생각을 삼가고 거부해야 바른 영혼으로 먹을 수 있다는 경직된 생각을 지녔다. 그러나 가톨릭 신앙을 가진 바베트가 차린 풍성하고 맛있는 음식 또한 신의 축복을 표현한다. 만찬 음

식을 먹고 마실수록 마을 사람들은 몸과 마음이 점점 더 가벼워지고, 들뜬 마음을 기분 좋게 흔들어 더 높고 순수한 곳으로 띄워 올렸던 것이다.

성경에는 예수가 사람들과 더불어 먹고 마시는 얘기들이 많이 보인다. 인간은 음식을 먹음으로써 생명을 보존한다. 그런데 인간의 참된 아름다움은 예수의 몸과 피로 상징되는 말씀을 먹음으로써 생명을 얻는 데 있다. 「바베트의 만찬」이 전하는 메시지는 음식을 나눠 먹고, 그 음식이 은유하는 말씀을 통해 회심을 이룬다는 것이다. 그렇기에 죽음을 거쳐 다다른 부활의 상징이자, 우화로 표현된 현대판 신약이라 할 수 있다.

다산 묘소를 지나며

서울 다녀오는 길에 두물머리에 있는 다산 묘소를 들르고 싶었다. 하지만 운전 중에 깜박 길을 지나치고 말았다. 오는 길에 다산을 생각했다.

다산은 이렇다 할 죄도 없이 기약 없는 귀양살이를 십팔 년 동안 살았다. 추사도 십여 년의 세월을 제주에서 보냈다. 죄라면 강직한 일처리뿐이었다. 당대 최고의 지성으로서 시골에 갇혀 무고함의 분노를 삼키며 지낸 그들의 인고의 세월을 생각하니, 가슴이 저며 오고 눈물이 흘러내렸다.

사람은 누구나 시련의 시절을 피할 수 없다. 시련이 없으면 신이 함께하지 않으므로 자신을 뒤돌아보아야 한다는 말

도 있다. 그러나 우리의 시련이 아무리 크다 한들, 어찌 다산과 추사에 비하겠는가? 두 분을 더 단련시켜 거인으로 만들기 위해 하늘이 그런 시련을 주셨는지도 모른다. 시골집에 돌아와 거울을 보니, 두 눈이 붉게 충혈되어 있었다.

높은 산을 우러러보며 큰길을 가라

살아오면서 우리나라 여러 지역을 전전했다. 그러다 보니 각 지역마다 분위기가 다름을 알게 되었다. 그 가운데에서도 대구에 대한 느낌은 독특하다.

우선 자부심이 대단한 도시이다. 영남의 중심인 대구는 역사적, 경제적, 문화적으로 독특한 전통을 쌓아 왔다. 영남 사림의 전통이 여전히 저변을 흐르고 있으며, 근대에는 북의 평양에 대칭되는 남의 대도시로서의 위상이 있었다. 조선 시대 이래 약령시(藥令市)의 중심 도시였으니 영남의 부가 대구에 집중되었다. 일제의 경제적 침략에 항거한 국채보상운동이 서울이 아닌 대구에서 발생했던 이유에도 바로 이런 역사적

배경이 있다. 부산은 당시 대구의 위성 도시에 불과한 정도였다.

어떤 지역의 문화 수준을 알려면 차(茶) 문화를 보면 된다. 대구는 서울 다음으로 거대한 차 문화 시장이다. 예술 분야도 막강하다. 우리나라에서 가장 오래된 고전 음악 감상실 '녹향'이 대구에 있으며 그와 쌍벽을 이루는 '하이마트'도 대구에 있다. 법정 스님의 회고록에 젊은 시절 해인사에 있을 때 대구로 나오면 항상 하이마트 음악 감상실에 들렀다는 얘기가 나온다. 고전 음악을 듣는 저변 인구도 상당하고, 그 수준 또한 매우 높다. 음악 공연장과 대학교 음악과가 서울 다음으로 많은 도시가 대구이다. 음악뿐만 아니라 다른 예술 분야도 그러한데, 그 바탕에는 문화적 전통과 함께 대구의 재력이 뒷받침하고 있다.

20세기 후반으로 갈수록 서울의 구심력이 강해지면서 상대적으로 대구의 위상은 축소되었다. 전에는 비교할 수조차 없었던 부산의 경제력이 부쩍 커지고, 심지어 인천도 규모에서 대구를 능가했다. 대구는 이제 역사적 전통과 현실 사이 벌어진 간극을 어떻게 극복해 갈 것인가. 이런 생각이 들 때쯤 대구의 많은 사람들로부터 지역 발전을 위해 가장 노력한 인물로 평가되고 또 존경받는 문희갑 선생의 존재를 알게 되었다.

대구 시장을 지낸 문희갑 선생은 그전에는 청와대 경제수석으로서 인천 공항과 경부 고속철을 기획했고, 금융 실명제를 추진했다. 모두 우리나라 역사에서 전환점을 이룬 사업들이다. 이러한 거대 사업을 추진하는 데 따른 엄청난 반대와 모함에도 굴하지 않고 강력히 밀어붙인 사나이였다. 당시 금융 실명제는 워낙 급진적이어서 선생 자신이 직책에서 물러나기도 했다.

문희갑 선생을 처음 만나 몇 마디 나누는 과정에서 문화 예술에 대한 식견과 안목이 대단하다는 점을 직감했다. 정치인이나 행정 관료로는 매우 드문 경우였다. 가까이하며 많은 것을 배우기를 바라 가끔 선생이 시간 있을 때 모시고 얘기를 들었다. 선생이 경제기획원에 재직하던 시절에는 국가 예산을 편성하면서 예산 100만 원을 어떻게 쓸 것인가를 놓고 밤새워 토론했을 정도로 직원들 모두 애국심이 넘쳤다고 했다. 그리고 경제 분야에서 일할 때는 경제밖에 몰랐으나, 대구 시장을 맡으면서 문화와 문화 산업이 진정 중요한 것임을 깨달았다고 회상했다.

대구 사람들은 문희갑 선생이 시장 시절 엄청나게 많은 나무를 심어서 무더운 여름의 온도를 이 도가량 낮추었다고 말했다. 그 무렵 전국의 묘목 값을 대구가 올려놓았다는 말이 있을 정도였다. 언젠가 선생이 쓰레기 매립지였던 곳을 수목

원으로 가꾸었다고 해서 직접 가 보기도 했다. 훗날 숲 해설가로부터 대구수목원이 우리나라에서 생태 복원의 대표적인 모범 사례라는 얘기를 들었다.

여름날 한번은 문희갑 선생과 함께 차를 타고 대구 중심을 흐르는 신천 옆을 지났다. 나는 천변 둔치에 드문드문 서 있는 나무들을 보고, 더 많은 그늘이 있었으면 좋았겠다고 말했다. 그러자 선생이 답하기를, 그곳에 나무를 심으면 하천법 위반이라서 부하 직원들이 반대했지만 자신이 책임지겠으니 심으라 했고, 결국 감사원으로부터 당신이 징계를 받았다고 했다.

대구 신천은 원래 수량이 적어서 오염이 심각했다. 그런데 문희갑 선생이 멀리서부터 수도관을 묻어 끌어온 물을 흐르게 하니 환경이 전혀 다른 모습으로 변하면서 주변 부동산 값까지 올랐다. 그에 대해 묻자 선생은 못내 아쉬워하며, 당시 주변 반대가 워낙 심해서 수도관의 너비를 원래 계획했던 것보다 반으로 줄였더니 흐르는 수량이 충분하지 못하게 되어 후회된다고 했다. 선생을 모셨던 사람들이 전하기로는 선생의 별명이 '문핏대'여서 감히 그 앞에서 말도 제대로 꺼내지 못했다고 한다. 그런데 수도관 너비만은 어찌해서 주위 사람들 말을 수용해 물러섰는지는 알 수 없다.

대구가 안고 있는 딜레마에 대해 문희갑 선생이 이미 비전

과 방향을 모두 제시했다는 생각이 들었다. 그럼에도 도시는 그 이후 뭔가 표류하는 듯한 느낌을 주었다.

선생은 질풍노도와 같은 시절을 뒤로하고 시골에서 남평 문씨 세거지의 한옥을 지키고 있다. 한옥들은 마을을 이룰 정도로 규모가 크다. 고택에는 2만여 권의 방대한 고서적을 보관하는 인수문고(仁壽文庫)가 있는데, 우리나라 도서관 역사상 유례가 드문 문중문고이다.

마을의 담장을 따라 안쪽으로 들어가면 끝에 학문과 수양의 공간이 있다. 이 가장 중요한 공간에서 그 문중의 정신을 엿볼 수 있는데, 선조들이 후손에게 남긴 유훈이기 때문이다. 건물 당호는 광거당(廣居堂)이다. 광거란 『맹자』에 나오는 말로, 이상적인 인간상인 대장부(大丈夫)가 거처하는 곳이다. 천하의 넓은 곳에 거처하여 천하의 큰 도를 실천하고, 뜻을 얻으면 백성들과 함께하며, 뜻을 얻지 못하면 홀로 그 도를 실천한다는 뜻을 담고 있다.

광거당에는 누마루가 있다. 누의 이름은 고산경행루이다. 고산경행(高山景行)이란 『시경』에 나오는 말로, 사마천이 공자의 삶과 그가 도달한 경지를 이 말에 빗대어 존경을 표했다. 도연명 또한 죽음에 앞서 자식들에게 "높은 산을 우러러보며 큰길을 가라."라는 마지막 유언을 남겼다. 이 말을 새길 때면 보이지 않는 광대한 우주 속에서 묵직한 하늘의 명령을 든

는 듯하다. 선대가 새긴 광거와 고산경행의 정신이 문희갑 선생을 비롯한 남평 문씨 후손들을 오늘날까지 지탱해 왔으니, 아름다운 마을이다.

수도원에서

후텁지근한 초여름의 일요일 오후 늦은 시간에 수도원을 찾았다. 긴 골짜기를 지나 다다른 숲속의 성 글라라 봉쇄 수도원. 자신의 육신을 가두어 영혼의 자유를 얻고자, 성녀 글라라의 삶을 닮으려는 수도자들의 공간이다. 가톨릭 교회에서는 봉쇄 수도자들을 교회에서 찬미 합창과 침묵 기도의 정점이라고 했다.

수도원의 대문은 활짝 열려 있었다. 하지만 인적이라곤 찾아볼 수 없이 적막한 성당에 앉아 기도문을 읽었다. 한참이 지난 고요한 가운데, 멀리서 한없이 맑고 투명한 피아노 소리가 들려왔다. 기도문 읽기를 그치고 피아노 소리에 집중하니

한 음, 한 음이 꿈결처럼 밀려오면서 성스러움으로 바뀌었다. 한 수도자의 피아노 음악은 장구한 시간과 광대한 우주의 두 교차점에서 신에게 바치는 지극히 소박하고 미약한 찬양이었다.

프란치스코 교황은 봉쇄 수도자들이 낭송과 노래로 하느님을 찬미할 때 이 세상 모든 이를 위해 기도하는 것이자 구원을 위해 간구하는 것이라고 했다. 예수는 이 세상을 떠나는 마지막 순간 "세상 끝 날까지 언제나 너희와 함께 있겠다."라고 시공을 초월하는 사랑을 우리에게 약속했다. 이를 기억하니, 한 수도자의 찬양과 신의 반향이 하나로 어우러져 그 울림이 온 시공에 가득함을 느낀다.

추사 김정희

조선 시대 미술의 역사를 보면 볼수록 궁극에는 추사 김정희로 수렴된다는 느낌을 지울 수 없다. 따라서 추사를 이해하지 않고서는 조선 미술사를 정리할 수 없다. 추사의 학문과 예술적 경지를 이해하기는 어렵다. 그렇다고 피해 갈 수도 없는 상황이다.

추사는 명문 출신으로 장년까지 승승장구를 거듭한다. 그러다 뜻하지 않게 나이 쉰다섯에 제주도로 유배되었다가 구 년 만에 풀려난 후, 다시 북청으로 유배되어 이 년여를 보내고 돌아왔다. 과천 초당에서 쓸쓸한 노후를 보내다 일흔하나를 일기로 세상을 떠났다.

젊은 시절 추사의 자부심은 대단했다. 그의 자부심은 오만이라고 표현해야 정확할지도 모른다. 그러나 유배를 당하면서 자아와 정치적 현실 사이 괴리가 커질수록 그의 예술적 성취는 높아지고 또 심오한 경지로 나아갔다. 추사의 걸작으로 꼽히는 「세한도(歲寒圖)」와 「불이선란도(不二禪蘭圖)」 그리고 「판전(板殿)」은 모두 제주 유배 이후 작품으로 깊은 사상성이 담겨 있다.

「세한도」는 유교적 선비의 지조와 절개를 표현했다. 그림에는 추사가 가슴에 품었던 유배의 고초와 분노가 사라지고 절제만이 가득히 표현되어 있다. 화면을 가득 덮고 있는 고독감 속에는 추사 자신의 신독(愼獨)이 겹쳐 있다.

「불이선란도」는 북청 유배를 전후한 어간에 그린 것으로 추정된다. 난초가 아닌 난초를 그렸고, 화면 네 곳에 쓴 화제 글씨는 괴(怪)의 극치를 이루었다. 추사의 서예는 근본적으로 중국 남북조 시기 북비(北碑)의 전통을 따르고 있는데, 그 종착점이 괴였다. 추사는 「불이선란도」에 이르러서 양단의 대립을 초월한 유마(維摩) 불이선(不二禪)의 경지를 추구했다. 그러나 화제 글씨에 나타나듯이, 자신을 드러내려는 자부심의 찌꺼기 흔적까지는 지울 수 없었다.

「판전」은 봉은사의 화엄경판을 보관할 전각의 편액으로, 1856년 죽기 사흘 전에 쓴 글씨라고 한다. 이제는 죽음을 예

감하고 모든 것을 내려놓은 상태에서 어린아이의 순수한 마음으로 쓴 글씨이다. 「판전」은 이미 보살이었음에도 비천한 사람들까지 찾아다니며 도를 물었던 화엄경 선재동자(善財童子)의 모습이다. 그 글씨에는 이전 자부심의 흔적도, 자기 예술의 정체성과 같았던 괴도 모두 사라졌다. 그것은 진정한 해탈이었다. 한 천재의 칠십일 년 세월 영욕의 무상함을 이 「판전」 글씨 한 점에 담았다.

추사는 숨을 거두기 사흘 전에 맥박이 끊어졌다. 그럼에도 불구하고 일상의 생활을 이어 갔다. 수행의 높은 경지였다. 추사는 일찍이 불교에 조예가 깊었으며, 제주 유배 시절에 더욱 심취했다. 당시 선가의 종장이었던 백파(白坡)와 벌인 선 논쟁은 미증유의 일대 격론이었다. 추사는 "개소리를 가지고 하룻강아지 범 무서운 줄 모르는 꼴이다."라는 등의 과격한 언사를 써 가며 백파를 공격했다.

추사가 백파와 벌인 논쟁의 핵심은 당시 불교의 주류였던 간화선(看話禪)이었다. 추사는 간화선으로는 궁극적인 깨달음에 이를 수 없다고 보았고, 간화선을 열었던 대혜(大慧)를 화(禍)의 우두머리라고 격렬히 비판했다. 오늘날 한국 조계종의 창시자인 보조 지눌이 간화선을 펼쳤다는 데 의혹이 제기되고, 초기 선종 관련 문헌들이 세상에 나오면서 간화선의 모순들이 드러나고 있다. 추사가 150여 년 전에 이와 통하는 주

장을 펼쳤다는 사실이 놀라운 일이다. 조선 불교 교학의 최고봉으로서 한국 현대 불교에 전하는 메시지가 의미심장하다. 추사의 불교 수행은 유배와 해배를 거듭하면서 더욱 깊어졌다. 만년의 봉은사 시절에 추사는 불교에 완전히 귀의했다. 그의 예술은 이런 사상적 배경에서 탄생한 것이다.

추사의 예술이 당대의 시대정신을 잘 표현했느냐 하는 문제가 있다. 추사가 몰두했던 고증학이란 청에서도 그랬듯 본질적으로 시대와 유리된 것이었다. 그가 만년에 추구했던 불교도 마찬가지였다. 추사라는 한 천재가 이룩한 예술적 성취는 워낙 높은 것이었지만, 시대정신의 표현이라는 점에서는 부정적이다. 19세기 후반 추사의 영향력을 벗어나지 못한 예술계가 시대와 유리된 채 지리멸렬했던 점을 간과할 수 없기 때문이다.

경직된 이념을 넘어서

태국에 한 달여 머물렀다. 사람들을 살펴보니 정서적으로도 안정되어 있고 선량했다. 아침에 스님이 지나가면 땅에 무릎을 꿇고 빌면서 시주를 바치고 있었다. 버스를 타고 가다 절을 지나칠 때면 합장하고 고개 숙여 경례하는 모습을 보며, 대단한 신앙심을 가진 민족이라는 생각이 들었다.

여행에서 돌아와 지하철 안에서 우리나라 사람들을 새삼스럽게 살펴보았다. 선입견인지는 몰라도, 무언가 반칙을 할 것 같은 얼굴에 무표정함도 아울러 묻어난다. 그러나 태국, 중국, 일본 사람들에 비해 강하면서 거칠고 사나운 기색도 숨어 있다. 내가 본 관상이다.

동아시아 역사에서 우리는 이른바 동이족, 즉 동쪽 오랑캐였다. 중국에서 보았을 때 거칠고 사나운 민족이었다. 한반도에서 특히 이북 사람들이 독하다고 한다. 사냥꾼 이야기 중에 이북 사람들이 사슴을 잡는 방법이 있다. 사냥꾼이 사슴을 발견하면, 달아나는 사슴을 계속 쫓아간다. 밤을 새워 며칠이고 쫓아가면 지친 사슴이 무릎을 꿇는데, 이때 사슴을 생포해 집에 데려와서 키운다고 한다. 독한 동이족의 후예다.

우리나라는 동아시아 역사의 중심지였던 중국 바로 옆에 위치한다. 그럼에도 불구하고 2000년이 넘게 독립 국가를 유지해 왔다. 그만큼 저력이 없이는 불가능하다. 우리나라는 세계 유일의 분단국가이고, 남북한 모두 내부 갈등이 심했다. 이것을 부정적 시각으로만 볼 필요는 없다. 오히려 강인한 민족성이라고 긍정할 수 있다. 지난 한일 월드컵에서 거리 응원을 구경 나간 사람이 응원단의 하나 된 열기와 함성에 소름이 돋고 무서움을 느꼈다고 한다. 전 세계에 일찍이 없었던 저력의 원천이자 진정한 장점이 드러난 순간이었다.

그러나 우리의 강인하고 강단 있는 기질이 자칫 경직된 방향으로 흐를 수 있음을 경계한다. 예를 들어 임진왜란을 겪은 중국, 일본, 조선의 반응을 보면 흥미롭다. 중국은 임진왜란의 한 영향으로 명이 멸망하고 청이 등장하면서 지배 이념이었던 주자학에 대한 반성이 일었고, 그 결과 새로운 고증학

이 유행했다. 일본에서는 임진왜란 전부터 서양의 신기술인 조총을 수입했으며 도요토미 히데요시는 로마에 사절단을 파견하기도 했다. 이후 도쿠가와 막부도 사상적 유연성을 권장했다. 불교, 유교, 신도는 물론 서양 네덜란드 학문인 난학을 장려했다. 그리고 서양의 추이를 면밀히 주시하다가, 난학의 한계를 자각하고 영어권과 접촉한 것이 1853년 미국과 통상을 위한 개국이었다.

이에 비해 임진왜란과 병자호란 이후 조선은 정치와 사회적 이념으로 삼았던 주자학에 대해 반성을 추구하기보다는 더 경직된 주자 일존주의로 나아갔다. 송시열은 심지어 주자의 말 한마디도 틀림이 없다고 강변했다. 조선 말 위정척사 운동을 이끈 이항로는 "오늘날 우리의 책무는 유교의 성쇠가 첫째이고, 국가의 존망은 오히려 두 번째 일에 속한다."라고 했다. 국가의 멸망보다 주자학의 존립이 더 중요한 일이었다. 일부에서 실학과 고증학을 받아들였지만, 조선 멸망까지 주자학 이념이 사회를 지배했다. 이념의 경직성이었다.

사람은 살면서 그 시대 속에서 자신을 파악하기 어렵다. 또 그 시대정신과 이념으로부터 자유롭기도 매우 어렵다. 만약 그럴 수 있다면 진정 시대를 앞서가고 변화시킬 수 있는 인물이다. 아마도 다산 삼 형제의 삶을 비교해 봄이 적절할 듯하다.

아버지 정재원과 어머니 해남 윤씨 사이에 정약전, 정약종 그리고 정약용이 태어났다. 막내인 정약용은 조선 실학을 집대성해 그 시대를 대표하는 인물이다. 비록 주자학을 넘어가긴 했지만, 크게 보아 그 언저리에 머물렀다.

정약용에 비하면 정약전은 훨씬 그 시대를 앞서갔다. 흑산도에 유배 중이었던 정약전은 『자산어보(茲山魚譜)』의 전신인 『해족도설(海族圖說)』을 계획하며 물고기의 그림까지 그려 넣을까 생각해서 강진의 정약용에게 편지를 보내 물었다. 정약용은 그림을 그리고 색칠하는 것보다 글로 설명하는 것이 더 낫다고 회신했다. 서양 근대에 이르러 사물을 묘사하는 데 도상을 선택하는 흐름이 큰 폭으로 확대되었다. 이렇게 도상의 채택이 사물의 객관적 탐구를 지향하는 근대성의 상징이라는 점에 비추어, 정약용보다 정약전의 사유에서 근대성의 훨씬 발전된 면모를 볼 수 있다. 그런 차이에서인지는 몰라도 정약용은 유배에서 풀려나 고향 두물머리로 돌아갔지만, 정약전은 돌아오지 못하고 끝내 흑산도에서 생을 마감해야 했다.

다산 삼 형제는 모두 시대를 초월하려 했다. 이 점에서는 두 형제에 비해 단연 정약종이 탁월했다. 정약종은 조선 성리학 사회 체제 자체를 철저하게 부정했다. 차별적인 신분제가 아닌 천주교의 평등 사회를 염원했다. 양반 사대부로서 천민과 함께 생활하고, 천민을 형제로 부르며 동등하게 대했다.

당시에 천주교 신앙을 철저히 이해한 바탕에서 저술한 『주교요지』를 한문이 아닌 한글로 쓴 것도 그러한 사고에서 나왔다고 할 수 있다. 이 시대 진정한 역사학자 가운데 한 분인 정두희 선생은 다산 삼 형제 중 정약종이 가장 높이 평가받을 날이 언젠가 올 것이라고 예상했다. 선생의 의견은 단순히 정약종의 신앙에 초점을 맞춘 것이 아니다. 오늘날의 민주 사회적 관점에서 본다면 중세적 신분 사회의 성리학 이데올로기를 부정하고, 죽음으로써 새로운 세계를 꿈꾸었던 정약종의 용기와 정신은 새롭게 조명되어야 한다는 점을 강조한 것이다.

사람들은 자신이 속한 시대의 이념으로부터 벗어나기가 쉽지 않다. 자기 시대를 넘어서 다가올 미래를 꿈꾸는 일은 더욱 어려운 일이다. 그런 점에서 다산 삼 형제의 삶은 하루하루의 삶에 매몰된 우리에게 지금 살아가고 있는 시대에 대해 성찰하게 한다. 그리고 무엇보다도 당대를 지배하는 사고와 경직된 이념을 넘어 얼마나 폭넓은 유연성을 키워 나갈 수 있는가 하는 점이 역사 발전의 열쇠라는 깨달음을 준다.

도연명을 생각한다

 중국 동진의 시인 도연명은 세상을 떠난 후에도 한동안 주목을 받지 못했다. 시풍이 화려하고 수식이 많으며 형식미를 중요시하던 때 도연명은 질박하고 평이한 시어를 사용했다. 당대 문예 사조의 커다란 흐름과는 다른 길을 걸었으니, 그래서 시골말이라는 평가를 들었다. 사후 300년이 지나서도 그의 시를 진정으로 이해하는 이가 없었다.

 당에 이르러 도연명에 대한 평가가 높아졌다. 문인화의 선구자이자 전원시인인 왕유(王維)는 도연명을 전범으로 삼았다. 왕유의 시는 불교적 선을 기반으로 하여 높은 경지에 이르렀다. 하지만 도연명과는 비교할 수 없는 허전함이 있다.

왕유는 전원에 은거한 척했지만 항상 벼슬에 곁눈질을 주고 있었다. 그러니 자연히 도연명의 껍데기만을 따른 것이다. 도연명의 시는 평이하고 질박하지만 고도의 정신성을 담고 있어 따르기가 어렵다. 두보도 그 점을 시인했다.

송대에는 도연명이 크게 추존되었다. 왕안석, 소식, 주희 등이 한결같이 도연명을 최고로 평가했다. 소식은 후대 문학에 커다란 영향을 미쳤고, 고려와 조선에서도 그의 영향력은 절대적이었다. 그러한 소식이 도연명의 진가를 안 것은 말년에 이르러서였다. 소식은 타고난 자존심과 천재성을 주체하지 못하고 "어려서부터 난관이 많아 일생을 불우하게 지냈으니, 순간순간 억센 활을 당기듯 살아왔다."라고 고백했다. 정치적 풍랑과 기구한 인생 역정을 겪고 난 후에야 도연명을 깊이 알게 된 것이다. 소식은 스스로 좋아하는 시인이 없지만 도연명만은 좋아한다고 하면서, 이백과 두보도 도연명에 미치지 못한다고 했다.

고려, 조선 시대에도 무수한 우리나라 문인들이 도연명의 시에 화운(和韻)한 시를 지었다. 많은 사대부들이 도연명을 언급하고 따르고자 했다. 잘 알려져 있다시피 퇴계가 도산(陶山)이라 자호한 것이나 죽음에 이르러 묘비명인 「자명(自銘)」을 스스로 지은 것도 모두 도연명을 따른 것이니, 그 숭모의 정도를 짐작할 만하다.

이렇게 많은 사람들이 도연명을 연호했지만, 정작 그들의 작품에서 도연명을 발견하기란 쉽지 않다. 공허하기 때문이다. 그들은 밟고 선 현실의 뿌리나 삶의 무게가 도연명과 달랐다. 도연명이 다다른 깊은 정신적 경지에도 닿지 못했다. 임어당(林語堂)은 중국 문예 전 역사를 통틀어 가장 완전하고 조화가 잡힌 원만무애한 인물이 도연명이라고 치켜세웠다. 그 말은 과장이 아니다.

도연명은 두세 차례 짧은 기간 벼슬길에 올랐다. 마흔한 살의 나이에 팽택 현령이라는 지방관으로 부임했다가, 팔십여 일 만에 관직을 버리고 고향 시골로 돌아갔다. 상부의 관리를 접견해야 했는데, "내가 어찌 다섯 말의 곡식 때문에 시골 어린애에게 머리를 굽히겠는가?" 하면서 그만두었다고 한다. 이는 하나의 계기가 된 것이 사실이다. 하지만 본질적으로는 관직 생활에서 더 이상 삶의 이유나 가치를 찾을 수 없었기 때문이었다.

예순셋의 나이로 세상을 떠나기 전까지 도연명은 이십여 년 동안 새벽 일찍부터 들에 나가 직접 씨 뿌리고 김매고 거둬들이는 농부로 살았다. 서생으로서 농사짓는 전원의 삶에 매우 서툴러서 궁핍하고 끼니를 굶는 경우가 허다할 정도였다. 그사이 여러 차례 관직을 제의받았으나 끝내 전원에서 나오지 않았다.

자신의 생각을 조금만 고쳐먹으면 얼마든지 세상과 타협하고 살아갈 수 있는 상황이었다. 그럼에도 신념과 가치를 지키기 위해 전원을 택했다. 벼슬살이란 만만치가 않은 것이어서 그로부터 입을 피해를 두려워한 듯하다. 도연명은 "내 생각이 사람들과 달라 장차 세상으로부터 환난을 입으리라 여겼다."라고 토로했다. 농사는 천재(天災)가 두렵고, 벼슬은 인재(人災)가 두려운 법이다.

세상인심이란 끼리끼리 뭉쳐서 생각이 다르면 서로 욕하고 모함하고 공격한다. 도연명은 이러한 세상의 이치를 깊이 성찰하고 전원으로 물러나 그것을 초월하고자 한 것이다. "그 옛날 공명을 좇던 선비들, 강개한 마음에 다투어 이곳을 찾더니, 하루아침에 백 년 인생 마친 후에, 함께 북망산으로 돌아갔네." 출세를 바라거나 또는 세상을 바꾸겠다는 한때 강개한 마음을 품고 도읍 낙양으로 몰려온 이런 사람 저런 사람들이 하루아침의 삶을 마치고 함께 북망산 무덤에 묻혔음을 노래한 것이다. 세상사의 다툼도 도연명에게는 한낱 이슬처럼 허무했다.

도연명이 관직을 버리고 전원으로 돌아간 것은 자신을 둘러싼 사회 체제 자체에 대한 부정이었다. 천자를 정점으로 하는 사회적 위계질서에서 아예 벗어나 버린 것이다. 국가 체제 속에서 피해를 입기도 하면서 안전하게 보호받는 삶을 사

는 방법이 있다. 아니면 갖은 시련과 불이익을 각오하면서 국가로부터 어떠한 보호도 받지 않는 삶을 사는 방법도 있다. 도연명은 후자의 고독을 택했다. 도연명과 같이 자유로운 지식인을 일민(逸民)이라 불렀으니, 극단적인 반체제 인사이다. 중국인들은 일민을 천자 위의 존재로 존경했다. 회화 예술에서 최고의 자유로운 경지를 일기(逸氣)라고 한 것도 그러한 사회적 분위기를 반영한다.

도연명이 전원으로 돌아간 데에는 이처럼 사회에 대한 분노와 저항이 깔려 있다. 그렇지만 그는 단순히 안분지족에 머물지 않았다. 도연명은 동쪽 울타리 아래에서 국화를 따다가 아득히 남산을 바라본다. 산의 기운은 날이 저물어 더욱 아름답고 새들은 무리 지어 처소로 돌아가고 있었다. 무심히 그 광경을 바라보다가 문득 이 가운데 참된 뜻이 있음을 알게 된다. 하지만 분변하려 하였으나 말을 잃는다. 이 대목이 도연명의 오도송(悟道頌)이다. 말이란 뜻이 있기 때문에 있다. 따라서 뜻을 얻으면 말은 잊힌다. 이는 『장자』의 주요 주제였던 득의(得意)하면 망언(忘言)한다는 것의 실제 체험이다. 장자의 이런 주제가 중국 불교와 결합하면서 선종으로 발전하게 된다. 도연명은 국화꽃을 꺾어 들고 무심히 바라보는 저녁 풍경 속에서 자신이 체험한 깨달음의 경지를 표현했다. 그것은 다분히 불교에서 말하는 선의 경지이다.

도연명의 정신적 바탕은 유교적이다. 그러면서도 은일의 삶을 추구한 데서 도가적인 면모를 보인다. 도연명이 살았던 위진남북조 시대는 유불도 삼교가 서로 경쟁하는 가운데 사상적으로 유연했다. 그런 시대적 분위기를 잘 표현한 인물이자 사상을 지극한 경지까지 실천하는 이상적 인간상이 도연명이었다.

전원에서 도연명의 삶은 고투의 연속이었다. 쌀독이 자주 비었고, 거칠고 가는 베옷을 겨울에도 걸쳤다. 봄가을이 바뀌도록 들에서 김매고 가꾸었으며, 아침부터 저녁까지 어스름한 사립문 안에서 일했다. 이런 고통이 혼자만의 일이라면 감내할 수도 있다. 그러나 그에게는 아내와 다섯 명의 자식이 있었다. 처자식은 도연명의 선택에 따른 희생이었다. 그는 처자식의 고생을 무척 가슴 아파하면서도, 고통받는 처자식들을 따뜻한 자비의 마음으로 바라보며 하늘이 내린 운세가 실로 이러하니 순순히 받아들인다는 자세였다.

도연명이 지은 130여 편의 시를 읽노라면 그의 모습이 떠오른다. 때로는 기개 넘치는 모습으로, 때로는 초월적 인물로서, 때로는 우수 어린 인간으로 다가온다. 시는 평담(平淡)하기에 그 안에 담긴 뜻을 놓치기 쉽다. 아래는 깊어 가는 겨울 속 자신의 모습을 읊은 시이다.

추위 속에 한 해가 저무는데,

베옷 입고 툇마루에 앉아 볕을 쬐네

이것이 도연명의 자화상이다.

세상을 떠나기 두 달 전에 쓴 글에는 "망망한 대지, 아득한 하늘, 이것이 만물을 내었으니, 나는 사람으로 태어났다."라고 하여 한 문장에 동양의 우주 인간관인 천지인(天地人) 삼재(三才)를 표현했다. 도연명은 우주 속의 한 인간으로서 존엄성을 지키고자 했다. 그 외침이 너무나 맑고 순수했기에 천 년이 넘도록 수많은 사람들이 그를 추종하고 노래했다.

도연명의 인간 존엄성 선언은 「귀거래사」로부터 시작되었다. 그가 전원으로 돌아간 것은 "졸박함을 지키려 전원으로 돌아왔노라(守拙歸園田)" 하는 시구에서 알 수 있듯이 수졸하기 위함이었다. 사람들은 세상을 살아가면서 적응하고 영합하며 점차 기심(機心)이 자라나고 본래의 순수함을 잃는다. 도연명이 수졸을 귀거래의 이유로 일컬은 것도 잃었던 졸박한 심성의 회복을 선언한 것이다. 그가 거주하던 공간이 바로 수졸의 공간이다. 사립문이 있고, 동쪽 울타리에는 국화꽃이 피어 있고, 무릎을 구부려 겨우 앉을 만한 용슬(容膝)의 작은 방과 볕을 쬐는 툇마루가 있는 바로 그곳이다.

속세가 그립답니다

우리나라에서 공양으로 소문이 난 비구니 스님 절에서 느꼈던 음식 맛을 잊을 수 없다. 지금까지 경험했던 것과는 완전히 다른 차원이었다. 우리의 미각이 전통으로부터 너무 멀리 벗어나 있는 까닭이다.

절에서는 먹는 일까지도 수행이기에 소박하면서도 격조 있는 음식을 낸다. 우리나라만이 아니라 일본에서도 그러함을 느꼈다. 우리가 잘 모르는 후식 문화도 절에는 잘 보존되어 있다.

벚꽃이 만발한 어느 봄날 비구니 스님 절에 갔다. 비구니 스님 절에는 정갈한 여성스러움이 있고, 공양의 수준도 남다

르다. 점심 공양을 마치고 주지 스님 방에서 후식을 대접받았다. 그때 내온 전통 후식의 다양함과 격조에 놀라, 우리나라의 절이야말로 살아 있는 생활사박물관이라는 감탄이 절로 나왔다.

비구니 주지 스님은 나보다 연배가 약간 위로 보이는 조그만 체구의 마른 분이었다. 스님과 나는 같은 시대를 살아왔지만, 오랜 수행으로 다져진 그분의 얼굴은 세속의 찌꺼기를 찾아볼 수 없이 맑은 모습이다. 걸어 나오며 배웅하는 스님에게 덕담을 드렸다.

"이렇게 좋은 곳에서 또 좋은 음식을 드시는 스님은 참 좋으시겠네요."

그러자 주지 스님이 살짝 웃으며 답했다.

"가끔은 저희들도 속세가 그립답니다."

절에서 내려오는 산길 양 옆은 하얀 벚꽃이 절정을 이룬 가운데 작은 바람에도 무수한 꽃비를 뿌리고 있었다. 바닥까지 온통 하얀색이었다. 활짝 핀 벚꽃은 끊임없이 떨어져 휘날리고, 길 위의 꽃잎은 차가 일으키는 바람에 또 한 번 춤을 춘다. 아름다웠다. 이제 곧 이 벚꽃도 모두 지고 없어지리라.

문득 내가 살아온 시절이 스치면서, 조금 전 헤어진 스님의 말씀이 떠올랐다. 저분은 무슨 사연으로 스님이 되었을까? 출가란 본시 아름다운 사람이 되기 위함이나 또한 고행

의 연속이어서 아름답고도 슬픈 일이다. 무상한 짧은 인생, 세속의 굴레를 벗어나기 왜 그리 어려운가? 무심한 벚꽃만이 하얀 꽃비가 되어 눈앞에 어지러이 흩날릴 뿐이었다.

무상의 미학

도교는 실체가 분명하지 않은 편이다. 출발은 도가였지만 도교와 성격이 서로 다르다. 도가를 이루는 노자와 장자도 같다고 할 수 없으며, 노자 사상의 근간을 보면『주역』의 자연의 순환 원리와『한비자』의 법가적 통치술이 공존하고 있다.

위진 때에는 신도가(新道家)가 출현했다. 이른바 죽림칠현으로 대표되는 부류이다. 일반적인 사회 체제를 거부하고 기존의 사고와 관념을 조롱한 신도가에서 추구한 바는 풍류(風流)라고 할 수 있다.

신도가의 풍류는 감각적인 쾌락이 아니라 순전한 흥을 좇았다. 잘 알려진 왕휘지(王徽之)의 고사가 그렇다. 밤에 잠에

서 깬 왕휘지가 창밖을 보니 온통 눈이 쌓였다. 갑자기 벗 대규가 보고 싶어져 배를 타고 그 집 앞에 이르렀다가 그냥 돌아왔다. 왕휘지는 그 이유를 "흥이 나서 갔고, 흥이 가서 돌아왔을 뿐, 꼭 대규를 만날 필요가 있는가?"라고 했다.

왕융(王戎) 또한 지극한 센티멘털리스트였다. 그는 어린 아들이 죽자 슬픔에 자신을 억제하지 못했다. 위로하러 간 벗 산간(山簡)이 어린아이에 불과한데 너무 지나치다는 투로 말했다. 그러자 왕융은 말했다. "성인은 정을 잊고, 보통 사람들은 정에 이르지 못하는데, 정의 지극함에 이르는 이는 우리와 같은 사람이다." 이 말에 감복한 산간은 더욱 슬피 울었다. 이들은 보통 사람들이 느끼지 못하는 우주의 보편적인 것에 정감을 느꼈다.

이들의 순수한 정감의 밑바탕에는 또 다른 정서가 있다. 왕휘지가 흥이 나서 갔고 흥이 가서서 돌아왔을 뿐이라고 한 말은 오로지 흥에 따라 자신을 맡긴다는 뜻이기도 하다. 매우 유동적인 정감이다. 그래서 지극한 무상감이 담겨 있다. 왕융이 어린 아들의 죽음에 슬퍼한 것도 사사로운 정감이 아니라 생명에 대한 무상감으로 슬픔이 복받쳐 오른 것이다. 인간과 우주 만물은 끊임없이 변화하니 그 무상함은 진리이다. 성인은 그 무상함을 초월했고 보통 사람들은 온전히 느끼지 못한다. 그 틈새를 왕휘지와 왕융 같은 이가 비집고 들어가

무상함을 드러낸 것이다.

불교에서 말하는 무상이란 생겨난 모든 것은 불안정하고 일시적이어서 반드시 사라진다는 것이다. 불안정하고 변하는 실체를 붙잡고 집착하면 그로부터 고통이 발생하지만, 그 실체의 무상을 철저히 체득하면 나라고 하는 존재 자체도 없는 열반에 이르게 된다. 이것이 불교의 요체인 무상(無常), 고(苦), 무아(無我)의 삼법인(三法印)이다. 무상관은 불교의 시작이자 끝이요, 시대를 초월한 화두의 핵심이라 할 수 있다.

이러한 무상을 동아시아에서 하나의 시대적 미감으로 승화시킨 대표적인 경우가 일본 중세 문학이다. 시시각각 미묘하게 변모하는 자연을 예민한 시선으로 관찰하여 멋과 아름다움을 포착해 낸 『마쿠라노소시(枕草子)』, 권세 가문의 몰락과 그 비참한 최후를 통해 무소불위 권력의 처절한 무상감을 그린 『헤이케모노가타리(平家物語)』, 온갖 재난을 겪고 산속에 한 평 공간의 집을 짓고 살면서 세속의 무상함을 노래한 『호조키(方丈記)』, 깊은 무상의 체험을 통해 진정한 삶의 가치와 아름다움을 얘기한 『쓰레즈레구사(徒然草)』가 그 대표작이다.

제행(諸行)은 무상하여 변하지 않음이 없으니 그 움직임에 담긴 유동의 아름다움이 있다. 권력의 무상에는 그 상실의 슬픔에서 오는 비장의 아름다움이 있다. 세속의 무상에는 그 찌꺼기를 털어 내고 은둔함으로써 본성을 회복하려는 검박

의 아름다움이 있다. 이러한 무상을 관조하고, 긍정하고, 초월함으로써 진정한 자유를 얻을 수 있다. 무상은 부정의 철학이 아니다. 무상의 순간순간, 찰나 찰나를 자비의 눈으로 바라보면 거기에 담긴 아름다움을 발견하게 된다. 그 아름다움을 찬미함으로써 진정한 삶의 즐거움을 얻을 수 있다. 이것이 일본 중세 문학에 담긴 무상의 핵심이다.

이 위대한 작품들은 지진, 해일, 태풍 등 거대 규모의 자연재해에 더하여 전쟁, 화재 등 인재를 겪는 가운데 탄생했다. 고통스러운 체험 속에서 일본 중세인들이 길어 올린 깊은 사색의 결과물인 불교적 무상은 일본 정서와 미의식의 절대적인 바탕을 이루게 되었다. 노(能), 가부키(歌舞伎), 정원, 다도 등 일본 문화의 본질과 수준을 이해하려면 그 바탕에 있는 중세 문학의 정신적 성취를 파악하지 않고서는 불가능하다.

일본 중세 문학의 기저를 이루는 불교는 정토 신앙과 선불교에서 일본적 특성을 분명하게 드러낸다. 불교의 발전 도상에서 가장 발달된 모습을 일본 중세 불교에서 찾을 수 있다. 아울러 불교가 동진해서 중국, 한국을 거쳐 일본에서 꽃을 피운 것으로 평가하기도 한다. 그렇기에 중세 문학과 불교에 바탕을 둔 노와 다도 등의 일본 문화에는 고도의 예술성과 정신성이 내재되어 있다. 다른 나라에서 유례를 찾아볼 수 없는 고산수 석정은 정원이라는 장르를 추상의 영역으로

까지 확대, 발전시켜 나간 것이다.

　일본은 문화 강국이다. 또 문화를 바탕으로 관광 대국으로 크게 부각되고 있다. 우리가 일본에 가서 그들의 생활 양식이나 행동 방식을 보며 감탄하는 경우가 많다. 거기에는 일본 중세에 형성된 높은 정신성이 영향을 미치고 있다. 그런 점에서 일본 중세 문화의 성취는 시간이 흐를수록 인류의 정신과 예술에 중요한 모티프가 되고, 그 영향력 또한 나날이 확대될 것으로 예상된다.

파주의 노을

파주의 저녁노을은 아름답다. 출판도시에 있는 레스토랑 '노을'에 가면 옆으로 샛강이 흐르고, 무성한 억새들은 자연스럽다. 천장이 높은 노을의 시원한 유리창에 사라져 가는 저녁노을이 반사되어 건너편 다리가 빛난다. 이윽고 어둠이 내리면 이웃한 작은 한옥에 조명이 들어오면서 옛 정취를 더한다.

파주 출판도시는 주변 경관을 살려 훼손을 최소화하고 건축물 하나하나 모두 격조를 갖춰 세계 최초의 출판복합도시로서의 품격을 높인다. 예술로 지역을 새롭게 일궈 냈다고 평가받는 일본 나오시마(直島) 프로젝트의 창조성에 감탄한 바 있다. 파주 출판도시는 현실에 기반을 두고 미래 가치를 추구

했다는 점에서 나오시마보다 더 높이 평가되어야 한다.

근대 디자인의 아버지라 불리는 윌리엄 모리스는 예술 중에서도 건축과 책을 각기 으뜸과 버금가는 것으로 꼽았다. 그의 말대로 건축과 책의 이상을 완벽에 가깝게 추구한 곳이 바로 파주 출판도시이다. 억새밭 허허벌판에 아름답고 창조적인 출판도시를 기획하고 조성한 이들은 분명 한국 현대사에 기록될 것이다. 그 중심에 열화당 이기웅 대표가 있다.

열화당(悅話堂)이란 도연명의 시구에서 비롯된 이름으로 강릉 선교장 사랑채의 당호이기도 하다. 선교장의 후예인 이기웅 선생은 출판사 열화당을 세우고, 또 파주 출판도시를 조성하면서 출판 산업을 하나의 문화로 끌어올리고자 노력해 왔다. 선교장에서는 1908년 근대식 사립 학교인 동진학교를 설립해 우리나라 최초의 석판 인쇄 시설을 갖추고 서적을 출판했다고 한다. 이기웅 선생이 출판 산업과 문화에 전념하게 된 배경에는 이러한 집안의 오랜 역사와 전통이 있다.

창조란 기존에 없던 것을 만들어 내는 것이다. 남이 가지 않은 길이기에, 그 길을 간다는 게 얼마나 어려운지 모른다. 그런데 출판도시 옆에 책과 영화가 만나는 도시를 추진하고 또 팜시티(Farm city) 또한 기획하고 있다니 자못 그 내용이 궁금하다. 이 모두 기존에 없던 것이어서 우리 사회에 큰 문화적 충격을 줄 것으로 예상된다.

책 관련 일을 비롯해 이런저런 용무로 이기웅 선생을 만나오면서 그분이 책에 대한 고집과 신념만 내세우는 것이 아니라 비즈니스에도 탁월함을 알게 되었다. 주위 사람들은 선생을 평하여 다리가 있으면 두들겨 보고 그 옆에 다리를 새로 놓고 지나갈 분이라고 했다. 그만큼 꼼꼼하고 신중한 분이다. 전에 선생에게 분명히 이득이 되는 일임에도 하지 않는 것을 보았다. 그런데 시간이 흘러 나중에 보니 그 일을 했더라면 손해라는 것을 알게 되었다. 선생의 판단이 정확했던 것이다.

한번은 파주 출판도시에 지지향(紙之鄕)이라는 호텔을 개관했다고 해서 견학을 갔다. 책의 도시에 웬 호텔인가 하는 생각과 함께 과연 운영이 될지 우려되었다. 그러나 안내해 주는 분의 설명을 듣고 나니, 금세 나의 생각이 잘못되었음을 알았다.

호텔을 둘러보면서 복도에 멋있는 소파가 있어서 좋아 보인다고 말을 건넸다. 안내하는 분이 백화점 수입 가구점에서 구입한 것이라고 했다. 몇 사람이 가구점에서 이 소파를 보고 다들 마음에 들어 했는데, 이기웅 선생이 어느 틈엔가 작은 흠집을 찾아내고는 흥정해서 반값에 사 왔다고 한다. 이로써 선생이 하는 일들이란 모두 이와 같았으리라고 어렵지 않게 짐작할 수 있다.

부질없는 삶을 돌아보며

인생이란 뿌리도 꼭지도 없이 바람에 떠도는 티끌과 같다. 도연명의 말이니, 우리네 일생 오는 데도 없고 가는 데도 없이 이리저리 날리다가 떨어지는 곳에 하룻밤을 청하는 신세이다.

그럼에도 내 스스로 맡은 일에 애달아하다 쓰러져 반신이 무디어졌다. 무언가를 기필(期必)하려 했던 지난 일도 한갓 헛되고 부질없는 노력이었다. 내 타고난 성품이 본디 생각이 좁은 데다 고집스럽기까지 해서, 세상살이가 마치 아홉 고개 아홉 골짜기를 넘는 듯했다. 사람에게 맡겨진 일생은 본래 막중한 것이거늘 깨닫지 못하고 헛되게 흘려보냈다. 이제 방 안

에 조용히 앉아 지난 세월을 돌아본다.

퇴계는 벼슬살이를 저잣거리에서 발가벗겨져 매질당하는 것이라고 했다. 그런 수모 없이 세상을 잘 살아왔다면 수완이 매우 뛰어난 사람이다. 성호 또한 벼슬하기란 한여름 뙤약볕 아래 논에서 김매기보다 더 힘든 일이라고 했다. 오늘날 많은 사람들이 이 말을 통해 세상살이의 어려움을 실감할 것이다. 세상 최고의 권력과 영화를 누리다가 유배당한 일본의 한 귀족이 죽음을 앞두고 지난 삶의 허망함에 대해 남긴 말도 새길 만하다. "삼계(三界)가 넓다 하나 겨우 다섯 척짜리 내 몸 하나 뉠 데 없고, 인생이 짧다지만 단 하루를 살기가 여의치 않구나."

불교의 모태였던 자이나교 수행자들은 오늘날까지 아무것도 가지지 않고 내의도 걸치지 않은 벌거숭이로 지낸다. 그리고 아침부터 저녁까지 걸어서 일 년 내내 이곳저곳 떠돌며 노숙한다. 소유와 거처에 대한 집착을 버리기 위함이다. 유마힐은 한 평의 작은 방장(方丈)에 침상 하나가 전부였다. 퇴계 또한 몸을 겨우 누일 작은 방과 그에 딸린 마루로 도산서당을 설계했다. 성현들의 이런 뜻은 모두 외물에 끄달리지 않고 마음의 가난을 추구한 것이다.

빈손으로 왔다가 빈손으로 가는 인생이지만, 성현들은 그로부터 가치를 발견하고자 했다. 불교에서는 인간이 억천만

겁 긴긴 세월 생사윤회만 거듭하니, 마치 보물산에 들어가 빈손으로 나오는 것과 다름없다고 했다. 성현들은 이런 뜻을 일찍 깨우친 분들이다. 우매한 사람으로서 어찌 따라갈 수 있을까마는, 단지 그 마음의 일부라도 간직하고 싶을 뿐이다.

세상일을 그만두면서 시골에 작은 집을 마련하고, 세상 사람들과 소식을 끊었다. 평생 학문한다고 모아 온 수천 권의 귀중한 책도 한갓 허세에 불과하니, 주위에 나누어 주고 몸을 비웠다. 다만 몇십 권의 영성 서적을 지니고 있다. 하지만 이것 또한 살펴서 정리하려고 한다. 그동안 입었던 옷들도 대부분 버리니 삶의 무게에서 벗어난 듯 한결 홀가분하다. 음식은 하루 두 끼로 줄였다. 다만 그 사이의 허기를 피하지 못하니 인간 본성을 어찌할 수가 없다. 살림살이를 조촐히 하자 청소가 쉬워 방은 항상 깨끗하고, 마음 또한 걸리적거림 없이 시원하다.

일본 중세의 승려 요시다 겐코(吉田兼好)는 굶주리지 않고, 헐벗지 않고, 비바람 맞지 않고 한가롭게 사는 것이 인생의 즐거움이라고 했다. 여기에 병의 고통을 참기 어려우므로 약을 포함하여 이 네 가지가 부족함을 가난이라 하고, 네 가지가 부족하지 않음을 부유하다고 하며, 네 가지 이외의 것을 얻으려 함을 사치라고 했다. 그러니 나로서는 아직도 사치하는 부분이 많음을 알겠다.

21세기의 안중근

안중근 순국 100주년을 맞는 2009년에 일본 《아사히신문》은 장문의 사설을 실었다. 안중근에 대해 자세히 소개하면서, 이제야말로 안중근 정신에 따라 아시아의 평화를 위해 한국과 일본이 협력하자는 내용이었다. 일본으로서는 매우 이례적이게도 안중근 정신의 사상적 가치를 진정으로 인정했다. 20세기 전반에 벌어진 양국 간의 역사적 불행 이후로 앙금이 엄연히 존재하는 21세기의 상황에서 해결의 실마리를 안중근 정신에서 찾은 것이다.

우리의 지난 20세기는 어떤 시대였을까? 제국주의와 그로부터의 독립 그리고 새로운 질서로의 재편이 거대한 흐름을

이룬 시대였다. 이 시대 아시아의 아이콘은 마하트마 간디와 안중근이었다. 두 사람 모두 제국주의에 저항해 민족 독립 투쟁에 앞장섰고, 그 바탕에는 깊은 영성이 깔려 있었다. 그렇기에 시대를 초월하는 가치를 우리에게 전해 주고 있다.

안중근 순국 100주년에 맞추어 특별전을 개최했다. 일반인들은 안중근이 독립운동을 한 사실을 모두 알고 있는데도 이전의 전시 대부분이 시종일관 독립운동에 초점을 맞추고 있었다. 이는 안중근을 20세기의 틀 안에 가두는 결과를 가져오고 말았다. 그래서 순국 100주년 특별전에서는 독립운동 부분을 삼분의 일로 축소하고, 안중근의 신앙과 평화 정신에 중점을 두어 구성했다. 전시에 가장 많은 유물을 대여해 준 일본 류코쿠대학 총장 일행이 찾아와 전시를 둘러보고, 자신들의 예상을 벗어난 것이어서 감명을 받고 놀라워했다.

이토 히로부미를 바라보는 우리의 단골 인식은 침략의 원흉이었다. 그러나 이 전시에서는 그가 일본 근대화의 아버지였던 점도 객관적으로 서술했다. 일본에 있는 이토 관련 유물을 추가로 빌리려고 했으나 성사되지 못했다. 일본 국회도서관에 보관 중인 안중근이 쏜 총알 한 발이 그것이었다. 안중근의 총탄에 구멍 나고 피 묻은 이토 히로부미의 제복을 소장하고 있는 이토기념관에도 출품을 요청했다. 가까이 지내는 일본인이 멀리 있는 기념관을 두 번이나 직접 찾아가 일

본의 과거사를 진정으로 사과하는 의미에서 출품해 달라고 간곡히 청했다. 기념관에서도 처음에는 승낙했다. 그러나 지사의 최종 결재 과정에서 일본 우익의 반발을 고려해 보류되고 말았다.

안중근 집안은 해주의 수천 석 부자였다. 일제에 저항하는 국채보상운동이 일어나자 어머니 조마리아는 "나라가 망하게 됐는데 패물들을 어디에 쓰리오?" 하고, 며느리들이 시집올 때 가져온 패물까지 모조리 내놓았다. 학교 설립과 독립운동에 전 재산을 쏟아부은 결과 안중근 순국 이후 가족들은 중국 어기저기를 떠돌아다녀야 했다.

안중근은 왼손 약지 하나가 없다. 칼로 약지를 잘라 피로 독립운동 결사를 맹세한 것이다. 안중근은 그 사실을 다음과 같이 기록했다. "마침내 열두 사람이 각각 왼손 약지를 끊어, 그 피로써 태극기 앞면에 글자 넉 자를 크게 쓰니 '대한독립'이었다. 다 쓰고 대한독립 만세를 일제히 세 번 부른 다음 하늘에 맹서하고 흩어졌다." 문장의 담백하고 간결한 표현이 강렬한 울림을 준다. 구구한 췌언이 필요 없는 사나이 대장부의 강한 기백이다.

본격적으로 무장 투쟁을 하면서 안중근이 겪은 고초도 대단했다. 동지 둘과 함께 일본군에 쫓기면서 산속을 헤매 러시아 영토까지 다다랐는데, 옷은 모두 썩어서 알몸을 가리기가

어려운 상태였고, 또 피골이 상접해서 동지들이 알아보지를 못했다. 피신 중에 고통이 극에 달하여 "천주여, 저를 이렇게 죽이시려거든 어서 빨리 죽게 하시옵소서." 하고 하늘에 빌었을 정도였다.

부모 대부터 이어진 안중근의 천주교 신앙은 그의 삶에서 절대적이었다. 안중근은 이토를 저격하는 시점에 크게 탄식한 후 "천주께서 부디 거사의 성공을 축복해 주시기를 바랍니다."라고 기도했다. 이토가 절명했다는 말을 듣고는 십자가를 그으며 "조국에 대한 의무를 다했습니다. 저를 도와주신 천주께 예배드립니다."라고 했다. 옥중에서 죽음을 앞두고 아내에게 보낸 유서도 안중근의 절절한 신앙 고백이었다. "예수를 찬미하오. 우리들은 이 이슬과도 같은 허무한 세상에서 천주의 안배로 배필이 되고, 다시 주님의 명으로 이제 헤어지게 되었으나, 또 머지않아 주님의 은혜로 천당 영복(永福)의 땅에서 영원에 모이려 하오."

안중근 어머니의 신앙은 더 대단했다. 재판 중인 안중근에게 사람을 보내 당부했다. "네가 항소를 한다면 그것은 목숨을 구걸하는 것이니, 사형 선고를 받으면 깨끗이 죽어서 명문의 이름을 더럽히지 않도록 빨리 천국의 하느님 곁으로 가도록 하라."라는 말이었다. 생사의 갈림길에 있는 자식에게 일부러 사람을 보내 죽으라고까지 한 어머니의 마음이 어떠했

겠는가? 이런 당찬 어머니의 마음에 옆에 있던 매서운 일본 검찰관도 몰래 목이 메었다고 한다.

안중근의 거사는 그의 독실한 신앙에 근거하고 있었지만, 한국 천주교회는 일제와의 관계를 고려해 안중근을 살인자로 규정했다. 교단의 잘못을 인정하기가 어려운 것이어서 그런 기조가 현대까지 이어졌다. 거사 팔십사 년 만에야 김수환 추기경이 그동안 한국 천주교의 잘못을 공개 사과하고 안중근의 정당성을 복권했다.

옥중에서 안중근은 항소를 포기하고 죽음을 기다리면서 『동양평화론』을 집필했다. 한중일 삼국이 독립과 평등의 상호 존중의 전제 아래 공동체를 구성하자는 평화 이론으로, 삼국 공용 화폐 발행, 공동 군대 창설, 타국 언어 교육 등이 주요 내용이다. 백 년 전의 구상이 오늘날 결성된 유럽 공동체, 한중일 자유 무역 협정 등과 매우 닮아 있음을 알 수 있다.

죽음에 앞서 안중근은 이토 히로부미에 대한 개인적인 원한이 없음을 밝혔다. 그리고 자신을 사형시키려는 일본 제국주의에 대해 용서하고 화해했다. 그의 죽음이 일제 폭압에 대한 단순한 분노가 아니라 보다 높은 차원의 인류애 정신으로 승화됨을 선언한 것이다. 사형 집행 오 분 전에 찍은 사진을 보면 어머니가 손수 만들어 주신 하얀 두루마기를 입은 퀭한 눈에 이미 죽음의 그림자가 드리워졌으되 지극히 고요

하고 평화롭다. 진정한 용기와 품위를 잃지 않은 숭고한 삶이었기에, 그는 죽었지만 세기를 뛰어넘어 여전히 살 것이다. 서른한 살의 짧은 생애였다.

나가사키의 푸른 바다

일본 에도 시대의 쇄국 정책 아래에서도 유일하게 문호가 개방된 곳이 나가사키(長崎)였다. 난학의 중심지였고, 근대화의 상징적 인물인 사카모토 료마가 나가사키에서 활동했다. 일본 근대화 과정에서 가장 중요한 도시였다고 해도 과언이 아니다.

사람이라면 누구나 아픔과 상처를 간직하며 살아간다. 도시도 마찬가지이다. 나가사키는 일본 최초로 철도가 부설된 지역이다. 그런 근대화 과정에는 많은 희생이 뒤따랐다. 나가사키 앞바다 군함도에서 석탄을 캤던 노동자들의 많은 희생이 그 대표적 예이다. 근대화를 바탕으로 국력을 키운 일본이

침략 전쟁을 펼치다가 원자 폭탄을 맞은 곳도 나가사키였다.

나가사키 원폭기념관에서 본 원자 폭탄의 농축된 핵 모형은 배구공 정도의 크기에 불과했다. 그 작은 핵이 폭발하여 7만 명이 숨지고 7만 5000여 명이 부상을 당했으며, 부상자 대부분이 원자병을 앓았다고 한다. 참으로 가공할 무기이다. 피폭 후의 나가사키의 풍경은 차마 눈 뜨고는 볼 수 없이 참혹했다. 아마 지옥이 있다면 바로 그곳일 것이다.

오래전에 읽었던 『나가사키의 종』을 떠올리며, 저자인 나가이 다카시(永井隆)의 기념관을 두 차례 찾아가 보았다. 나가사키 의과대학병원 의사인 그가 피폭으로 부상을 입은 채 환자들을 구호하고 사흘 만에 집에 돌아가 보니, 아내는 형체를 알아볼 수 없을 정도로 검게 타 죽은 시체로 변해 있었다. 다만 뼈에서 십자가가 달린 묵주가 발견되어 평소대로 부엌에서 기도하던 중 죽었다는 것을 알게 되었다. 방사선과 전공의였던 나가이는 방사선 노출로 인한 삼 년이라는 시한부의 삶 가운데 피폭을 당했다. 점점 다가오는 죽음의 그림자 앞에서 남긴 참회의 기록이 『나가사키의 종』이다.

"그 활기 넘치던 동네를 거대한 화장터와 묘지로 바꾼 이는 누구인가? 바로 우리들이다. '칼로 일어선 자는 칼로 망한다'는 교훈을 아무렇지 않게 흘려듣고, 열심히 군함을 만들고 어뢰를 만들었던 우리들이다. '원폭은 천벌이다'라고 말하

는 사람이 있지만, 제2차 세계 대전이라는 인류 죄악의 대가로 일본 나가사키가 어린양으로 선택되어 신의 제단에 바쳐진 것에 감사드린다."

나가이 다카시는 극단의 폭력과 죽음이라는 절망 앞에서도 신의 현존을 굳게 믿고 평화의 영성을 꽃피워 냈다. 이는 그의 깊은 신앙심에서 비롯된 것이고, 나가사키의 기독교 역사를 배경으로 탄생했다. 나가사키는 일본 기독교 신앙의 전래지이자 중심지였다. 한때 전국적으로 30만 명이 넘는 신자가 있었으나 철저한 박해로 그 씨가 말랐다. 탄압이 얼마나 가혹했는지를 짐작케 한다. 일본이 개국하면서 기독교에 대한 박해를 멈추자 나가사키에서는 150년 동안 숨어 있던 신자가 나오는 등 다시 기독교가 활발해졌다.

엔도 슈사쿠의 소설 『침묵』은 기독교 박해 시대의 나가사키를 무대로 한다. 스승의 배교 소식을 들은 로드리고 신부가 일본으로 건너갔다가 붙잡혀, 모진 고문 끝에 결국 배교한다는 줄거리이다. 말미에 일본 여인과 결혼해서 사는 로드리고 신부의 미묘한 정신적 변화를 간략히 덧붙여 서술했다.

작가는 이 소설에서 말하고자 하는 바를 명확히 드러내지 않았다. 그래서 많은 사람들이 이에 대해 논문을 쓰고 의견을 발표했다. 그런데 작가의 입장은 분명 로마 가톨릭과 일치하는 것이 아니다. 스승 신부는 자신의 배교 이유를 설명하

면서 가톨릭 교의가 말하는 선과 악, 옳고 그름이 명확하지 않음을 얘기한다. 여기에 작가가 전하고자 하는 단서가 있다고 본다.

로드리고 신부가 굳게 믿고 있었던 신앙은 고문을 당하면서 회의를 거쳐 변화하고, 마침내 배교 이후 삶을 통해 더욱 심오한 단계로 접어들게 된다. 불교에서 말하는 산시산(山是山)의 발전적 단계이며, 신비주의자 마이스터 에크하르트와 관상기도의 고전인 『무지의 구름』 저자가 말하는 '하느님마저 잊었다'는 뜻이기도 하다. 로드리고 신부는 순교의 이념이나 고문의 고통을 초월해 자신의 마음속에서 진정한 신의 현존을 발견했다고 할 수 있다. 인간이 고통을 겪을 때 신은 비록 침묵하지만 피땀을 흘리며 그 아픔을 같이한다. 마태오복음의 가장 끝 문장이자 예수의 마지막 말씀이 그것이다. "내가 세상 끝 날까지 항상 너희와 함께 있겠다."

『침묵』의 무대는 나가사키에서 버스로 한 시간여 걸리는 소토메라는 한적한 바닷가 마을이다. 버스가 외딴 시골길을 달려 높은 산 중턱을 돌아 바다가 보이는 곳에 이르자 엔도 슈사쿠 문학관이 모습을 드러냈다. 문학관에서 내려다보니 가을의 투명한 햇빛을 받은 바다는 더욱 푸르고, 바다 저 멀리 점점이 박힌 작은 섬들은 한없이 고요하고 평화로웠다. 한참을 걸어 내려간 마을 언덕에 침묵의 비가 있었다.

"인간은 이렇게도 슬픈데, 주여, 바다는 너무나도 푸릅니다."

엔도 슈사쿠의 기도문이라 할 수 있는 비명을 새겨읽으며 인적 없는 마을 언덕에 앉아 하염없이 바다를 바라보았다. 거기에 푸른 침묵만이 빛나고 있었다.

슬픈 기도

욕심과 집착으로 평생 끄달려 온 삶이니, 나와 내가 가지고 있는 것을 버리기 얼마나 어려운 일인가. 성경 구약 욥기는 이에 대한 문제적 저술이다.

모든 것을 가진 욥은 천주의 시험에 들어 그 많던 재산을 모두 잃고, 열 명의 자식들마저 모두 잃는다. 그때 욥은 겉옷을 찢고 머리를 깎은 다음 엎드려 기도 드렸다. 여기에서 욥이 바치는 기도문은 산란한 마음을 내려놓고 비우고자 할 때 이냐시오 로욜라의 기도문과 함께 내게 큰 위안을 주는 기도문이다.

벌거벗고 태어난 몸, 알몸으로 돌아가리라.

주님께서 주신 것, 주님께서 도로 가져가시니,

다만 주님의 이름을 찬양하나이다.

모든 것을 잃은 욥은 온몸에 부스럼이 나서 잿더미에 앉아 토기 조각으로 몸을 긁는 개인적 고통과 함께, 친구들을 비롯한 세상의 조롱과 무시라는 참기 힘든 고통을 받았다. 이런 고통을 어떻게 받아들이는가 하는 문제가 바로 모든 종교의 근원에 있다.

어떠한 경우, 어떠한 상황에서도 절대 긍정이 종교의 핵심이다. 아무리 불행한 상황이더라도 그것을 긍정하고 천주의 뜻이라고 생각하면 기독교에서의 구원을 얻을 것이다. 그리고 앞과 같은 상황에서 긍정을 잃지 않고 부동심을 갖는다면 불교에서의 깨달음을 얻을 것이다.

천주의 시험에 든 아브라함이 아들을 불에 태워 번제물로 바치려고 한 창세기의 이야기는 잔인하기까지 하다. 이런 극한 상황을 통해 전하려는 구약의 종교적인 메시지는 무엇일까 생각해 본다. 그것은 천주에 대한 절대적 순명일 것이다. 아브라함은 늦은 나이까지 자식이 없었다. 임신이 불가능한 나이의 아내가 낳은 아들이었으니, 그에 대한 사랑과 애착이 어떠했으리라는 것은 충분히 짐작하고도 남는다. 부모의 마

음에서 생각하면 차라리 자신이 희생하는 것이 낫지 자식의 희생을 볼 수는 없는 일이다. 그럼에도 아브라함은 아들을 번제물로 바치는 데 일말의 의심도 내지 않는다. 천주에 대한 철저한 순명이다.

아브라함의 번제를 신약의 관점에서 해석하고 싶다. 자신보다 중요했을 자식을 기꺼이 천주에게 바친다는 행위는 모든 것을 내려놓고 자신을 비운다는 뜻이기도 하다. 철저한 비움이다. 그리고 거기에 천주의 사랑을 채워 가는 것이다. 예수도 여러 차례 "모든 것을 버리고 나를 따르라."라고 말했다. 그렇지 않고서는 천국의 문에 들어갈 수 없기 때문이다. 그래서 범용한 우리 인간으로서는 진정한 신앙에 이르는 길이 너무나 어려운 일이다.

천주교 사제로부터 가르침을 들었다. 자신이 맡았던 성당의 한 신자가 겪은 이야기를 전해 주었다. 그 신자 부부는 농사를 짓는데, 고등학생 외아들이 새참을 가지고 와서 같이 먹었다. 식사가 끝나고 경운기를 몰고 돌아가던 아들이 논두렁 길에서 아래로 떨어졌다. 멀리서 보고 놀란 부부가 급히 뛰어가 보니, 아들은 이미 경운기 운전대 손잡이가 가슴에 박혀 즉사해 있었다.

이를 본 순간 두 부부는 아들의 주검 앞에 무릎을 꿇고 외아들을 불러 가신 하느님께 감사의 기도를 드렸다. 슬픈 감사

였다. 욥이 고통 속에서 천주께 바친 것과 같은 기도였을 것
이다.

세상을 태연하게

삶을 가볍게 살라고 한다. 하지만 집착을 버리고 태연히 살아가는 일이 쉽지 않다. 하루하루 작은 일에도 얼마나 일희일비하는가? 죽음이 닥치면 더욱 그렇다.

성경 마태오복음에는 큰 풍랑으로 배가 파도에 뒤덮이며 죽음의 위기에 처한 예수와 제자들의 이야기가 나온다. 이때 예수는 태연히 자고 있고, 제자들은 스승을 깨우며 절규한다. "주님, 구해 주십시오. 저희가 죽게 되었습니다." 이에 예수가 "왜 겁을 내느냐? 이 믿음이 약한 자들아!" 하고, 바람과 호수를 꾸짖자 아주 고요해졌다는 것이다.

인간은 생명체이기 때문에 항상 살아 있을 것이라는 막연

한 의식을 갖고 있다. 그러다가 막상 죽음이 닥치면 엄청난 두려움에 떤다. 내면 깊숙한 곳에 죽음에 대한 본질적 두려움이 잠재해 있으며, 의식과 행동의 모든 표현에도 항상 이 두려움이 깔려 있다.

잠에 든 예수는 죽음 앞에서 추호도 흔들리지 않음을 상징한다. 예수는 제자들에게 "왜 겁을 내느냐?" 하며 죽음의 두려움을 부정하고 초월한다. 삶과 죽음이 하나임을 말한 것이다. 예수가 경계한 걱정과 두려움은 천국에 이르는 가장 강력한 장애물이기 때문이다. "잠잠해져라! 조용히 하여라." 라는 예수의 외침 또한 끊임없이 요동치는 우리 마음속 두려움에 대한 꾸짖음이다. 우리가 외부의 자극과 충격으로부터 마음을 고요하고 잠잠하게 유지할 때 본연의 맑은 본성이 그대로 드러나고, 천국이나 열반도 바로 거기에 있을 것이다.

스비아토슬라프 리흐테르는 옛 소련의 피아니스트이다. 2차 대전 중 독일이 레닌그라드를 맹폭할 때, 주변에 포탄이 비 오듯이 떨어지고 사람이 무수히 죽어 갔다. 이 상황에서 리흐테르는 공연장에서 숙소까지 태연히 걸어왔다. 죽음도 운명에 맡겨 태연했던 것이다.

리흐테르는 강력한 타건, 피아노 건반을 장악하는 카리스마, 청중들을 흡인하는 풍부한 표현력을 갖춘 연주자로 20세기 피아노 음악의 성인이라 불린다. 그의 음악을 듣고 있으면

바흐가 표현하고자 했던 신에 대한 간구, 찬미, 환희와 같은 뜻이 바로 이런 것이 아닌가 하는 느낌을 받게 된다.

이십 대 이전까지 정규 피아노 교육을 받지 못한 리흐테르는 연주 현장에 가서야 자신이 연주해야 할 곡목을 알게 된 경우가 대부분이었다. 처음 대하는 곡도 즉석에서 악보를 보며 초견 연주를 해야 했다. 음악가로서는 잡초 같은 인생이었다. 그렇지만 음악을 신앙으로 여기고 철저히 헌신했다.

피아니스트들은 자신에 맞는 피아노에 큰 관심을 갖는다. 몇몇 예민한 피아니스트는 자기 피아노를 가지고 다니며 연주하기도 한다. 이에 반해 리흐테르는 이런 관심을 철저히 배격했다. 그는 평생 피아노의 좋고 나쁜 상태에 개의치 않았다. 피아노를 고르지 않았고 연주 전에 시험 삼아 쳐 보지도 않았다. 리흐테르는 피아니스트에게 가장 해로운 것은 연주할 악기를 선택하는 일이라고 했다. 그저 운명이라 생각하며 홀에 있는 피아노로 연주해야 한다는 신념이었다. 리흐테르는 이런 신념을 믿음이 부족한 베드로가 물 위를 걷는 데 의심을 품는 순간 물에 빠지는 것으로 비유했다.

지휘자 쿠르트 잔덜링은 리흐테르에 대해 "연주를 잘 할 뿐만 아니라 음표를 읽는 법도 알고 있다."라고 했다. 리흐테르는 이 '음표를 읽는 법을 안다'라는 평을 자랑스러워했다. 나아가 악보를 잘 보는 것의 중요성에 대해 강한 확신을 가지

고 있었다. 리흐테르는 악보를 주의 깊게 보고 자신이 이해한 대로 연주했다. 그리고 그 이외의 것에 대해서는 일절 의심을 두지 않았다.

리흐테르는 청중에 대해 아무런 관심이 없다고 고백했다. 연주를 청중을 위해서가 아니라 자신을 위해서 했다. 자신이 연주에 만족하면 청중도 만족한다는 신념을 가졌다. 리흐테르는 결혼을 비롯한 생활의 속박과 일체의 군더더기, 본질에서 마음을 돌리게 하는 모든 것을 거부했다. 그렇게 자신 안에 스스로를 가둠으로써 마침내 진정한 자유를 얻었다.

리흐테르가 예로 든 '베드로의 의심'은 우리 마음 안의 의심이고 두려움이며 불안이다. 리흐테르는 음표를 충실히 읽어 냄으로써 음악의 본질이자 진리를 체득하고 영혼의 자유로움에 이르렀다. 그와 같이 직업이나 일상사에서 그 본질을 꿰뚫어 보고 믿음을 갖기란 쉽지 않다. 두려움에 젖어 고통의 바다를 살아가는 우리로서는 태연한 척하는 것조차 만만찮은 일이다. 엄청난 시련과 고통의 삶을 살아온 재일 동포 작가 고사명은 태연하게 죽는 것이 어려운 줄 알았는데, 태연하게 사는 것이 더 어렵다는 것을 깨달았다고 회고했다. 그리고 이렇게 말했다.

"산다는 것은 얼마나 눈부신 것인가요!"

그렇다. 나 또한 삶의 눈부심을 두려워하며 마주 보지 못

한 채 살아왔다. 이제 그 어리석음을 생각하니 가슴에 회한
만 가득하다.

그래도 너는 살아라

다치하라 마사아키(立原正秋), 한국 이름 김윤규의 자전적 소설 『겨울의 유산』을 읽었다. 임제선의 화두가 전편을 관통하는 선 소설이다.

주인공 '나'의 아버지는 일제 시대 일본에 유학해 인도 철학을 전공한 후 안동 무량사의 선승으로 있다. 유년 시절 나는 무량사에 드나들며 한문을 배우고 임제선을 알게 된다. 그러던 어느 날 집 앞에서 무량사 스님들이 운구해 온 아버지의 시신을 마주친다. 아버지가 자살한 것이다.

아버지는 자결 전에 남긴 임종게에서 생의 무상함을 괴로워했다.

이 세상 모든 것은 물거품이요 그림자여라.

나, 오늘 이 육신을 벗고 텅 빈 무로 돌아가노라.

옛 부처의 집 앞에는 달이 밝은데,

다만 원적(圓寂)으로 돌아가지 못함을 한할 뿐이로다.

아버지 사후 어머니는 재가해서 일본으로 떠나고, 혼자 남겨진 나는 고통스러운 소년 시절을 보낸다. 장성해 일본으로 건너가 대학을 마치고 결혼한 뒤 절에 다니며 임제선 수행을 계속한다. 나는 아내가 아이를 낳는 과정을 지켜보며 생명의 신비를 느끼고, 일본의 어느 골목길에서 마주친 아버지의 환영으로부터 "그래도 너는 살아라."라는 말을 듣는다. 아버지의 자살과 임종게 그리고 환영의 메시지가 어린 생명의 탄생과 교차하면서 이야기가 전개된다.

우리는 자유 의지와 상관없이 이 세상에 던져진 존재이니, 우리 생의 본질은 능동적일 수 없으며 타력적이다. 그저 주어진 삶을 살아가다가 생명이 다하면 먼지로 돌아갈 뿐이다.

일찍이 임제는 그의 스승 황벽(黃蘗)의 불법도 별것 아니라고 했다. 그 경지를 우리가 엿볼 수는 없지만, 한편 지극히 당연하고 평범한 말이다. 방을 쓸고, 밥을 먹고, 서로 이야기를 나누고, 숲이나 하늘을 바라보는 그런 일에서 생명의 현존을 느낄 수 있다면, 소설 속 아버지가 전한 "너는 살아라."

라는 깨달음에 다가갈 수 있지 않을까 생각해 본다. 소설 속 주인공은 아버지가 자살하고 어머니가 떠나고부터 언제나 살아가는 일이 간절했다. 세상을 바꾸려고 하든, 깨달음을 얻으려고 하든 그보다 중요하고 본질적인 것은 우리에게 주어진 이 삶을 살아가고 또 살아 내는 일이라는 뜻이 그 가운데 담겨 있다.

다치하라 마사아키의『겨울의 유산』을 읽고 나니 가슴속에 아픔이 깊게 밀려왔다. 생명의 소멸과 탄생이라는 겨울에, 무상과 고통의 유산이 촘촘히 박혀 있음을 보았다. 작가의 복잡한 속내를 짐작하면서 실제 그의 삶 또한 궁금해져 일본의 저명 작가가 쓴 다치하라의 전기를 찾아 읽었다. 그가 살았던 가마쿠라(鎌倉)를 거닐어 보고, 또 그가 마지막 피를 토하며 운명했던 도쿄의 병원 등지를 찾았다.

전기를 통해 자전적 소설의 많은 부분이 사실이 아님을 알게 되었다. 그렇지만 허구 속에 그가 감추었던 진실이 더욱 뚜렷이 수면 위로 떠올랐다. 다치하라는 가벼운 바람에도 흔들리는 정신적 방랑의 삶을 살았다. 평생 여섯 개의 이름을 썼듯이, 흔들리는 정체성에 고뇌했다. 또한 보이지 않는 조선인 차별에 괴로워했다.

다치하라는 조선 문화를 매우 품위 있는 것으로 인식했으며, 커다란 자존감을 갖고 있었다. 이런 바탕 위에서 일본 중

세 문화에 깊이 침잠해 일본인보다 더 일본적인 경지에 이르렀다. 그는 일본의 뛰어난 정원을 보면서도 잠깐 스쳐 지나가듯 보았다. 좋은 것은 한눈에 보고 알 수 있다는 것이었다. 조선 문화에 대한 깊은 미적 안목의 바탕에, 해석과 논리를 뛰어넘어 진리에 즉각 도달하는 임제선 수행을 통해 얻은 감수성이었다.

다치하라는 조선 백자의 아름다움에 심취했고, 일본 절의 지붕 선을 보면서 조선의 고향 절을 떠올리고 눈물 흘렸다. 그가 그린 자전적 소설 속 고향 안동의 풍경은 따뜻하고 포근했으며, 인정이 지배했다. 절의 스님들은 부드럽고 관대하면서도 내면적으로 엄격했다. 이런 인물들과 그 삶을 통해 당시 조선 문화의 품위와 격조, 따스함을 회상한 것이었다.

다치하라의 장례를 마칠 즈음, 영구차 앞에서 그 아들이 말했다.

"아버지는 오늘 이 바람을 타고 태어나신 고향 봉정사로 돌아가셨습니다."

안목의 성장

1판 1쇄 펴냄 2018년 6월 8일
1판 5쇄 펴냄 2022년 3월 31일

지은이 이내옥
발행인 박근섭·박상준
펴낸곳 (주)민음사

출판등록 1966. 5. 19. 제16-490호
주소 서울특별시 강남구 도산대로1길 62(신사동)
　　　강남출판문화센터 5층 (우편번호 06027)
대표전화 02-515-2000 | 팩시밀리 02-515-2007
홈페이지 www.minumsa.com

ⓒ 이내옥, 2018. Printed in Seoul, Korea

ISBN 978-89-374-3671-0 (03600)